KB051634

建築家になりたい君へ

隈 研吾

건축가가 되고 싶은 너에게
建築家になりたい君へ

2024년 5월 24일 초판 발행 · **지은이** 구마 겐고 · **옮긴이** 송태욱 · **펴낸이** 안미르, 안마노, 오진경
기획 문지숙 · **편집** 최은영 · **디자인** 박민수 · **일러스트레이션** 전동렬 · **영업** 이선화
커뮤니케이션 김세영 · **제작** 세걸음 · **글꼴** AG최정호체, Apple SD 산돌고딕 Neo, 윤슬바탕체

안그라픽스
주소 10881 경기도 파주시 회동길 125-15 · **전화** 031.955.7755 · **팩스** 031.955.7744
이메일 agbook@ag.co.kr · **웹사이트** www.agbook.co.kr · **등록번호** 제2-236(1975.7.7)

ISBN 979.11.6823.068.2 (43600)

건축가가
되고 싶은 너에게

구마 겐고가 들려주는
건축가의 마음과 태도

구마 겐고 지음
송태욱 옮김

안그라픽스

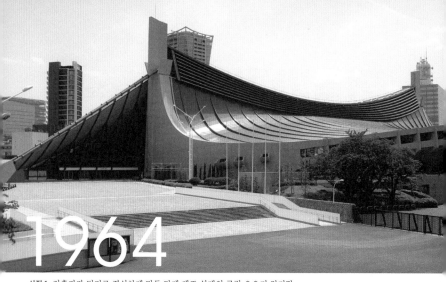

사진 1 건축가가 되기로 결심하게 만든 단게 겐조 설계의 국립 요요기 경기장

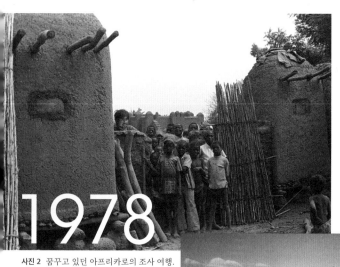

사진 2 꿈꾸고 있던 아프리카로의 조사 여행. 왼쪽이 구마 겐고

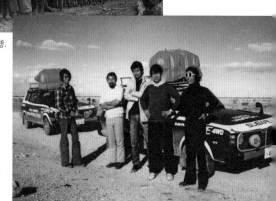

사진 3 사하라에서 찍은 단체 사진. 왼쪽부터 후지이 아키라藤井明, 사토 기요토佐藤潔人, 구마 겐고, 다케야마 기요시竹山聖, 하라 히로시原広司 사진 촬영: 야마나카 도모히코山中知彦

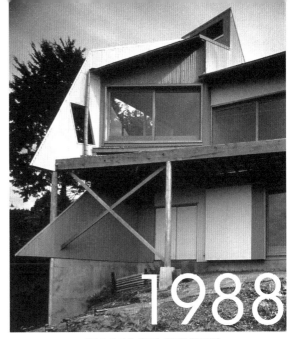

1988

사진 4 첫 건축 의뢰작 이즈의 후로고야

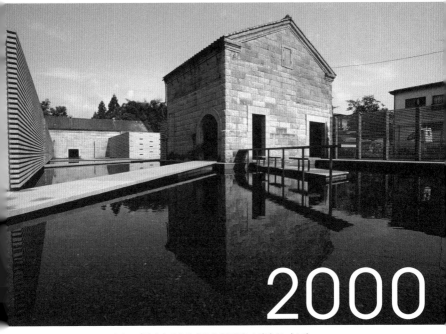

2000

사진 5 이탈리아에서 국제석재건축상을 수상한 돌 미술관

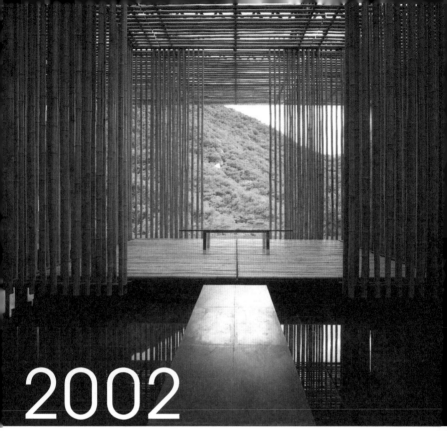

2002

사진 6 중국에서 처음으로 건축한 대나무 집

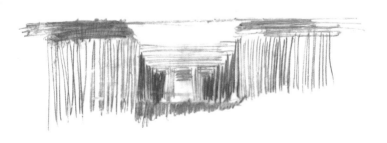

그림 1 대나무 집 설계를 위한 스케치

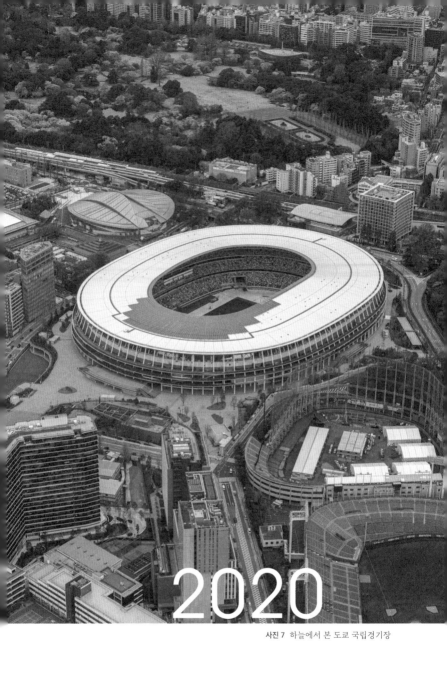

2020

사진 7 하늘에서 본 도쿄 국립경기장

1 동물 애호에서 건축 애호로

2 인간을 모르면 건축물은 만들 수 없다

3 꿈꾸던 아프리카 여행이 가르쳐준 것

4 미국 유학에서 깨달은 일본의 매력

5 첫 건축, '탈의실' 같은 이즈의 집

6 예산 제로의 건축, 돌 미술관

7 일본의 시골에서 세계의 시골로, 중국의 대나무 집

8 상자형 이후의 건축을 찾아서

들어가며

특별하지도 대단하지도 않은 건축가

"어떻게 하면 건축가가 될 수 있을까요?"라는 질문을 자주 받습니다. 중학생이나 고등학생으로부터 받는 일도 있고 그들의 부모에게서 받는 일도 있습니다.

"여러 가지로 폭넓은 흥미를 갖고, 폭넓게 하세요." 라고 대답하는 경우가 많습니다. 하지만 그때 마음은 '미의식만을 갈고 닦아서도 안 되고 건축만을 생각해서도 안 된다.'는 것입니다. 평범하게 공부하고, 평범하게 친구 사귀고, 평범한 사람으로 있으라는 뜻입니다.

건축가는 오로지 혼자 국립경기장 같은 큰 건축물을 디자인한 것처럼 보이곤 합니다. 혼자 그림 한 장을 그리는 모습은 상상할 수 있어도 그렇게 크고 복잡한 건축물을 창조하는 모습을 구체적으로 상상하는 일이란 거의 불가능합니다. 저 자신도 나중에 돌이켜 보면 용케 그렇게 큰 건축물을 지었구나, 하고 신기하게 여길 정도인데 다른 사람이 보면 오죽하겠습니까. 그래서 건축가를 신과 같은 강한 힘과 강렬한 미의식을 가진 특별한 존재라고 생각하기 십상입니다.

그러나 요즘 세상은 그런 '신'에게 큰 건축물을 설계하는 일을 맡기지 않습니다. 지금 이 시대에 건축물을 사용하는 것은 왕도 아니고 신도 아니며 평범한 사람이기 때문입니다. 평범한 사람이 사용하기 쉽다고 느끼고 평범한 사람이 공감해 주는 건축물을 만들 수

있는 사람이 건축가입니다. 그러므로 건축가는 평범한 사람(다양한 보통 사람)의 마음을 이해할 수 있어야 하고, 평범한 사람에게 바싹 다가가 생각하며 느낄 수 있는 사람이어야 합니다. 그렇게 되기 위해서는 건축가 자신이 철저하게 평범한 사람, 모두의 마음을 배려할 수 있는 겸허한 사람이어야 합니다. 독특한 미의식을 가진 사람이나 자신의 사고와 미의식을 강압적으로 밀어붙이려는 사람은 적합하지 않습니다. '신'은 필요 없는 것입니다.

그런 마음을 담아 저는 "폭넓은 흥미를 갖고, 폭넓게 공부하세요."라고 말하는 것입니다. 그런데 그 '폭넓게'라는 것은, 세상에는 여러 유형의 사람이 있으므로 그런 여러 가지 사람의 여러 가지 의견이나 미의식을 받아들일 수 있는 크고 다정한 사람이 되었으면 좋겠다는 뜻입니다.

세상은 그런 크고 다정한 사람에게 건축물이라는 크고 영향력 있는 물체의 디자인을 맡기는 것입니다. 그리고 그런 사람 주변에 여러 가지 능력을 지닌 사람이 모여들어 크고 복잡한 건축물을 설계할 만한 큰 팀이 구성되는 것입니다.

일단 건축가는 신이나 괴짜라는 오해를 풀고 나서 이 책을 읽기 시작했으면 좋겠습니다.

구마 겐고의 발자취와 주요 건축물

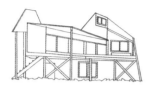

이즈의 후로고야

M2

1954년	·가나가와현 요코하마에서 태어남
1964년(10세)	·국립 요요기 경기장에 충격을 받고 건축가를 목표로 함 ⇒ 1장
1967년(13세)	·사립 에이코가쿠엔중학교에 입학 ⇒ 2장
1973년(19세)	·도쿄대학 공학부에 입학 ·대학원 시절, 아프리카로 조사 여행 ⇒ 3장
1979년(25세)	·도쿄대학 대학원 공학부 건축학과 수료 ·대형 설계사무소 근무를 거쳐 뉴욕 컬럼비아대학에서 배움 ⇒ 4장
1988년(34세)	·이즈의 후로고야 첫 건축 ⇒ 5장
1990년(36세)	·구마 겐고 건축도시설계사무소 설립
1991년(37세)	·M2, 거품경제 붕괴, 도쿄에서 일이 없어져 지방으로 이주
1995년(41세)	·물/유리水/ガラス 레지던스

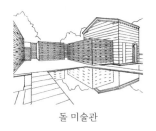
돌 미술관

국립경기장

1997년(43세) · 모리부타이/도요마마치 전통예능전승관

　　　　　　　　　일본건축학회상

2000년(46세) · 돌 미술관으로 국제석재건축상 ⇒ 6장

2002년(48세) · 대나무 집 ⇒ 7장

2007년(53세) · 산토리 미술관

2009년(55세) · 네즈 미술관으로 마이니치예술상

2012년(58세) · 아오레 나가오카

2013년(59세) · 브장송 예술문화센터

　　　　　　　　· 긴자 가부키자(도쿄,

　　　　　　　　　5대째 가부키자歌舞伎座[1])

2014년(60세) · 라 가구La Kagū

2016년(62세) · '지속 가능한 건축' 세계상

2019년(65세) · 시주호쇼紫綬褒章[2] 수상

2020년(66세) · 국립경기장 ⇒ 8장

동물 애호에서
건축 애호로

1

처음 만난 건축가

"언제 건축가가 되겠다고 생각했습니까?"라는 질문을 자주 받습니다. "1964년 도쿄 올림픽 때 아버지를 따라간 경기장, 단게 겐조丹下健三[1] 선생님이 설계한 국립 요요기 경기장国立代々木競技場(1964)을 봤을 때 건축가가 되겠다고 결심했습니다."라고 저는 대답합니다. 저는 그때 초등학교 4학년이었습니다. 어쨌든 엄청나게 멋있는 건축물이어서 깜짝 놀랐습니다. "이런 걸 누가 만들었어요?"라고 아버지에게 물었더니 "단게 겐조라는 건축가가 디자인했단다."라고 가르쳐주었습니다. 그때까지 저는 건축가라는 직업이 있다는 것조차 알지 못했습니다.

그때까지 저에게는 다른 꿈이 있었습니다. 동물 의사, 즉 수의사가 되고 싶었습니다. 이웃집 아저씨가 개를 굉장히 좋아했는데, 그 집에는 개가 아주 많았습니다. 저는 개보다 고양이를 좋아해서 작은 고양이를 키웠습니다. 당시 저는 마지못해 피아노 레슨을 받으러 다녔는데 그 피아노 선생님의 남편이 수의사였습니다. 저는 늘 귀여운 동물과 함께 있을 수 있는 그의 생활을 동경했습니다. 당시 아이들에게 인기가 있었던 '둘리틀 박사 시리즈'의 영향도 있었습니다. 수의사인 둘리틀 박사는 동물과 자유롭게 이야기할 수 있습니다. 세계의 다양한 장소를 방문하고 그곳의 진기한 동물과

이야기하며 모험을 거듭합니다. 제1권은『둘리틀 박사 이야기The Story of Doctor Dolittle』(일본판 제목은『둘리틀 박사 아프리카에 가다ドリトル先生アフリカゆき』)입니다. 이 책은 수의사라는 꿈을 키워주었을 뿐만 아니라 저를 대단한 아프리카 애호가로 만들어주었습니다. 그 뒤 대학원에 다닐 때 저는 아프리카 마을을 돌아다니는 조사 여행을 떠났습니다. 초등학교 때 읽었던 둘리틀 박사 이야기가 계기가 된 것입니다.

그런 의미에서 초등학교 4학년 때 저는 고양이에서 건축으로 방향을 바꾼 셈입니다.

교회와 '낡아빠진 집'

그러나 고양이를 좋아하던 시절의 저도 건축에 흥미가 없었던 것은 아니었습니다. 제일 먼저 굉장하다고 생각한 건물은, 유치원에 다니던 시절 선생님이 데려가 준 공원 옆에 있는 교회였습니다. 저는 그리스도교 계열의 유치원에 다니고 있었고, 아이들은 매주 토요일 아침 예배하러 그 공원 옆의 교회에 갔습니다. 그다지 큰 교회는 아니었지만 커다랗고 묵직한 문을 열고 안으로 들어가면 그곳은 전혀 다른 빛으로 가득 차 있었고 전혀 다른 공기가 떠돌고 있었습니다. 천장은 무척 높게 느껴지고 벽에는 큰 스테인드글라스가 장식

되어 있었으며 빨간빛과 파란빛이 들어와 바닥의 널빤지를 물들이고 있었습니다.

지금껏 그런 공간을 접한 적은 없었습니다. 그 무렵 저는 요코하마와 도쿄 사이에 있는 오쿠라야마라는 곳에 살고 있었습니다. 집은 목조 단층집으로 전쟁 전인 1942년에 지은 상당히 '낡아빠진 집'이었습니다. 좁을 뿐만 아니라 천장도 낮았으므로 더더욱 교회 천장이 높게 느껴졌습니다.

우리 집은 친구들 집 중에서 낡고 낮은 '낡아빠진' 집이었습니다. 대체로 말하자면 1964년까지 도쿄를 포함한 일본의 거리는 낮고 낡아빠진 건축물로 가득 차 있었습니다. 그래서 유치원 교회의 살짝 높은 천장이 대단하게 느껴졌던 것이고, 1964년 도쿄 올림픽을 위해 지어진 단게 선생님의 높은 건축물에도 압도당했던 것입니다. 이 올림픽 전후 도쿄에는 교회보다 높고 큰 건축물이 쑥쑥 들어섰습니다. 우리 집은 1964년에 개통한 도카이도 신칸센의 신요코하마역 근처에 있었습니다. 가재 잡기를 하며 놀던 논에 갑자기 신칸센의 고가 철로를 지탱하는 커다란 콘크리트 기둥이 세워져 충격을 받았습니다.

아울러 말하자면 1964년 이전의 제 놀이터는 오로지 논과 뒷산이었습니다. 제가 행운이라고 생각하는 것은, 그 무렵 요코하마에는 동네 부근에 산과 숲이 많이 남아 있었다는 사실입니다. 우리 집에서 두 집 뒤가

친구 준코네의 농가였는데 그 뒤에서부터는 바로 뒷산이 시작되었습니다. 학교를 파하고 돌아오면 맨발에 빨간색 장화를 신고 친구와 뒷산으로 갔습니다. 뒷산에는 길이라 부를 만한 것이 없었지만 장화만 신으면 아무리 엉망이고 질척질척한 경사면이라도 괜찮았습니다. 맨발을 장화에 집어넣을 때의 개방감은 지금도 잊을 수가 없습니다. 그 탓인지 저는 지금도 맨발로 있는 것을 아주 좋아합니다. 한겨울에도 좀 낙낙한 신발에 맨발을 넣습니다.

뒷산에는 여러 가지 생물이 있었습니다. 뒷산 기슭에는 방공호로 판 동굴이 여러 개나 있었습니다. 그런데 어느 동굴에나 다양한 생물이 있어 꺅꺅 비명을 지르며 안쪽으로 점점 들어갔습니다. 저의 건축에는 구멍 같은 건축물이 많다는 말을 흔히 듣습니다(사진 8). 그때의 동굴 체험이 어딘가에 남아 있는 것인지도 모르겠습니다.

오쿠라야마의 뒷산에는 대나무밭도 많았습니다. 준코네 집 뒷산은 대부분 대나무밭이었습니다. 장화를 신고 그 대나무밭의 경사면을, 대나무를 잡으며 척척 올라갔습니다. 다른 숲과 달리 대나무밭 안은 초록색 빛으로 에워싸이고, 들리는 소리도 달라서 별세계로 잘못 들어간 듯했습니다. 먼 훗날 중국에 지은 대나무 집Great Bamboo Wall(2002, 사진 6)이라는, 대나무만으로 지은 대나무밭 같은 집을 설계했습니다. 그런데

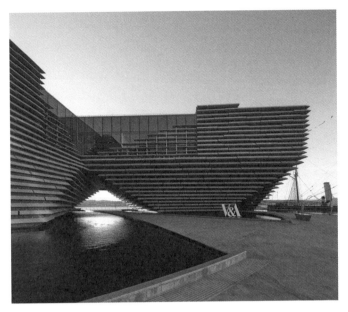

사진 8 V&A 던디V&A Dundee (스코틀랜드, 2018)

사진 9 레인보 브리지Rainbow Bridge (일본, 1993)

준코네 집 뒤의 대나무밭과 대나무 집 안의 인테리어는 많이 닮았습니다.

엄청난 높이에 받은 충격

그런 '낡아빠진' 집에서 살았던 저에게 누가 뭐래도 가장 압도적이었던 것은, 앞에서 말한 대로 올림픽 수영 경기장이 된 국립 요요기 경기장이었습니다. 이 경기장은 독특한 형태의 건축물이라고들 합니다. 그런데 저는 높이야말로 그 건축물의 가장 큰 특징이라고 생각합니다. 국립 요요기 경기장은 '현수 구조懸垂構造'로 유명합니다.

일반적인 건축은 지면에서부터 쌓아 올리는 구조 시스템인데 그 전형은 벽돌을 하나하나 손으로 쌓아 올려서 만드는, 중세 유럽에 많이 있었던 벽돌 구조 건축입니다. 일본의 목조 건축도 나무 기둥이나 보梁, beam[2]를 아래에서부터 쌓아 올려 만들기 때문에 지면에서 쌓아 올리거나 짜서 올리는 구조 시스템에 포함시킬 수 있습니다.

그러나 '현수 구조'는 완전히 그 반대입니다. 우선 높은 버팀기둥을 세우고 거기에 지붕이나 바닥을 매다는 식으로 만듭니다. 가장 전형적인 것은 도쿄만의 레인보 브리지(사진 9)의 현수 구조입니다. 바다에 많

은 기둥을 세우는 것이 힘들기 때문에 적은 수의 기둥에 다리를 매다는 현수교라는 생각이 탄생한 것입니다. 다리나 도로를 만드는 것은 건축과는 다른 분야로, 토목공학이라든가 시빌 엔지니어링civil engineering이라고 합니다.

단게 선생님은 이 현수교의 발상을 건축에 응용하여 대담한 일을 해냈습니다. 전례도 적고 기술적으로 난이도가 높으며 비용도 껑충 뛰기 때문에 2020년 도쿄 올림픽을 위한 건축에서 그런 방식을 제안했다면 인터넷상에서 아마 난리가 났을 것입니다. 실제로 건축비는 예산보다 훨씬 많아져 단게 선생님은 예산 증액 문제를 담판하러 당시 재무장관이었던 다나카 가쿠에이田中角栄를 직접 찾아갔다고 합니다.

그러나 단게 선생님은 그러한 리스크를 안고 '현수구조'를 고집했습니다. 건축물을 높게 짓고 싶었기 때문이라고 저는 생각합니다. 수영 경기를 위한 경기장은 애초에 그렇게까지 높은 건축물일 필요가 없습니다. 하지만 두 개의 높은 버팀기둥을 세우고 거기에 지붕을 매다는 구조로 지으려면, 레인보 브리지처럼 버팀기둥을 높게 하지 않으면 거기에 지붕을 매달 수가 없습니다.

실제로 하라주쿠역 앞에 세운 두 개의 버팀기둥은 하늘을 향해 늠름하게 우뚝 솟아 있습니다. 그 뒤 주변에 높은 건축물이 많이 들어섰지만 그런 건축물에 뒤

지지 않을 만큼 경기장은 높게 느껴집니다. 국립 요요기 경기장 옆은 NHK로, 매일 아침 일기예보를 할 때 경기장의 높은 버팀기둥이 비칩니다. 지금 봐도 그 상징적인 높이는 인상적입니다.

건축의 '열광적인 팬'이 되다

국립 요요기 경기장을 접한 뒤 저는 단게 선생님을 비롯한, 이른바 모더니즘 건축의 '열광적인 팬'이 되어 도쿄 근처의 모더니즘 건축 이것저것을 보러 다녔습니다. 우에노역 앞 도쿄 문화회관東京文化会館(1961)은 단게 선생님의 선배에 해당하는 마에카와 구니오前川國男[3] 선생님이 설계했습니다. 하지만 하늘에 닿을 듯한 단게 선생님의 높이가 느껴지지 않아 좀 실망했습니다. 그 맞은편 국립 서양미술관国立西洋美術館(1959)은 마에카와 선생님을 직접 가르친, 스승에 해당하는 르코르뷔지에Le Corbusier[4]가 설계했습니다. 코르뷔지에는 20세기 건축계를 이끌어간 모더니즘 건축의 최고 거장이라 불리는 사람으로, 건축계에서는 '신'처럼 여겨지는 사람입니다. 그러나 국립 서양미술관 실물을 보고는 도쿄 문화회관 이상으로 실망했습니다. 국립 서양미술관에 비하면 가마쿠라에 가서 본 가나가와 현립 근대미술관神奈川県立近代美術館(1951)은 네모난

상자라는 구성은 비슷하지만 훨씬 멋지게 보였습니다. 가나가와 현립 근대미술관의 설계자는 마찬가지로 코르뷔지에의 제자인 사카쿠라 준조坂倉準三[5] 선생님입니다. 초등학교 시절부터 늘 이용했던 급행 전철 도요코선의 예전 시부야역의 반원형 지붕도 사카쿠라 선생님이 설계했다는 이야기를 아버지로부터 들었습니다.

아버지는 미쓰비시금속이라는 견실한 회사에서 근무한 샐러리맨이었습니다. 그런데 디자인이나 건축을 무척 좋아해서 저는 새로운 건축 정보를 모두 아버지로부터 입수했습니다. 단게 선생님의 건축을 보고 "건축가가 되고 싶어요."라고 말했을 때 아버지가 반대하지 않았던 것도 아버지가 디자인을 좋아했기 때문이라고 생각합니다. "아티스트는 먹고살기 힘드니까 안 되겠지만 건축가라면 괜찮겠지."라고 아버지는 인정해 주었습니다.

가마쿠라의 하치만구에 있는 가나가와 현립 근대미술관이 멋지다고 생각한 것은 그 외벽이 값싼 슬레이트판[6]이었기 때문입니다. 코르뷔지에의 국립 서양미술관 외벽에 돌을 박아 넣은 콘크리트 패널의 중후함과는 대조적이었습니다. 슬레이트판처럼 값싸고 엉성한 재료에 대한 저의 애정은 그 이후에도 일관되게 변하지 않았습니다. 아마 우리 집이 값싼 재료로 만들어진 허름한 목조 주택이었기 때문이겠지요. 예전 시부야역의 반원형 지붕을 지탱하는 철골도 가마쿠라의

미술관과 통하는, 일종의 값싸고 허술한 느낌을 주었습니다. 그 반원형 지붕의 일부는 제가 설계에 관여한 시부야 스크램블 스퀘어渋谷スクランブルスクエア(2019)의 다이칸야마 쪽 통로에 재현되었습니다.

초등학교 시절부터 저는 놀이공원에 가는 것이나, 오락실에 가는 것보다 모더니즘 건축물을 보러 다니는 것을 더 좋아하는 다소 특이한 어린이였습니다. 건축을 배우는 학생들에게 조언을 해달라는 부탁을 받으면 "건축 실물을 많이 보라."고 답합니다. 책을 읽는다기나 건축 잡지를 보는 것만으로는 건축의 진정한 가치를 알 수 없다고 생각합니다. 건축 실물을 접하고 그 공간을 직접 체험하는 것이 수만 권의 책을 읽는 것 이상의 가치가 있습니다. 그렇게 많은 건축물을 봐왔습니다만, '역시 단게 선생님은 대단하다.'는 것이 저의 최종 결론이었습니다.

가족의 설계 회의

당시 아버지는 도쿄에 엄청난 기세로 들어서기 시작하는 모더니즘 건축에 대해 가르쳐주었습니다. 아버지에게 감사해야 하는 또 한 가지는 가족 전원이 참여했던 '설계 회의'입니다.

우리 집은 원래 도쿄의 오이에서 개업 의사로 일했

던 외할아버지가 주말에 밭일을 하기 위해 지은 '오두막집'이었습니다. 그런데 제가 태어나고 누이가 태어나자 오두막이 비좁아졌습니다. 그렇다고 큰 집을 새로 지을 만한 경제적 여유도 없었기 때문에 몇 년마다 낡은 집을 조금씩 증축하며 조심조심 살아왔습니다.

몇 년마다 증축할 때는 가족 전원이 모여 방을 어떻게 배치하고 어떤 외관으로 할지 '설계 회의'를 했습니다. 아버지는 메이지 시대에 태어난 사람으로 저와는 마흔다섯 살 차이가 납니다. 그러므로 평소에는 긴장하여 어리광을 부리거나 자유롭게 말을 할 분위기가 아니었습니다. 하지만 이 설계 회의 때만은 자유롭게 발언할 수 있었습니다. 모눈종이를 준비하여 각자가 '이렇게 하면 쓰기 편하지 않을까.'라고 스케치를 거듭해 가는 방식은 제가 매일 사무실에서 하고 있는 '설계 회의'와 똑같습니다. 그런 의미에서 제가 60년 동안 싫증내지도 않고 그 '설계 회의'를 계속하고 있다고 해도 틀린 말이 아닐 겁니다.

그 회의에서 결정한 안에 따라 공사가 시작됩니다. 목수에게는 지붕과 외장만 맡기고 내장은 가능한 한 저희가 하는 것이 아버지의 방침이었습니다. 우리 집은 돈이 없으니까 다 함께 만들자는 것이었습니다. 먼저 재료를 구할 때도 첫 번째 기준은 '가성비'였습니다.

천장 재료는 90cm×180cm 크기의 구멍 뚫린 플렉서블 보드flexible board였습니다. 플렉서블 보드는 공장

이나 창고에 사용되는 제일 싸고 내구성이 좋은 재료입니다. 하지만 주택에 쓰는 재료는 아니었습니다. 어머니는 별로 마음에 들지 않는 것 같았습니다만, 저는 그 냉담한 질감이 마음에 들었습니다. 앞에서 말한 사카쿠라 준조 신생님이 설계한, 가마쿠라에 있는 가나가와 현립 근대미술관의 슬레이트 외벽과 같은 꾸밈 없는 질감이 당시 세상의 유행과 상관없이 저만이 갖고 있던 관심 사항이었습니다.

아버지와 저는 건축 자재점에 가서 싸구려지만 쓰기에 따라시는 밋지게 보이는 재료를 찾는 데 몰두했습니다. 지금도 제가 설계하는 건물에서는 그렇게 '가성비 좋은' 재료를 자주 사용합니다. 비싼 재료를 사용한다고 좋은 건축물을 지을 수 있는 것은 아닙니다. 세상에는 비싼 재료를 써서 만든 지루하고 추한 건축물이 많습니다. 저는 그런 건축을 디자인하는 사람의 나태한 사고를 무척 싫어합니다. 그래서 지금도 값싸고 재미있는 재료를 찾는 일에 열중하고 있습니다.

높이의 시대 1964년

다시 한번 단게 선생님 이야기로 돌아가보겠습니다.

도쿄 메지로의 언덕 위에 지은 도쿄 주교좌 성마리아 대성당(사진 10)은 국립 요요기 경기장이 생긴 직

사진 10 도쿄 주교좌 성마리아 대성당東京カテドラル聖マリア大聖堂 (일본, 1964)

후에 완성되었습니다. 어떤 의미에서 국립 요요기 경기장 이상의 '높이'가 느껴졌고 내부 공간도 압도적이었습니다.

종교 건축은 태곳적부터 높이로 사람들을 압도하는 기법을 이용해 왔습니다. 유치원 시절에 저를 압도한 공원 옆의 교회도 그 귀여운 후예라고 할 수 있습니다. 가톨릭 주교가 있는 대성당은 서구의 많은 도시에서 중심에 위치하는데 그 높이로 시내의 다른 건축물을 압도하며 신이 위대하다는 인상을 주고 있습니다.

단게 선생님은 왜 그토록 높이에 집착한 것일까요. 1964년이라는 시기가 높이를 필요로 하는 시대라는 것을 단게 선생님은 직감적으로 읽어낸 것입니다.

일본은 1964년에 전후 부흥이 완성되었다고들 합니다. 제2차 세계대전으로 도쿄가 잿더미가 되고 거기에서 부흥하는 것이 전후 일본의 목표였습니다. 미국이나 유럽의 기술이나 사회 시스템을 배우고 철도나 도로 등의 인프라를 정비하며 경제성장을 달성하기 위해 전후의 일본인은 덮어놓고 일했습니다. 한마디로 말하면 서구와 같은 높고 큰 도시를 만드는 것이 전후 일본의 목표였던 것입니다.

실제로 서구는 20세기 초에 콘크리트와 철로 만든 고층 건축을 발명하여 높고 큰 도시로 탈바꿈했습니다. 그 높고 큰 서구를 따라잡았다는 것을 세계에 보여주기 위한 일대 이벤트가 1964년 도쿄 올림픽이었습

니다. 그 올림픽에 맞추기 위해 전후 부흥은 막판 스퍼
트를 올렸습니다. 도쿄와 오사카 사이를 달리는 세계
에서 가장 빠른 철도인 신칸센을 올림픽 개회식 열흘
전인 10월 1일에 개통했습니다. 그 고가선로는 논이나
거리에 높이 세워졌고, 마치 총알처럼 빠른 열차가 나
는 듯이 공중을 달렸습니다. 외국인들을 맞이하기 위
해 도심에는 그때까지 없던 고층 빌딩도 건설되기 시
작했습니다.

단게 선생님은 1964년이라는 시대가 요구하는 것
이 높이이고 크기라는 것을 감지하고 높이를 테마로
하여 건축을 했습니다. 저는 반대로 2021년 도쿄 올림
픽 스타디움은 낮음을 테마로 해야 한다고 생각했습
니다. 그 경위에 대해서는 나중에 천천히 말하겠습니
다. 시대를 읽는 능력은 건축가에게 필요한 능력 가운
데 하나입니다. 달리 말하자면 그런 능력을 갖춘 건축
가에게 시대의 상징이 되는 건축물을 지을 기회가 찾
아온다고도 할 수 있습니다.

단게 선생님은 시대를 읽는 능력이 뛰어나게 높았
다고 생각합니다. 그 능력을 구사하여 전후 일본을 상
징하는 갖가지 중요한 건축물을 설계했습니다. 예컨대
신주쿠의 서쪽 출구에 있는 도쿄도청사(사진 11)도 단
게 선생님이 그 시대를 읽어내는 능력을 발휘하여 공
모전에서 1등을 차지한 작품이었습니다. 공모전이 이
루어진 것은 1986년으로, 일본은 거품경제가 한창일

사진 11 도쿄도청사東京都庁舍 (일본, 1991)

때였습니다. 1964년이 고도 경제성장의 절정기이자 사회 공업화의 절정기였다고 한다면 1986년 역시 특별한 해였습니다. 그 1년 전인 1985년에 있었던 선진 5개국G5의 플라자 합의[7] 이후 국경을 넘어 자유롭게 돈을 투자할 수 있게 됨으로써 경제 환경과 속도가 단숨에 확대되어 세계는 금융자본주의로 돌입했습니다.

소설가 무라카미 하루키村上春樹[8]는 2009년 『1Q84』라는 소설을 발표하여 세계에서 큰 인기를 얻었습니다. 그런데 이 소설의 테마는 1985년 이전 산업자본주의 사회와 1985년 플라자 합의 이후 금융자본주의 사회의 대비라고 저는 생각했습니다. 하나여야 할 달이 '1Q84'년에 갑자기 두 개로 분열하는 유명한 장면이 있습니다. 이는 실재하는real 것을 제조하여 판매하는 산업자본주의가 끝나고, 사물이 '실재하는 것'과 '정보로서의 어떤 것'으로 분열한다는 것을 암시합니다. 정보로서의 어떤 것이 전 세계를 고속으로 날아다니는 시대, 즉 금융자본주의 시대가 도래한 것을 상징하는 광경이 두 개의 달인 것입니다.

1986년의 공모전에서 뽑힌 단게 선생님의 도쿄도청사가 저에게는 플라자 합의 이후의 '두 개의 달' 시대를 훌륭하게 상징하고 있는 것으로 느껴졌습니다. 도쿄도청사 공모전에 제출한 단게 선생님의 안은, 아래에서 하나였던 탑이 고층 부분에서 두 개로 갈라져 두 개의 가느다란 쌍둥이 탑이 되고 공중으로 녹아듭니

다. 실재와 가상의 분열로도 보이고, 세로선이 강조되어 중세의 고딕 성당처럼 아주 높게 느껴집니다. 나중에 이 두 개의 탑은 사용하기 힘들다는 이유로 비판을 받습니다. 그런데 단게 선생님에게는 사용하기 편한 것보다 시대의 분위기를 읽는 것이 더 중요했는지도 모릅니다. 1964년에 마음껏 발휘된 단게 선생님식의 '높이 수법'은 1986년에도 건재했습니다. 어쩌면 거품 경제가 한창이던 1986년의 일본이 아직도 '높이의 시대' 안에 있다는 것을 단게 선생님은 간파하고 있었다고도 할 수 있습니다. 금융자본주의 경제는 결코 높이를 부정하는 경제가 아니었습니다. 높이로 눈에 띄고, 모양으로 더욱 눈에 띄는 초고층 빌딩에 투자를 끌어들여 단기간에 팔아넘기고 큰돈을 번다는 것은 금융자본주의 시대의 전형적인 비즈니스 모델입니다. 도쿄도청의 최종 여덟 개 안 중에서 유일하게 높이를 부정한 것은 건축가 이소자키 아라타磯崎新[9] 선생님의 안이었습니다. 이소자키 선생님은 그 안에 높이의 시대는 끝나야 한다는 메시지를 담았습니다.

단게 선생님의 도쿄도청사 안에서 또 한 가지 주목할 만한 것은 외벽의 돌 패턴입니다. 유리가 아니라 돌이 주역이었습니다. 돌 외장은 금융자본주의가 지배하는 거품 같은 시대 분위기에 딱 맞았습니다. 게다가 두가지 색의 돌은 반도체 기판을 상기시키는 패턴으로 붙여 IT 시대의 도래를 예고하는 외벽 디자인이라며

당시부터 화제가 되었습니다. 여기서도 단게 선생님은 시대의 분위기, 사람들의 마음을 훌륭하게 읽어내 그 것을 디자인으로 솜씨 있게 번역한 것입니다.

음식과 건축가

그렇다면 어떻게 해야 시대가 요구하는 것을 감지할 수 있을까요. 간단한 일이지만, 건축 이외의 것에도 여러 가지에 흥미를 가져야 합니다. 영화나 음악에 흥미를 가지는 것도 좋을 것입니다. 뭔가 자신이 좋아하는 것을 찾아내고, 그것을 발판으로 삼아 세계 안으로 계속 들어가면 됩니다. 먹는 것을 좋아하는 사람은 음식, 요리를 통해 세계를 접하고 세계로 헤치고 들어갈 수도 있겠지요. 스포츠를 좋아하는 사람은 스포츠를 통해 세계를 깊이 알 수도 있습니다.

　　도쿄대학 건축학과 교수이자 도쿄대학의 야스다 강당安田講堂(1925)을 설계한 기시다 히데토岸田日出刀[10] 선생님은 단게 선생님을 예뻐하여 세상에 내보낸 일로도 유명합니다. 기시다 선생님은 종종 학생에게 스테이크를 사주었다고 합니다. 당시는 아직 스테이크가 고급 요리여서 학생이 가벼운 마음으로 사 먹을 수 있는 음식이 아니었습니다. 기시다 선생님은 두툼한 고급 스테이크를 먹게 해줌으로써 가난한 학생들에게

'사회'라는 것을 가르쳐주려 했다고 합니다.

제 주위에는 먹는 것을 좋아하는, 즉 미식가 건축가도 많습니다. 요리와 건축은 어떻게 자연계의 재료를 처리하여 인간에게 기분 좋은 체험을 하게 할까, 하는 게임이라서 저는 그 둘이 무척 닮았다고 생각합니다. 뛰어난 요리사에게 필요한 것은 미각 이상으로 미적 감각이라고 말하는 친구도 있습니다. 그의 주장에 따르면, 인간의 미각은 시각과는 비교가 안 될 정도로 둔감해서, 맛있는 요리라는 것은 아름다운 요리가 아름다운 공간에 놓여 있으니 맛있게 느껴지는 것이라고 합니다. 저는 요리사 친구가 많은데, 뛰어난 요리사는 예외 없이 미적 감각도 뛰어납니다. 아티스트나 음악가는 실제로 엄청난 심미안을 가진 사람이 많습니다만, 요리사 쪽이 더 감각이 좋은 것 같습니다.

건축가 가운데 미식가가 많은 또 한 가지 이유는 건축 설계를 의뢰하는 클라이언트client와 회식을 하며 설계 협의를 하는 일이 무척 많기 때문입니다. 의뢰인과 함께 식사를 하지 않으면 절대 좋은 건축가가 될 수 없다고 말하는 친구도 있습니다. 저도 거기에는 짐작가는 게 있습니다. 의뢰인의 처지에서 보면 건축물을 짓는다는 것은 거금을 투자하는, 리스크가 큰 힘든 결단입니다. 그 설계를 건축가에게 맡기는 것은 어떤 의미에서 '자신의 인생을 맡긴다'고 해도 될 정도의 큰일이고, 의뢰인과 건축가는 운명 공동체인 것입니다. 그

두 사람에게 가장 필요한 것은 상호 신뢰이고, '너와 함께 죽을 수 있다'는 정도의 신뢰 관계가 없으면 좋은 건축은 탄생하지 않습니다. 그리고 신뢰 관계를 쌓는 데 가장 효과적인 것은 함께 먹고 마시는 일입니다. 먹기도 하고 마시기도 하며 서로의 감성이나 인간성을 확인하고, 강하고 뜨거운 신뢰 관계를 쌓아가는 것입니다. 그런 의미에서 의뢰인과 식사를 하는 것은 건축가에게 무척 중요한 일입니다. 일이 끝나고 나서 먹고 마시며 긴장을 푸는 게 아니라 식사가 바로 일의 중심입니다. 기시다 선생님이 학생들에게 스테이크 먹는 법을 가르쳤다는 것은 그런 의미가 있었던 것 같습니다.

건축가와 나비넥타이

단게 선생님은 맛있는 것을 좋아했습니다. 그런데 그 이상으로 강했던 것이 복장에 대한 고집이었습니다. 단게 선생님은 복장이라는 매체를 통해 사회가 무엇을 필요로 하는지 알려고 했는지도 모릅니다. 자신의 복장을 통해 자신이 어떤 사람인지를 의뢰인에게 전하고 의뢰인과의 커뮤니케이션을 심화하려고 했던 것으로 보입니다.

 젊은 시절 단게 선생님은, 건축가는 타인과 다른 존재여야 하고 사회에서 돌출된 존재가 아니면 안 된다

는 생각을 가지고 있었을 것입니다. 젊은 단게 선생님이 애용하던 나비넥타이가 그의 트레이드마크인 것을 넘어 건축가라는 존재 자체의 트레이드마크였던 시대도 있었습니다. 젊은 시절 단게 선생님의 복장에서 또 한 가지 인상적인 것은 느슨한 실루엣의 하얀 마 슈트입니다. 단게 선생님이 하얀 마 슈트를 입고 가쓰라 리큐桂離宮[11]를 배경으로 찍은 화면의 아름다움은 압도적입니다. 희고 직선적인 슈트로 몸을 단장한 잘생긴 단게 선생님은 마치 가쓰라 리큐에서 노는 젊은 궁정 귀족처럼 보였습니다.

나비넥타이는 애초에 코르뷔지에의 트레이드마크였습니다. 코르뷔지에는 검은색 안경과 나비넥타이와 파이프라는 세 가지 세트가 마음에 들어 외출할 때는 늘 그 세트와 함께 등장했습니다. 중국계 미국인 건축가로 파리의 루브르 피라미드Pyramide du Louvre(1989)를 설계한 이오 밍 페이Ieoh Ming Pei[12]는 나비넥타이와 동그란 안경을 애용했습니다. 마찬가지로 미국인 건축가로서 뉴욕의 AT&T 빌딩AT&T Building(1984)을 설계한 것으로 유명한 필립 존슨Philip Johnson[13]도 평생 나비넥타이를 맸습니다. 단게 선생님도 코르뷔지에를 무척 존경했기 때문에 나비넥타이를 맸다고 생각하지만, 1960년 전후에 나비넥타이를 그만두고 평범한 넥타이로 전향합니다. 마침 국립 요요기 경기장을 설계하고 있던 무렵입니다. 예산 초과 문제 등으로 관리들과 싸

웠던, 가장 고생이 심했던 시기입니다. 예술가풍의 나비넥타이도, 궁정 귀족풍의 재킷도 그만두고 '평범한 사람'으로 보이는 다크 슈트와 평범한 넥타이로 전향한 것이 아닌가 싶습니다. 평범한 넥타이는 단게 선생님의 건축이 체현하고 상징한 전후 일본 고도 경제성장의 제복이기도 했습니다.

와세다대학에서 교편을 잡으며 와세다계 건축가 인맥으로 군림하고 있던 요시자카 다카마사吉阪隆正[14] 선생님은 젊은 시절 파리의 코르뷔지에 아틀리에에서 일했던 경험이 있습니다. 그러므로 스승을 따라 나비넥타이를 애용했는데 언젠가부터 염소처럼 수염을 기르고 슈트를 입는 것도 그만두었으며 승복 같은 거친 복장으로 전향합니다. 단게 선생님이 평범한 넥타이로 전향하고 고도 경제성장과 '동화'한 것에 비해 반대로 요시자카 선생님은 더욱더 아시아풍인 반체제적인 복장으로 전향했습니다. 아울러 요시자카 선생님은 작풍에서도 코르뷔지에풍에서 점점 멀어져 '야생'으로 돌아갔습니다.

코르뷔지에는 나비넥타이만이 아니라 건축 스타일에서도 20세기의 가장 영향력 있는 건축가였습니다. 콘크리트로 만든 하얀 상자 같은 스타일(사진 12)은 20세기 건축의 '제복'이 되었다고 해도 틀린 말이 아닙니다. 그러나 그 자신의 건축 스타일은 계속 변화하여 1950년대에 인도를 다니기 시작하고 나서는 초기

사진 12 사부아 저택Villa Savoye (프랑스, 1931)

의 하얀 상자에서 벗어나 더욱 자연 소재와 거친 콘크리트 표면을 많이 이용하는 '자연파'로 전향합니다. 그에 따라 복장도 더욱 자연파로 변했습니다. 인도 체험의 영향인지 파리의 자택이나 남프랑스 카프 마르탱의 오두막에서 시간을 보낼 때는 거의 전라였다고 합니다. '전라 사진'도 남아 있습니다. 그가 나이가 들어가던 시기를 보낸 파리의 아파트를 방문한 저는 옷장이 너무 작아 깜짝 놀랐습니다. 자연파가 됨에 따라 옷에 대한 관심이 사라졌는지도 모릅니다.

저는 2000년경부터 해외에서 작업 의뢰가 들어오면서 해외 출장이 잦아졌습니다. 그래서 짐을 작게 싸는 것을 테마로 옷을 고르게 되었습니다.

일을 시작한 1980년대, 1990년대에는 스탠드칼라의 흰색 셔츠를 자주 입었습니다. 이 셔츠는 중국의 마오쩌둥毛澤東 주석이 입었던 옷과 비슷하다고 해서 마오 칼라로도 불렸습니다. 당시 이소자키 아라타 씨, 안도 다다오安藤忠雄[15] 씨를 비롯한 많은 건축가가 마오 칼라를 애용했습니다. 코르뷔지에의 나비넥타이와 동그란 안경의 1980년대 판이라고 해도 좋겠지요. 넥타이가 상징하는 고도성장 시기의 샐러리맨에 대한 안티테제antithesis[16]라는 의미도 있었을 것입니다. 그리고 의외로 격식을 차린 것으로도 보이기 때문에 공사가 시작될 때의 지진제地鎭祭[17], 완성했을 때의 준공식 등의 의례적인 이벤트에 입고 가도 실례가 안 되는 느낌이

어서 편리하기도 했습니다.

그러나 가장 짐이 되지 않는 셔츠가 티셔츠라는 것을 발견한 저는 2000년경부터 1년 내내 재킷에 티셔츠 조합으로 일관했습니다. 추울 때는 스웨터나 다운재킷을 입었고 코트는 전혀 입지 않았습니다. 북반구에서 남반구로 여행을 하는 경우도 늘 있었기에 무거운 코트는 성가셨습니다.

제 여행복의 대원칙은 작은 숄더백 하나로 여행할 수 있어야 한다는 것입니다. 끌고 가는 식의 가방은 요란스러워 싫어합니다. 커다란 트렁크는 당치도 않습니다. 숄더백 사이즈에서 역산하여 가져갈 것을 정합니다. 2주간의 해외여행에서도 그 백에 넣을 수 있는 것만 가져갑니다. 아무래도 부족할 때는 현지에서 사면 됩니다. 여행의 형태로 정해지는 옷의 스타일, 패션이라는 것은 코르뷔지에의 나비넥타이나 1980년대의 마오 칼라와는 상당히 다른 사고, 다른 라이프 스타일과 이어져 있는 것 같습니다. 한마디로 말하자면 그것은 소유하지 않는 인생입니다. 소유하지 않도록 하자는 사고를 '셰어share'라 부르는 일도 있습니다만, 소유를 요구하지 않는 인생은 무척 마음이 편합니다. 숄더백파가 되고 나서 어깨의 힘이 빠졌다는 기분이 듭니다.

아버지의 사회 훈련

시대가 요구하는 건축을 하기 위해서는 건축 이외에도 많은 흥미를 가져야 한다고 했습니다. 초등학교 시절부터 아버지는 저를 데리고 여러 가지 건축물을 보러 다녔습니다. 그런데 아버지로부터 배운 중요한 것 가운데 하나는 리포트를 쓰는 방식이었습니다. 학교에 제출하는 리포트가 아니라 아버지에게 제출하여 허가를 받기 위해 쓰는 리포트입니다.

메이지 시대에 태어난 아버지의 입버릇은 '망가짐 spoil'이었습니다. 저에게도 어머니에게도 "아이는 엄하게 키우지 않으면 망가진다."는 말을 되풀이했습니다. 제가 "이걸 갖고 싶어."라고 해도 대답은 항상 "노"입니다. 예컨대 카세트라디오를 갖고 싶다고 아무리 졸라도 "노"입니다. 제가 끈질기게 물고 늘어지면 "그럼 리포트를 써 와."라고 합니다. 왜 카세트라디오가 필요한지를 객관적이고 사회적인 언어로 설명하지 않으면 안 됩니다. "카세트라디오로 음악을 들음으로써 클래식 음악의 역사나 유럽의 문화를 좀 더 깊이 있게 이해할 수 있다."라든가 "카세트라디오로 긴장을 풀고 나면 공부에 더욱 집중할 수 있다."는 것처럼 이런저런 이유를 만들어내 작문을 합니다.

그 리포트를 잘 써서 설령 허락을 받는다고 해도, 다음으로 어떤 카세트라디오가 적절한지를 설명하는

2차 리포트를 제출해야 합니다. 각 회사의 여러 제품에 대한 성능 비교, 디자인 비교, 가격 비교를 해서 저의 요구에 맞는 제품의 순위를 정합니다. 비교가 충분하지 않다고 퇴짜를 당하는 일을 몇 번 거친 뒤 드디어 살 수 있는 제품이 결정됩니다.

대학에 들어가 자동차 운전면허를 따고 싶다고 말했을 때도 리포트를 제출하라는 요구를 받았습니다. 아버지는 사고를 당한 친구가 있어 제가 자동차를 운전하는 것에 반대했습니다. 그것을 타개할 논리를 구축하지 않으면 안 됩니다. 자동차를 운전하는 것이 사회인이 되는 데 어떤 장점이 있는지, 자동차로 행동 범위를 넓히는 것에 어떤 이점이 있는지 생각나는 온갖 논리를 구사하여 대대적인 논문을 써서 간신히 허락을 받았던 기억이 있습니다. 한편 여동생이 "아빠, 이걸 갖고 싶어."라며 리포트도 쓰지 않고 얻어내는 모습을 곁눈으로 지켜보며 저는 세상의 불공평함을 실감했습니다.

그러나 지금 돌이켜보면 그것은 굉장한 사회 훈련이었던 것 같습니다. 건축가의 일이라는 것은 어떤 의미에서 보면 상대를 설득하는 일입니다. 의뢰인을 설득하여 디자인 승인을 받고, 돈을 내게 하기 위해 설득하기도 합니다. 이웃 주민을 설득하는 일도 있습니다. 건축 설계를 발표하면 거의 100퍼센트 이웃에 사는 사람들이 반대합니다. 아무리 환경을 배려한 건축이라고

해도 거의 예외 없이 반대합니다. 인간은 보수적인 동물로, 자신이 사는 환경을 바꿀 가능성이 있는 '다른 물질'에 대해서는 본능적으로 경계합니다. 새로운 건축은 기본적으로 환영받지 못하고 건축가는 그런 괴로운 숙명을 가진 직업이라는 사실을 기억해 두는 것이 좋겠지요.

고도 경제성장 시대의 일본에서 '반대'는 그다지 심하지 않았던 것 같은데, 거품경제가 끝나고 저성장 시대의 한복판인 1990년대 이후에는 '건설 반대'가 무척 심해졌습니다. 그리고 이는 일본만의 현상이 아닙니다. 전 세계에서 환경에 대한 관심이 높아지고 세금 사용에 대한 시민의 눈도 엄격해졌습니다. 건축물을 지으면 숲이 없어지기도 하고 주변에 그림자를 드리우기도 하고 빌딩풍[18]을 일으키기도 합니다. 또한 건축공사가 이산화탄소를 발생시키고 건축 재료를 만들거나 운송할 때도 이산화탄소를 발생시키며 결과적으로 지구온난화를 촉진합니다. 건축가는 이런 다양한 불안에 대해 설명하고 상대를 설득하지 않으면 안 됩니다.

설득은 확실히 힘든 일입니다. 주민을 위한 모임이나 공청회를 개최하여 이야기할 기회도 늘어납니다. 그러나 저는 그런 자리를 오히려 즐기고 있습니다. 이웃 사람들과 이야기를 나누고 사이가 좋아질 기회로 받아들이고 있습니다. 사실 그렇게 이야기를 나눈 결과 이웃과의 결속이 다져지기도 하고, '다 함께 건축물

을 짓고 있다'는 정신적인 일체감이 생겨나는 일도 자주 있습니다. 처음에는 반대를 해도 건물이 완성될 무렵에는 환영하는 분위기로 바뀌는 일도 있습니다. 완성되고 몇 년 지나고 나서 찾아가 보면 "잘 돌아왔다."며 크게 환영해 주기도 합니다.

그런 좋은 관계를 구축하기 위해 중요한 것은 상대를 피하지 않고 정면으로 마주하여 당당하고 솔직하게 설득하는 일입니다. 저는 아버지를 설득하는 일을 통해 그 방법을 학습한 듯합니다. 아무리 엄격한 의뢰인도 아버지보다는 나은 것 같습니다. 그런 의미에서 지금은 그토록 엄격했던 아버지에게 진심으로 감사하고 있습니다.

인간을 모르면 건축물은
만들 수 없다

초등학교 4학년 가을, 1964년의 첫 번째 도쿄 올림픽에서 단게 선생님의 건축물을 접하고 저는 건축에 눈을 뜨고 건축가를 꿈꾸게 되었습니다.

그러나 중학교에 들어가자 건축가가 되려는 꿈에 찬물을 끼얹는 듯한 사회적 사건이 차례로 일어났습니다. 미나마타병이나 스모그를 비롯한 다양한 공해 문제가 일어나 경제성장, 공업화의 부정적 측면이 차례로 드러난 것입니다. 일조권日照權이라는 말도 등장하여 크고 높은 건물은 햇빛을 가리는 나쁜 것이고 사회의 적이라는 견해도 퍼져나갔습니다. 단게 선생님의 '높은' 국립 요요기 경기장이 상징한 전후 부흥, 고도성장의 흐름이 갖는 문제점이 명백해져 감수성이 예민한 중학생이었던 저는 고도성장의 뜨거운 꿈에서 서서히 깨어나기 시작했습니다.

개성 강한 신부님뿐인 학교

저는 중학교와 고등학교 6년 동안 오후나의 산 위에 있는 '에이코가쿠엔栄光学園'이라는 가톨릭계 학교에서 보냈습니다. 크게 나누자면 그리스도교에는 마르틴 루터Martin Luther[1] 등에 의해 16세기 종교개혁 이후에 생겨난 프로테스탄트Protestant[2]와 그 이전부터 존재하는 로마 교황을 중심으로 한 가톨릭이 있습니다. 에이

코가쿠엔은 가톨릭 중에서도 엄격한 교육 시스템으로 알려진 예수회라는 수도회가 운영하는 학교였습니다.

"엄청나게 엄격한 스파르타식 교육인 듯하다."는 소문을 들었으므로 오후나의 산을 살살 기면서 그곳에 다니기 시작했습니다. 그런데 실제로는 엄격하다기보다 '외국인뿐'이라는 것에 깜짝 놀랐습니다. 교원의 중심은 세계 각지에서 온 신부님들이고, 그 다양성이랄까 각자의 뚜렷한 개성에 깜짝 놀랐습니다. 사람 수로 보면 일본인 교원이 더 많았을지도 모르지만, 외국인의 존재감 탓인지 오후나의 산 위는 일상의 일본과는 분리된 '외국'처럼 느껴졌습니다.

저는 지금 세계 각지에서 설계 일을 하고 있어 다양한 나라의 사람과 협의를 하거나 술을 마시거나 식사를 합니다. 그런데 그것이 전혀 부담스럽게 느껴지지 않는 것은 에이코가쿠엔 시절의 아주 개성적인 외국인 신부님들과의 교류 덕분입니다. '신부님'이라고 하면 얼마나 무서운 사람일까, 해서 처음에는 긴장했습니다. 그런데 그들은 좋은 의미로 정말 인간답고 사랑스러운 사람들이었습니다. 스페인 시골 출신의 한 신부님에게 받은, 고향의 어머님이 보내주었다는 다소진한 듯한 치즈에 에스프레소를 조합한 그 맛은 지금도 잊히지 않습니다. 머지않아 친해진 몇몇 신부님은 요코하마의 우리 집까지 '가정 방문'과 '부모 면담'을 위해 찾아왔습니다. 그들은 물론 독신이고, 먼 나라에서

혼자 와서 신부관이라는 기숙사에 살고 있기 때문에 무료했겠지요. 우리 집에서 가정 요리를 함께 먹고 맥주를 마시며 큰 소리로 웃고(미성년인 저는 물론 술을 마시지 않았습니다), 때로는 욕조에 느긋하게 몸을 담그고 따뜻해진 몸으로 기숙사로 돌아갔습니다. 신부님도 우리도 같은 인간이라는 사실을 몸으로 배운 것은 일생의 보물이 되었습니다.

그리스도교에 대한 과도한 동경이나 신뢰에서 졸업하기 위한 지름길은 그리스도교 계열의 미션스쿨에 들어가 교사의 '실상'을 접하는 것이라는 아이러니한 견해가 있습니다. 하지만 저는 신부님들 덕분에 서구에 대한 편견이나 동경, 그리스도교에 대한 알레르기가 단숨에 사라졌습니다.

사흘간 아무와도 이야기하지 않는 강렬한 '묵상' 체험

중학교에서는 가톨릭의 미사나 장례식을 비롯한 여러 가지 체험을 했습니다. 그런데 인생을 바꾸었다고 해도 좋을 만큼의 강렬한 체험은 고등학교 1학년이 된 봄에 샤쿠지이에 있던 '묵상의 집'에서 보낸 '침묵'의 사흘간이었습니다. '묵상의 집'은 원래 수도원이었던 건물로, 높은 담장으로 둘러싸인 감옥 같은 구조였습니다.

'묵상'이라는 일종의 수행 같은 모임이 있다는 이야

기를 듣고 재미 삼아 참가해 봤습니다. 2박 3일을 '묵상의 집'에서 보내는데 그사이 누구와도 절대 말을 해서는 안 됩니다. 그 수행 방식은 아시아의 선禪[3]에서 영향을 받았다고 했습니다. 잠깐 일상에서 벗어나 차분히 책이라도 읽고 싶은 기분이었는데 너무 안이했습니다. 우리 그룹의 담당은 오키 아키지로大木章次郎 신부로, 그날이 첫 대면이었습니다.

그 높은 담장 안의 어두운 방에서 오키 신부의 맑은 목소리 한마디를 들은 것만으로도 '이 사람은 뭔가 다르다.'고 느꼈습니다. 목소리가 하늘 위에서 내려오는 듯했습니다.

이야기 하나하나가 마음에 와닿았습니다. 신부의 이야기를 두 시간 듣고 작은 철제 침대가 놓여 있는 개인실로 돌아가 두 시간 휴식을 취하는 일의 반복이었습니다.

오키 신부가 들려준 이야기의 내용은, 한마디로 말하면 인간은 모두 죄를 짊어지고 있다는 것입니다. 고등학교 1학년인 우리의 일상을 돌아보면 정말이지 그 말 그대로 죄투성이여서 아무런 반론도 할 수 없다고 생각했습니다. 인간은 무책임하고 속수무책이라는 말을 들이대자 정말 모두가 얼어붙었습니다. 말을 하지 말라는 소리를 듣지 않았다고 해도 특별히 말할 마음이 들지 않았습니다.

나중에 선배로부터 들은 이야기인데, 오키 신부는

제2차 세계대전 말기에 특공대를 지원하여 히로시마의 해군잠수학교에 배속되어 많은 동료가 죽어가는 가운데 다행히 목숨을 건져 종전을 맞이했다고 합니다. 그래서 히로시마에 투하된 원자폭탄으로 전신에 심한 화상을 입은 사람들(새까만 덩어리가 천천히 움직이고 있었다고 합니다)이 물을 찾아 걷고 있는 모습을 봤다는 것입니다. 그런 특별한 체험을 하면 그런 목소리가 나오는구나, 하고 납득했던 기억이 있습니다. '묵상의 집'에서 만난 오키 신부는 그 몇 년 뒤 네팔의 포카라로 건너가 장애아를 위한 교육 활동에 30년간 종사했습니다. 그의 믿을 수 없을 정도의 정신력과 에너지는 『오키 신부 분전기大木神父奮戦記』라는 책으로 정리되었습니다.

높은 담장으로 둘러싸인 '묵상의 집'에서 제가 오키 신부에게 배운 것은, 한마디로 말하자면 나는 죄인이고 인간은 모두 죄인이라는 것입니다. 누구나 죄를 짊어지고 태어난 불완전한 존재이고, 인간이 하는 일은 잘못투성이고 타인에게 상처만 입히고 있다는 것입니다. 그런 사고를 그리스도교에서는 "인간은 원죄를 짊어지고 있다."고도 말하는데 그 원죄 사상은 그리스도교 사고의 버팀목 가운데 하나이기도 합니다.

그러나 죄인이므로 어두워지라거나 고개를 숙이라는 뜻은 전혀 아닙니다. 죄인이기에 가능한 한 밝고 즐겁게 주위 사람을 행복하게 해주지 않으면 안 된다는

것을 오키 신부는 가르쳐주었습니다. 실제로 '묵상의 집' 담장 바깥에서 보는 평소 오키 신부는 늘 유머가 풍부하고 즐거운 선생님이었습니다. 네팔 아이들도 오키 신부를 잘 따랐습니다. 제가 몇 년 전 네팔의 수도 카트만두의 일본대사관에서 강연을 했을 때는 포카라에서 분투한 오키 신부를 기억하는 사람들을 만나 추억담의 꽃을 피웠습니다.

'건축물을 만든다'는 최대의 죄

원죄를 짊어진 저는 그 뒤에도 계속 죄를 범하고 있습니다. 그중에서도 가장 큰 죄는 건축물을 짓는 죄일 것입니다. 예컨대 건축물 하나를 지으면 주위에 그림자를 지게 하여 주변을 어둡게 합니다. 시야를 차단해 버리는 일도 자주 있습니다. 건축물을 세운 탓에 잘 보였던 바다가 보이지 않게 되었다는 이의 제기도 종종 받습니다. 바람을 막는다고 말하는 일도 있습니다. 도쿄만 연안 지역에 세워진 고층 빌딩 탓에 도쿄의 기온이 상승했다는 시뮬레이션도 있습니다. 또 빌딩풍이라는 것도 있어 고층 빌딩이 생기면 그 주위에 돌풍이 일어나 우산이 바람에 날아가기도 합니다. 도회의 건물이 빽빽이 들어찬 곳에 건축물을 지을 때조차 이렇게 악영향이 있습니다. 그러니 숲의 나무를 베어 건축물을

지을 때의 악영향은 말할 것도 없습니다.

　나아가 건축물을 짓는 과정 자체가 범죄적이라는 지적도 있습니다. 예컨대 콘크리트의 주요 원재료인 시멘트는 석회석, 점토 등의 재료를 분쇄하고 고온에서 구워 만듭니다. 그 과정에서 대량의 이산화탄소를 배출하기 때문에 시멘트 산업의 이산화탄소 배출량은 일본의 이산화탄소 총배출량의 3-4퍼센트나 된다고 합니다. 그리고 거기서 만들어진 시멘트와 물과 자갈을 섞을 때도 이산화탄소가 발생하고, 그 걸쭉한 콘크리트를 공사 현장으로 수송하기 위한 차량도 이산화탄소를 발생시킵니다. 건축물을 짓는 데 쓰이는 많은 재료가 이처럼 이산화탄소를 발생시키기 때문에 건설 산업은 지구온난화의 원흉 가운데 하나라고들 합니다.

　그것을 알고 있어도 저는 건축이 그 이상으로 인간의 행복에 공헌하고 있다고 생각합니다. 그러므로 건축가를 그만두지 않고 계속하고 있는 것입니다.

　그러나 동시에 제가 하는 일에 늘 죄의식을 갖고 있습니다. 죄인이라고도 생각하고 있습니다. 그 의식의 뿌리를 제 마음속에 심은 것이 '묵상의 집'에서의 그 체험이었습니다.

　저는 오키 신부의 박력 있는 설교에 무척 감사하고 있습니다. 왜냐하면 죄의식을 갖지 않고 건축물을 짓고 있었다면 저는 좀 더 큰 죄를 범하고 주위 사람들에게 좀 더 큰 폐를 끼쳤을 것이라고 생각하기 때문입니

다. 저는 늘 자신은 죄를 짊어지고 있다는 인식에서 출발합니다. 제가 『약한 건축負ける建築』(2004)이라는 책을 쓴 것은, 건축은 원죄를 짊어지고 있다는 것을 사람들에게 알리고 싶었고, 제 자신도 그것의 의미를 다시 생각해 보고 싶었기 때문입니다.

저의 선배 건축가, 즉 고도성장기 일본의 고양된 사고에 젖어 있는 건축가가 짓고 있었던 것은 저에게 '이기는 건축'으로 느껴졌습니다. 건축이 본질적으로 환경을 파괴하는 범죄적인 존재라는 인식이 빠져 있고, 독선적으로 사신의 조형미를 실현하려는 그 자세를 저는 '이기는 건축'이라고 느꼈습니다. 저는 그와는 반대로, 건축은 범죄라는 것에서 출발한 건축물 짓는 방법을 찾으려고 『약한 건축』을 썼던 것입니다. 그 책을 읽은 몇 분으로부터 "크리스천입니까?"라는 질문을 받았습니다. 제가 쓴 텍스트에서 그리스도교도적인 원죄 의식을 읽어낸 것이라고 생각합니다.

기대를 배반한 오사카 만국박람회

이 '묵상의 집'에서 체험을 하고, 몇 달 뒤 저의 인생에 그와 같은 정도로 큰 그림자를 드리운 또 하나의 사건이 있었습니다. 1970년의 오사카 만국박람회입니다.

1970년 3월 15일부터 9월 13일까지 오사카에서 만

국박람회가 열렸습니다. 만국박람회는 올림픽과 쌍벽을 이루는 국제적인 이벤트로, 세계 각국이 전시관pavilion을 설치하고 자국의 문화와 산업을 소개하는 큰 축제입니다. 단게 선생님은 만국박람회의 중심에 '축제 광장'이라는 아시아적 축제 공간을 만들었고, 제가 중학생이 되고 나서 그 사상의 열렬한 팬이 되었던 건축가 구로카와 기쇼黒川紀章[4] 씨는 그 사상을 구현한 파빌리온을 많이 설계했다는 이야기에 저는 한껏 기대에 부풀었습니다.

구로카와 씨는 서구를 따라잡고 추월하는 것을 목표로 한 공업화에 다양한 문제가 있다고 지적하고, 생물의 원리나 아시아의 원리에서 배움으로써 인간 친화적인 도시와 건축물을 만들어가지 않으면 안 된다고 주장했습니다. 구로카와 씨는 NHK의 해설위원으로도 일했는데, 교토대학의 웅변부에서 단련한 그 시원한 말솜씨에 저는 완전히 설득당하고 말았습니다.

구로카와 씨의 주장에서 가장 유명한 것은 '메타볼리즘metabolism'이라는 사고입니다. 실제로는 1959년에 아사다 다카시浅田孝[5], 가와조에 노보루川添登[6], 기쿠타케 기요노리菊竹清訓[7], 구로카와 기쇼, 오타카 마사토大高正人[8], 에쿠안 겐지榮久庵憲司[9], 아와즈 기요시栗津潔[10], 마키 후미히코槇文彦[11]라는 젊은 건축가와 디자이너들로 메타볼리즘 그룹이 구성되었습니다. 구로카와 씨는 그중 한 명이었는데 그 강력한 주장으로 인해 메타볼

리즘이 곧 구로카와 기쇼처럼 여겨졌습니다.

애초에 메타볼리즘이란 '생물의 신진대사'라는 의미입니다. 신축해서는 곧 해체한다는 '스크랩 앤드 빌드scrap and build'형의 건축 방식 대신에 느릿하게 신진대사를 하는 생물처럼 변하는 방식을 배우지 않으면 지구는 환경문제로 파멸한다고 메타볼리즘은 앞장서서 주장했습니다. 그 뒤 구로카와 씨는 이런 사고를 발전시켜 '공생의 사상'을 주창했는데 '공생'은 건축계 이외에서도 자주 사용되는 일종의 유행어가 되었습니다.

구로카와 씨는 생물로부터 배울 뿐만 아니라 아시아에서도 배우라고 반복해서 말했습니다. 큰 광장을 지향하는 서구류의 도시 공간 설계urban design 대신에 어수선한 골목을 중심으로 하는 아시아 도시의 휴먼 스케일(인간적인 크기의 치수)이나 다양성에서 배우라는 사고에는 설득력이 있었습니다. 저는 요코하마에 살고 있어 어렸을 때부터 차이나타운에서 식사를 하거나 잡동사니 사는 걸 좋아했습니다. 그러므로 구로카와 씨가 말하려는 것을 금방 알 수 있었습니다. 환경문제에 민감한 중학생이었던 저는 그때부터 구로카와 씨의 열렬한 팬이 되었습니다.

그렇게 동경하던 단게 선생님과 구로카와 씨, 두 분의 건축을 함께 볼 수 있는 엄청난 기회가 생겨 고등학교 1학년이던 저는 설레는 마음으로 친구와 함께 오사카 센리 구릉의 만국박람회장으로 향했습니다.

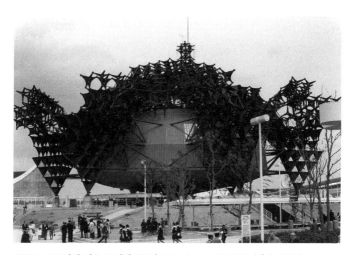

사진 13 구로카와 기쇼 도시바 IHI관黒川紀章による東芝 IHI館 (일본, 1970)

그러나 기대는 보기 좋게 배반당했습니다. 한마디로 말하자면 오사카 만국박람회의 건물은 모두(단게 선생님의 것도 구로카와 씨의 것도 포함한) 죄의식이 빠진 괴물로 느껴졌습니다. 단게 선생님이 디자인한 축제 광장은 커다란 공장 같은 지루하고 살풍경한 공간이었습니다. 하늘로 뻗는 다이내믹한 공간을 특기로 하는 단게 선생님의 축제 광장은 그림자를 숨기고 입체 골조space frame라 불리는, 철골을 엮건 커다란 지붕이 광장을 덮고 있어 큰 공간에 비해 압박감이 컸습니다. 유일하게 그 지붕을 꿰뚫고 나가 하늘로 뻗어 있었던 것은 '폭발적인 예술가' 오카모토 다로岡本太郎[12]가 디자인한 태양의 탑太陽の塔(1970)이라는 이름의 괴물이었습니다.

　　지금 생각하면 단게 선생님은 그 무렵 헤매고 있었는지도 모릅니다. 1964년이 고도 경제성장의 정점이었다고 한다면 1970년은 다양한 의미에서 시대의 전환점이었습니다. 1970년 만국박람회의 테마 자체가 '인류의 진보와 조화'였습니다. 진보로 할까, 조화로 할까, 그 답을 내지 못하고 망설이고 있다는 느낌으로, 그 정직함이 흐뭇하기도 했습니다. 단게 선생님은 '높이'의 시대가 끝나가고 있다는 것을 느끼고 자신은 평평한 지붕만 만들고, 기세 좋은 친구 오카모토에게 '높이' 쪽을 맡기는 어중간한 책임 전가를 보였습니다.

　　그리고 제가 가장 기대하고 있었던 구로카와 씨의

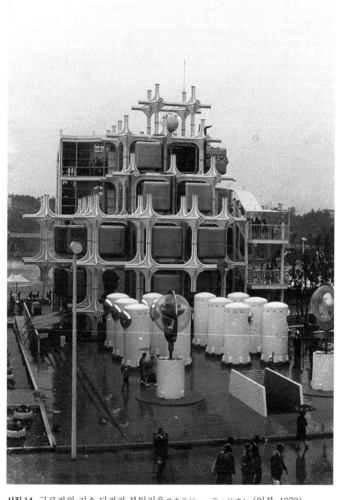

사진 14 구로카와 기쇼 다카라 뷰틸리온タカラビューティリオン (일본, 1970)

도시바 IHI관(사진 13), 다카라 뷰틸리온(사진 14)은 철로 만든 기묘한 괴물로밖에 보이지 않았습니다. 구로카와 씨는 서구 주도의 공업화 사회를 부정했다고 생각하겠지만, 그가 만든 것은 공업화 사회 그 자체라고 할까, 공업화 사회의 비인간적이고 차가우며 불쾌한 질감을 더욱 증폭한 것으로밖에 보이지 않았습니다. 그 천박한 미래 지향이 견딜 수 없었습니다.

두 개의 파빌리온은 어느 것이나 캡슐의 사고가 기반이 되었습니다. 구로카와 씨는 건축을 캡슐화함으로써 신신대사시키자고 제창하며 메타볼리즘을 캡슐 건축으로 바꿔 읽었던 것입니다. 캡슐은 떼어내고 교체하는 것이 간단하기 때문에 지체 없이 신진대사한다는 것이 구로카와 씨의 사고였습니다.

만국박람회가 개최되고 2년 뒤에 도쿄 신바시에 완성된 나카긴 캡슐타워(사진 15)는 전시를 위한 캡슐형 파빌리온이 아니라 실제로 사람이 사는 공동주택을 캡슐로 만들었다는, 믿을 수 없을 만큼 실험적인 프로젝트입니다. 제 사무소의 한 직원도 한때 그 캡슐에서 살았는데 10㎡ 원룸은 작지만 쾌적했다고 합니다.

그러나 완성되고 나서 50년 동안 캡슐이 교체되는 일은 한 번도 없었습니다. 수도나 전기 배관을 일단 떼고 그 큰 것을 크레인으로 들어 올려 떼어낸다는 것은 현실적으로 불가능한 일이었습니다. 냉정하게 생각해 보면 생물의 세포는 작기 때문에 간단히 신진대사를

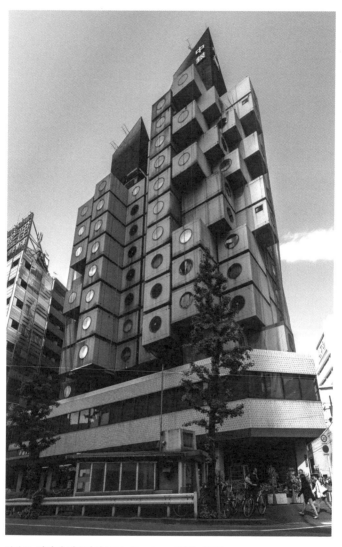

사진 15 나카긴 캡슐타워中銀カプセルタワー (일본, 1972)

할 수 있지만, 생물의 일부분, 예컨대 위가 약해지고 나서 교체한다는 것은 장기 이식 같은 특별한 경우 말고는 가능할 리가 없습니다. 그런 의미에서 캡슐에 의한 신진대사라는 사고는 고도 경제성장의 열기에 들뜬 일종의 동화였습니다. "생물의 원리에서 배운다." "아시아의 원리에서 배운다."는 구로카와 씨의 캐치프레이즈 자체는 훌륭하지만, 실제로 완성된 것은 생물이나 아시아와는 정반대인 것으로 느껴졌습니다.

단게 선생님이나 구로카와 씨라는 두 명의 영웅을 잃고 건축에 대한 나의 꿈은 풍선이 터진 것처럼 시들어버렸습니다. 여름의 만국박람회는, 그렇지 않아도 무더위 속에서 오랫동안 줄을 서서 녹초가 되는 일이었습니다만, 1970년 오사카 만국박람회의 그 피로와 이두운 기분은 잊히지가 않습니다.

아프리카로 향하는 꿈

건축에 대한 희망이 시들어가는 것과 반비례하듯이 어렸을 때의 아프리카에 대한 꿈이 부활했습니다. 문화인류학자 우메사오 다다오梅棹忠夫[13] 선생님이 쓴『사바나의 기록サバンナの記録』이라는 책은 충격적이었습니다. 사바나라 불리는 열대 초원에서 사는 사람들의 늠름한 생활, 자연과 관계하는 방식도 매력적이었습니

다. 하지만 사바나 사람들과 함께 생활하며 같이 먹고 마시고 이야기하는 우메사오 선생님의 조사 방법, 그 생활 태도가 더 매력적이었습니다. 공업화와 고도성장으로 자연에서 점점 멀어져가는 일본의 모습과는 완전히 다른 공기와 바람을 느끼고 활자를 좇으면서 사바나를 내달리고 있는 듯한 해방감을 느꼈습니다.

만국박람회 개최 뒤 또 한 사람의 영웅은 프랑스의 시인 아르튀르 랭보Jean Nicolas Arthur Rimbaud[14]였습니다. 랭보도 역시 아프리카와 깊은 관계가 있습니다. 그는 열다섯 살 때 시를 쓰기 시작하여 시의 전통을 뒤흔드는 충격적인 시집을 연달아 발표합니다. 하지만 스무 살에 시를 포기하고 각지를 방랑한 뒤 아프리카로 건너가 상인이 되어 사막을 여행했습니다. 마지막에는 병마에 쓰러져 마르세유의 병원으로 옮겨졌고, 서른일곱 살에 세상을 떠났습니다.

랭보는 정확히 제가 태어나기 100년 전인 1854년에 태어나 산업혁명의 파도가 휘몰아치는 19세기의 유럽에 절망하여 사막으로 뛰쳐나갔습니다. 이 얼마나 멋지고 자유로운 인생입니까. 저는 그런 인생을 꿈꾸며 랭보의 시를 암송했습니다.

또 하나, 제 마음을 위로해 준 것은 재즈였습니다. 저는 음악을 무척 좋아해서 유치원 때부터 덴엔초후의 수의사 부인에게 피아노를 배웠습니다. 그래서 침울해지면 피아노 앞에 앉아 건반을 두드렸습니다. 비

틀스의 노래도 록도 들었습니다만, 재즈에는 몸 자체를 뒤흔드는 뭔가가 있어 무슨 일이 있어도 마음을 치유해 주는 기분이 들었습니다. 고등학교 친구들 중에는 재즈를 좋아하는 이들이 많았는데 나중에 음악으로 밥을 먹고사는 친구도 몇 명 있습니다. 나카무라 도요中村とうよう[15] 선생님이 편집자로 일하는《뉴 뮤직 매거진New Music Magazine》은 우리의 성서였습니다. "재즈 안에 아프리카가 있다. 아프리카를 모르면 재즈를 알 수 없다."는 이야기를 늘 주고받았습니다. 후일담이지만, 도쿄대학에 들어가자 1학년 교양 과정에서 우리의 신이었던 나카무라 선생님의 학교 밖 수업을 청강할 수 있었습니다. 그것은 말 그대로 청강이었는데 절반은 레코드를 듣고 몸을 흔들고 있기만 하면 되는 최고의 수업이었습니다.

이런 식으로 아프리카에 빠지고 아프리카의 구원을 받으며 고등학교 시절을 보냈습니다. 하지만 막상 대학 입시를 치르게 되었을 때는 역시 건축학과를 지망했습니다. 랭보 같은 시인이 되는 것도, 제일 좋아하는 재즈 뮤지션이었던 마일스 데이비스Miles Davis[16]를 목표로 하는 것도 허들이 너무 높다고 느꼈기 때문입니다. 우메사오 선생님처럼 민속학이나 문화인류학을 배우는 것도 즐거울 것 같았지만, 역시 스스로 뭔가를 만들어보고 싶다는 마음이 강했던 것입니다.

건축과 학원 투쟁의 관계

그리고 저는 도쿄대학에 입학했습니다. 도쿄대학의 경우, 건축학과는 공학부에 속해 있습니다. 건축학과에 들어가기 위해서는 우선 이과 일류理科一類[17]에 진학하여 2년간은 고마바 캠퍼스에서 일반교양을 익히고 3학년부터 건축학과에 들어가는 프로세스를 거치게 되어 있었습니다. 첫 2년간은 건축 전공 수업이 하나도 없었습니다. 그래서 저에게는 일종의 우회로 같은 그런 길이 상당히 즐거웠고 결실이 많은 2년이었습니다. 나카무라 선생님의 재즈 수업 외에도 자극적이고 눈이 확 뜨이는 듯한 수업이 많았습니다.

잊을 수 없는 것은 사회학자 오리하라 히로시折原浩[18] 선생님의 막스 베버Max Weber[19] 수업이었습니다. 오리하라 선생님은 1968년 도쿄대학 투쟁 때 조교수이면서도 학생 측에 서서 대학과 싸워 '반역 교관'이라 불린 기개 있는 사람입니다. 제가 오리하라 선생님의 수업을 들은 것은 그로부터 5년 뒤인 1973년이었습니다. 오리하라 선생님에게는 투사 특유의 아우라가 있어 학원 투쟁 뒤 우리 '연약한 학생'들은 그 아우라에 압도당했습니다.

아울러 1960년대 전 세계에 휘몰아친 학원 투쟁과 건축은 무관하지 않습니다. 학원 투쟁은 한마디로 말하자면 높이, 크기를 목표로 달려온 자본주의 체제에

대한 이의 제기였습니다. 학생의 봉기가 세계에서 동시다발적으로 일어났다는 것은, 전 세계에 20세기 시스템에 대한 불만이 남아 있었다는 뜻입니다. 1968년 5월 파리에서 일어난 학생과 노동자의 일제 봉기는 '5월 혁명'이라 불리고, 그 뒤 스타 건축가가 되는 장 누벨Jean Nouvel[20]은 그 운동에 관여한 것이 자신의 원점이라고 말했습니다. 저는 오리하라 선생님의 학원 투쟁적인 아우라에 끌려 베버와 만났습니다.

건축과 19세기 독일의 위대한 사회학자 사이에 어떤 관계가 있을까, 하고 이상하게 생각할지도 모릅니다만, 이때 저는 베버로부터(정확히 말하자면 오리하라 선생님을 경유한 베버로부터) 서로 다른 영역을 연결하는 방법을 배웠습니다. 대표 저서『프로테스탄트 윤리와 자본주의 정신Die Protestantische Ethik und der Geist des Kapitalismus』에서 베버는 프로테스탄티즘이라는 종교가 자본주의라는 경제 시스템, 사회 시스템의 기초가 되고 있다는 것을 해명했습니다. 베버는 종교와 경제라는 두 세계가 밀접하게 얽혀 있다는 것을 증명하고, 서로 다른 영역을 연결해 보여주었습니다. 간단히 말하자면 프로테스탄티즘의 근면한 정신이 자본주의의 발전에 불가결했다는 것을 증명하여 종교와 경제라는 분야를 연결하는 데 성공한 것입니다. 참회하면 모든 것을 용서받는다는 베버의 주장은 프로테스탄트가 우세한 미국의 번영을 보면 설득력이 있습

니다. 아버지의 프로테스탄트적인 성실함에 진절머리가 났던 저에게 베버의 프로테스탄트 비판은 팍 꽂혔습니다.

어느 나라의 학원 투쟁에서도 건축이나 도시계획 학과는 투쟁의 중심 무대가 되었습니다. 파리의 5월 혁명도 건축학과가 주된 싸움터였고, 도쿄대학에서도 첫 불씨가 된 것은 의학부였지만, 다음으로 불이 붙은 것은 도시공학과였습니다. 건축이나 도시계획은 권력이나 20세기 자본주의 체제와 깊이 관련되어 있기 때문에 그 교육 시스템, 거기에서 배웠던 것이나 그것을 가르치는 방식이 맨 먼저 학생의 공격 대상이 되었던 것입니다.

간단히 말하자면 20세기란 높고 큰 건축물을 척척 지음으로써 경제를 돌리고 정치를 돌렸던 것입니다. 건축물을 세움으로써 윤택해졌던 건설업계는 20세기의 보수 정치를 지탱하는 가장 중요한 스폰서였습니다. 학생들은 그 시스템에 대해 이의를 제기했던 것입니다. 저는 이 학원 투쟁에서 많은 것을 배우고 거기에 직접 관여한 오리하라 선생님이나 건축학과의 스즈키 히로유키鈴木博之[21] 선생님으로부터 몇몇 중요한 것을 배웠습니다. 다음 장에서 상세히 말하겠지만 '건축 보존' 사고를 일본에 가지고 들어온 스즈키 선생님도 제 은사 중 한 사람입니다.

건축 안에 숨어 있는 사회문제

이야기를 오리하라 선생님과 막스 베버로 돌리겠습니다. 두 사람으로부터 저는 서로 다른 분야를 연결하는 방법을 배우고, 디자인 안에 있는 것에 대해 깊이 파고들어 생각하는 것을 배웠습니다. 건축 디자인은 단지 멋있다거나 멋없다는 기준만으로 판단하거나 논의해서는 절대 안 된다는 것입니다.

'멋있다/멋없다'로 이야기하면 결국 "그런 건 개인의 주관 문제다." "아름다운 것은 아름답다. 불만 있나." 라는 식이 됩니다. 그렇게 되면 논의가 이루어지지 않고 건축 안에 숨어 있는 다양한 사회문제가 보이지 않습니다. 예컨대 하얀 벽을 좋아한다는 것의 배경에는 쓰레기, 세균, 바이러스에 대한 공포, 즉 위생을 중요시하는 사상이 숨어 있을 가능성이 있습니다. 디자인 뒤에는 반드시 사회나 정치의 복잡한 정세가 버티고 있는 것입니다.

19세기 서구에서는 산업혁명의 결과로 생겨난 열악한 도시 환경이나 감염병이 문제가 되어 위생이 사회의 큰 주제가 되었습니다. 신종 코로나바이러스감염증COVID-19으로 분명해진 것처럼 역병은 사회의 최대 위험 요소였습니다. 그 결과 역병으로부터 사람들을, 그리고 도시를 지키기 위해 하얗고 반들반들한 벽, 바닥, 천장을 신호하게 됩니다. 20세기 전반에 생겨나 전

세계를 석권하게 되는 모더니즘 건축의 새하얀 인테리어는 위생을 중시하는 사상이나 사회와 깊은 관계가 있는 것입니다.

그런 눈으로 보면 중세 유럽의 작은 집이 빽빽하게 모인 불결한 거리가 르네상스의 정연하고 계획된 도시 건축으로 전환된 것도 위생 사상의 산물이라고 할 수 있습니다. 14세기 유럽을 덮친 흑사병의 결과, 흑사병으로부터 사람을 구하지 못했던 신에 대한 신앙이 약해지고 종교에 의존하지 않는 시대 르네상스가 시작되었습니다. 중세의 너저분한 골목이나 건축을 사람들은 비위생, 불결, 흑사병의 온상이라고 느꼈습니다. 그 대신에 넓은 거리와 큰 광장을 가진 르네상스 도시가 생겨나고, 기하학적 형태를 이용해 디자인된 큼지막하고 덤덤한 르네상스 건축이 탄생한 것입니다.

최근에 흰 벽에서 나무 등의 자연 소재를 이용한 소재로 전환한 것도 위생 사상이 전환된 결과로 설명할 수 있습니다. 20세기 초에는 세균이 전혀 없는 세계야말로 이상적인 위생 상태라고 생각되어 모더니즘은 하얗고 깨끗한 벽을 제창했습니다. 그러나 현재의 생물학에서는 무균 상태가 인간의 면역력을 약하게 하고 인간에게 건강을 가져오지 않는다는 사고가 일반화되고 있습니다. 그런 새로운 위생 개념이 사람들을 하얗고 반들반들한 인공 소재에서 따뜻한 자연 소재로 향하게 했는지도 모릅니다.

일본의 고도성장을 지탱한 nLDK 주택

건축에 쓰이는 소재나 색 이상으로 사상, 시대, 사회가 짙게 반영되는 것이 플래닝planning, 즉 평면 계획입니다. 예건대 주택의 방 배치는 사회의 산물이고, 그 사회의 본질이 투영됩니다.

현대 일본에서 주택의 방 배치의 기본형은 'nLDK'라고 합니다. 주택에 사는 사람의 수만큼 n개의 침실, 공유하는 LLiving, DDining, KKitchen를 모두 더한 것이 주택이라는 사고입니다. 단독주택에서도 아파트에서도 nLDK가 기본입니다. LDK는 여러 가지 형태가 있는데 리빙과 다이닝이 일체된 것이나 키친과 다이닝이 일체된 것, 각각이 나뉘어 있는 것도 있습니다. 그러나 그러한 형식의 차이는 그다지 중요하지 않습니다. 주택의 방 배치에서 가장 중요한 것은 가족을 구성하는 n명 각자가 개인실을 가지고 있는가 그렇지 않은가입니다. 제2차 세계대전이 시작되기 전 일본 가옥에서는 가족 전원이 하나의 방 다다미 위에 뒤섞여 잤습니다. 잘 때도 함께이고 공부할 때도 함께였습니다. 개인실에서 공부한다는 사고는 없었습니다. 그러나 전쟁이 끝나고 난 뒤 다 함께 자는 집은 개인을 억압하는 봉건주의적인 집이고, 각자가 개인실을 가지는 집이야말로 민주적이고 개인의 존엄을 소중히 하는 집이라는 사고가 일반화했습니다. 그런 사고의 대전환으로 주택의

방 배치, 즉 평면 계획은 크게 달라졌습니다.

이 새로운 nLDK 모델은 일본의 전후 고도 경제성장, 공업화에 크게 기여했습니다. 학교에서 돌아오면 아이는 개인실에 틀어박혀 똑같은 문제집과 참고서를 받고, 시험에서 좋은 점수를 얻는 것만을 목표로 하여 하루하루를 보냅니다. 마치 대량 소비를 목적으로 품종이 개량된 식용 닭 브로일러broiler 같은 생활입니다.

친구와 들판에서 놀며 몸을 단련하거나 생명의 소중함을 배우는 것보다 개인실이라는 '이상적인 환경'에서 '효율적 학습'이 우선시되었습니다. 친구나 이웃의 형, 할아버지, 할머니와 놀며 인생의 지혜나 인간관계를 배울 기회도 잃고 시험에서 좋은 점수를 받는 것만이 우선시되었습니다.

전후의 자본주의 체제가 그런 교육을 받은 아이들을 필요로 했던 것입니다. 프로테스탄티즘의 근면 정신이 자본주의 체제를 지탱했다는 것이 베버의 주장이었습니다. 그런데 같은 의미로 nLDK 주택은 전후 일본의 자본주의를 지탱하고 그 엔진이 되었으며, 동시에 그것을 일그러뜨렸습니다.

nLDK 주택이라면 필연적으로 주택 면적이 커집니다. 그때까지 일본 주택은 다다미 위에 밥상을 놓고 식사를 하고, 식사가 끝나면 거기에 이불을 깔고 가족 전원이 뒤섞여 잤기 때문에 면적은 작아도 되었습니다. 그러나 각 개인실에 침대를 놓고 에어컨까지 필요하

게 되어 면적이 커졌을 뿐만 아니라 공사비도 늘어났습니다. 에어컨도 팔리고 건설업자도 돈을 법니다. 이 것 또한 전후 자본주의에는 무척 고마운 일이었습니다. nLDK는 이중의 의미에서 고도성장을 후원하고 전후 일본을 만들었다고 해도 틀린 말이 아닙니다.

인간을 알고 건축을 알다

저는 다소 어른이 되고 나서, 베버에게 배운 방법에 기초하여 디자인의 배후에 숨어 있는 사회 시스템을 폭로하는 『10택론10宅論』(1986)이라는 책을 썼습니다. '10종류의 일본인이 사는 10종류의 주택'이 부제로, 주택의 스타일, 즉 주택의 외관이나 인테리어 취향의 배후에 숨어 있는 그 사람의 정치사상이나 경제관념, 경제 기반을 분석했습니다. 그 사람의 욕망이라든가 콤플렉스라든가 하는 마음의 상처가 건축이나 인테리어 취향에 투영되어 있다는 것을 유쾌하고 즐겁게 분석하며 얼버무려 봤습니다. 카페바파カフェバー派라든가 기요사토펜션파清里ペンション派라는 분류명은 상당히 장난스럽게 들리겠지만, 사실 그 안에 있는 것은 막스 베버이고 오리하라 히로시입니다. 이 두 사람이 꽤 화를 낼 것 같기는 하지만요.

베버에 대해 한 가지 덧붙이자면, 프로테스탄티즘

의 성실한 근면 정신이 20세기 자본주의의 기초가 되었을 뿐만 아니라 20세기를 석권한 모더니즘 건축의 기초가 되었다는 연구도 1980년대 이후 건축계에서 활발하게 이루어졌습니다. 모더니즘 건축에서 가장 영향력 있는 리더였던 코르뷔지에의 뿌리는 남프랑스에서 박해를 받아 스위스 깊은 산속으로 도망친 칼뱅파였다는 사실은 잘 알려져 있습니다. 칼뱅파는 프로테스탄트의 중심 교파로서 베버가 가장 중시했습니다.

또한 모더니즘 건축이 즐겨 사용했던 커다란 유리창도 프로테스탄티즘과 관련이 있다고 지적되었습니다. 네덜란드의 칼뱅파 집에서는 자신이 청렴결백한 생활을 하고 있다는 것을 보여주기 위해 커튼을 달지 않은 커다란 유리창을 선호했다고 합니다. 그런 사고가 모더니즘 건축의 커다란 유리창으로 계승되었다는 주장입니다.

제가 콘크리트, 철, 유리로 만들어진 모더니즘 건축을 계속 비판하는 배후에는 베버가 지적한 프로테스탄티즘적 고지식함에 대한 반감이 있을지도 모르겠습니다. 그리고 그 반감의 기초가 된 것은 물론 성실한 샐러리맨이었던 아버지에 대한 반감입니다.

그리고 베버처럼 집의 디자인이나 취향 이면에서 그 집 소유자의 사회적 위치나 사회에 대한 태도를 찾아내려는 버릇은 유치원 시절부터 이어진 저의 통학 체험에서 나온 것입니다. '시골' 오쿠라야마에서 '최고

급 주택지'인 덴엔초후로 전차를 타고 다니는 동안 다른 역의 다양한 집으로 놀러 가고 다양한 아버지들을 보며 다양한 가족의 모습을 짓궂게 관찰했습니다. 집, 즉 건축이라는 것은 좋은 의미에서든 나쁜 의미에서든 거기에 사는 사람의 본질이 그대로 드러나는 것이라는 사실을 깨달았습니다. 자신의 나체 이상으로 부끄러운 것일지도 모릅니다. 유치원 시절부터 저는 그렇게 집을 봐왔습니다.

꿈꾸던 아프리카 여행이
가르쳐준 것

위대한 선생님과의 만남, 재래 목조와 건축 보존

대학 1, 2학년의 교양 과정에서 저는 세계를 이해하기 위한 새로운 지적 영역을 탐험했습니다. 그러나 대학 3학년부터의 건축학과 수업은 그렇게 즐겁지도 자극적이지도 않았습니다. 여전히 높고 큰 20세기식 공업화 사회의 건축물을 짓는 기술과 디자인만을 가르치기 위한 지루하고 시시한 것으로밖에 생각되지 않았습니다.

그 재미없는 나날 속에서 세 명의 선생님이 저에게 희망을 주었습니다.

한 사람은 목조 건축의 재미를 가르쳐준 우치다 요시치카內田祥哉[1] 선생님입니다. 우치다 선생님의 부친은 도쿄대학의 총장을 역임했고 1923년에 일어난 간토대지진 뒤에 혼고 캠퍼스 전체를 다시 디자인한 우치다 요시카즈內田祥三[2] 선생님입니다. 그의 아들인 요시치카 선생님은 너무 큰 존재인 부친을 봐서는 도저히 상상할 수 없을 만큼 싹싹하고 서민적이며 꾸밈없는 인품을 가졌습니다. 요시치카 선생님의 밑바탕에는 당시 건축계의 신으로 군림하고 있던 단게 선생님에 대한 강렬한 라이벌 의식이 있었던 것 같습니다. 단게 선생님은 한마디로 말하면 전후 일본 건축의 에이스이고, 콘크리트와 철을 주요 재료로 하는 공업화 사회 건축의 일본 챔피언이었습니다. 그 챔피언의 최고

걸작이 1964년 도쿄 올림픽을 위한 국립 요요기 경기장이었던 것입니다. 위대한 건축가에 의한 위대한 조형 작품이고, 단게 선생님은 높이와 크기를 추구한 20세기의 위대한 모더니스트였습니다.

한편 요시치카 선생님은 일본 조립식 주택의 아버지라고도 불렸습니다. 서민을 위해 싸고 질 좋은 주택을 공급하기 위한 방법을 모색해서 세계에서 가장 질이 좋은 조립식 주택을 일본에 보급할 계기를 만들었습니다.

조립식 주택의 연구, 개발이 일단락되자 요시치카 선생님은 일본 재래 목조, 즉 옛날 그대로의 기둥이나 들보를 조합해서 만드는 '목수의 목조' 재발견에 도전합니다. 싸고 서민적이라는 점에서 일본 재래 목조는 조립식에 뒤지지 않습니다. 그는 완성한 뒤에 증개축을 할 때나 변경할 때 조립식 주택보다 오히려 재래 목조가 훨씬 유연해서 다른 곳에서도 쓸 수 있는 시스템이라는 사실을 발견하고 재래 목조를 부활해야 한다고 주장합니다. 나이가 들어 가족 구성이나 생활이 변했을 때 자유롭게 개조나 보수할 수 있다는 것이 재래 목조가 가진 큰 이점이었습니다. 자신이 계기를 만든 조립식 주택으로 인해 일본의 보물인 재래 목조가 사라질지도 모른다는 위기감이 요시치카 선생님을 움직이게 한 것으로 보였습니다. 일종의 속죄를 하고 있는 것 같기도 했습니다.

요시치카 선생님의 수업을 받을 때까지 재래 목조는 일종의 케케묵고 유치한 시스템이라고 느꼈습니다. 그러나 요시치카 선생님의 이야기를 듣고 재래 목조를 보는 관점이 아주 많이 달라졌습니다. 재래 목조야말로 가장 유연하고 미래적이며 환경친화적인 건축 공법이라는 사실을 깨달은 것입니다. 20세기의 콘크리트와 철 건축을 넘어서는 힌트가 재래 목조 안에 숨어 있다는 것을 배웠습니다. 제가 설계에 관여한 국립 경기장(사진 16)의 외벽은 단면 치수가 10.5cm×3cm의 가느다란 목재로 뒤덮여 있습니다. 단면 치수가 10.5cm×10.5cm인 가늘고 약한 목재가 재래 목조의 기본 단위였다는 것은 요시치카 선생님에게 배웠습니다. 그런 가는 목재를, 머리를 써서 정교하게 조합해 가는 것이 재래 목조의 기본 기술입니다. 같은 치수의 재료를 조합하기 때문에 개보수가 쉽고 융통성이 많은 유연한 시스템이 됩니다. 10.5cm 각재를 단위로 하면 숲의 나무를 솎아낼 수 있는, 간벌목間伐木이라 불리는 가는 목재도 유효하게 활용할 수 있습니다. 숲의 자원을 헛되지 않게 활용할 수 있어 숲에 지속적인 순환을 가져올 수 있습니다. 10.5cm는 일본인에게 가장 친숙하고 반가우며 쉬운 치수입니다. 그 10.5cm×10.5cm의 각재를 석 장으로 자른 판자로 국립경기장의 외벽을 뒤덮었습니다. '국립'이므로 가장 서민적인 재료를 사용한 것입니다. 단게 선생님의 영웅적인 '국립'이 아니

사진 16 국립경기장国立競技場의 외벽 부분 (2019)

라 요시치카식의 '서민'적인 국립이야말로 2020년에
어울린다고 느꼈습니다.

또 한 사람, 저에게 희망을 가져다준 것은 건축사를
가르쳐준 스즈키 히로유키鈴木博之[3] 선생님입니다. 스
즈키 선생님은 도쿄대학 투쟁의 투사로, 건축을 새롭
게 만든다는 행위 자체에 의문을 품고 있었습니다. 척
척 짓고 쓸모가 없어지거나 시대에 뒤처지면 금방 부
수는 '스크랩 앤드 빌드'를 그는 계속 비판했습니다. 선
생님은 1975년부터 도쿄대학에서 가르치기 시작했는
데, 선생님에게 처음으로 배운 것이 저희 학년이었습
니다. 도쿄대학 투쟁 뒤 6년밖에 지나지 않은 시기여
서 그의 몸에서도 투쟁의 열기가 발산되는 것처럼 느
껴졌습니다. 1980년에 스즈키 선생님이 쓴 것을 정리
한 『건축은 병사가 아니다建築は兵士ではない』라는 책의
제목에 스즈키 선생님의 보존에 대한 뜨거운 생각이
담겨 있습니다. 상하거나 도움이 되지 않게 되었다고
건축물을 간단히 부숴버려서는 안 된다는 생각입니다.
건축은 물건도 아니고 병사도 아니며 인간과 같은 생
물이라는 생각은 시대를 앞선 것이었습니다.

1970년대 당시 건축 보존이라는 사고는 아직 일반
적이지 않았습니다. 1973년에 제1차 오일쇼크oil crisis[4]
로 원유 가격이 급등하여 고도 경제성장은 전환기를
맞이했습니다. 2021년 신종 코로나바이러스감염증 확
대 때와 마찬가지로 오일쇼크로 화장지 사재기 소동

이 일어나는 등 불길한 예감이 세상을 뒤덮었습니다.

　　그렇게 흥이 깨진 기분이었을 때 스즈키 선생님의 건축 보존 수업은 마음을 울리는 것이 있었습니다. 제가 보존에 관심을 가지고, 그 뒤 보존·재생 프로젝트에 적극적으로 관계하게 된 것은, 스즈키 선생님이 눈을 뜨게 해준 덕분입니다. 보존이나 재생 프로젝트는 건축을 신축하는 것보다 훨씬 품이 많이 들고 제약이 많아서 힘들지만, 그것도 보람이 있다는 것을 스즈키 선생님에게 배웠습니다. 스즈키 선생님은 2012년 다쓰노 긴고辰野金吾[5] 씨가 설계한 붉은 벽돌의 도쿄역(사진 17)의 복원을 이끌며 많은 어려움 끝에 그것을 실현했습니다. 제가 그 맞은편에 있는, 1931년에 세워진 도쿄중앙우체국(사진 18)의 보존과 개보수에 관여하면서는 뭔가 인연 같은 것도 느낍니다.

　　또 하나, 스즈키 선생님이 열렬하게 말해준 것이 19세기 말 영국에서 시작된 미술공예운동Arts and Crafts Movement[6]입니다. 그때까지 윌리엄 모리스William Morris[7]가 1880년대에 시작한 미술공예운동의 디자인은 시대에 뒤떨어졌다는 인상밖에 없었습니다. 그 뒤 20세기 초에 등장한 모더니즘 디자인에 쫓겨난 패배자로밖에 보이지 않았습니다. 그러나 스즈키 선생님은 미술공예운동이야말로 큰 가능성을 지닌 미래적인 디자인이라고 주장한 것입니다. 스즈키 선생님은 19세기의 산업혁명이 낳은 대량생산에 의한 조악한 상품

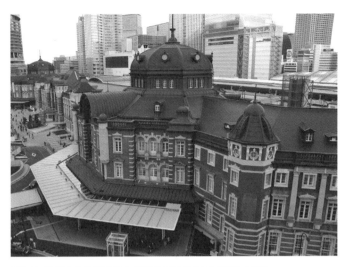

사진 17 2012년에 복원된 붉은 벽돌의 도쿄역東京駅 (일본, 2012)

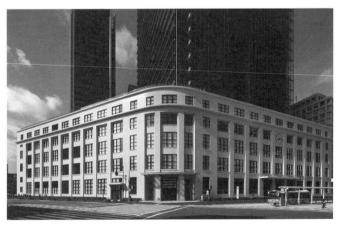

사진 18 도쿄 중앙우체국東京中央郵便局. 현재의 KITTE 마루노우치

에 대한 비판이 미술공예운동이었다고 해설해 주었습니다. 우리가 20세기의 공업화 사회, 고도 경제성장에 대해 안고 있는 것과 같은 불만과 분노를 모리스 등이 안고 있었다는 사실을 알고 나니 모리스가 훨씬 친근한 존재가 되었습니다. 지금이야말로 현대의 미술공예운동이 필요하다는 생각이 들었습니다. 그러나 19세기의 미술공예운동으로 생겨난 제품은 고가여서 서민의 손이 닿지 못하는 상품이었다는 사실이 그들의 패인이었습니다. 어떻게 하면 미술공예운동의 실패를 만회할 수 있을까요. 미술공예운동의 패자부활전이 가능할까요. 당시의 미숙한 저에게는 전혀 답이 떠오르지 않았습니다. 그러나 문제가 어디에 있는지를 배웠습니다. 문제가 무엇인지 확실히 안 것은 답이 거의 주어진 것이나 마찬가지라는 격언이 있습니다. 스즈키 선생님이 던져준 문제를 저는 그 뒤 평생에 걸쳐 풀어보려 했다고 할 수 있습니다.

괴짜 선생님과 아무도 없는 연구실

대학에서 저를 구원해 준 또 한 명의 선생님은 건축가 하라 히로시原広司[8] 선생님입니다. 당시 하라 선생님은 괴짜 건축가로 여겨지고 있었습니다. 큰 건축물을 설계하는 일은 없고 작고 이상한 주택만 설계하고 있었습

니다. 어느 것이나 외관은 새까맣고 거의 눈에 띄지 않는 주택이었습니다. 하지만 실내는 시대착오적으로도 보이는 대칭적인 플랜이고, 천장 채광인 톱라이트top light에서 쏟아지는 이상한 빛으로 가득 차 있었습니다(사진 19). 고도성장기의 밝고 고양된 느낌과는 완전히 대조적으로 이상하고 섬뜩한 공기가 떠돌고 있었습니다.

도쿄대학에서 하라 선생님이 했던 연구도 아주 이색적이었습니다. 세계 변두리의 작은 취락이 하라 연구실의 연구 대상이었습니다. 당시 일본의 민가를 조사하고 있는 건축가나 학자는 많았습니다. 고도성장기의 고양된 건축에 대한 비판으로서 일본의 민가를 연구하는 것은 이해할 수 있습니다. 그러나 중동의 사막, 인도의 초원, 중남미의 정글 속에 있는 취락 조사가 대체 무슨 도움이 되는 것일까요. 하라 연구실을 그런 시선으로 보고 있어서 하라 연구실에 들어가는 사람은 괴짜로 보였습니다. 제가 하라 연구실에서 대학원 공부를 하겠다고 선언하자 친구들이 이상하게 생각했습니다. "너, 변두리의 취락 같은 걸 조사해서 어쩔 생각이야?" 하는 질문을 던졌습니다. 당시 하라 연구실은 혼고 캠퍼스가 아니라 롯폰기의 생산기술연구소라는 곳에 소속되어 있었기 때문에 저는 농담 섞어 "롯폰기에서 놀려고 하라 연구실에 가는 거야!"라고 말했습니다. 사실 반은 진심이었습니다. 그 정도로 저는 롯폰기에도 끌리고 있었습니다.

사진 19 하라 히로시 자택 (일본, 1974)

하라 연구실에 가자 예상외의 일이 차례로 일어났습니다. 우선 연구실에 아무도 없었습니다. 학생도 하라 선생님도 연구실에는 전혀 나오지 않고, 수업이나 연구회 같은 것도 없었습니다. 스스로 뭔가를 하지 않으면 누가 아무것도 해주지 않는다는 사실을 알았습니다. 인생에서 가장 중요한 것을 배운 듯한 기분이 듭니다. 이것을 배운 것만으로도 하라 선생님에게는 지금도 감사하고 있습니다.

그때까지의 인생은 부모님이나 선생님에게 '뭔가'를 들은 대로 살아왔다고도 할 수 있습니다. 정해진 날에 시험이 있고, 정해진 날까지 도면이나 논문을 제출하지 않으면 안 되었습니다. 대학생이 되어도 아직 모든 것을 남이 정한 규칙대로 살고 있었던 것입니다. 하라 연구실에 들어가 처음으로 스스로 움직이지 않으면 남이 아무것도 해주지 않는다는 가장 중요한 것을 배웠습니다. 그것이 인생의 본질이라고 저는 생각합니다. 그러나 사람들은 대부분 학교가, 선생님이, 상사가, 회사가 말하는 대로, 명령한 대로 인생을 끝냅니다. 계속 불평하면서도 들은 대로 살고 있습니다. 명령을 듣는 일이 없어졌을 때는 이미 정년이 되어 있어 앞으로 뭔가를 시작할 수도 없는 때늦은 상태가 되어 있습니다.

그런 의미에서 저는 건축학과가 아주 특수한 장소라고 느낍니다. 학교는 보통 정답을 가르쳐주는 장소입니다. 그렇게 가르쳐준 정답대로 답하면 높은 평가도

받을 수 있습니다. 그러나 건축 설계 수업에서는 과거
의 정답과 같은 것을 제출한 사람은 남의 흉내밖에 못
내는 능력 없는 사람으로서 최저 평가를 받게 됩니다.
남과 같은 것을 하고 있으면 안 되고 과거의 정답을 부
정할 용기를 보여야 좋은 평가를 받을 수 있습니다.

보통의 우등생은 이런 방식에 우선 당황하고 맙니
다. 지금까지 해온 방식이 전혀 통하지 않기 때문입니
다. 성실한 사람일수록 당황하여 학교에 나오지 않게
되거나 정신에 이상을 일으키기도 합니다. 저는 그런
친구를 여러 명 봤습니다.

이러한 반反우등생 교육의 극치가 하라 연구실이었
는지도 모릅니다. 뭘 하라고도 하지 않고, 정말 아무것
도 해주지 않으니까요. 그럭저럭하다가 5월이 되자 갑
자기 하라 선생님에게 연락이 왔습니다. 지바의 산속
현장으로 공사를 도우러 오라는 겁니다. 하라 선생님
이 설계한 작은 주택으로, 시공사가 작업이 너무 어렵
다며 도망쳐버렸다는 것입니다. 이제 우리끼리 공사를
완성해야 하니 곧장 묵을 준비물을 갖고 찾아오라는
것이었습니다.

사정은 잘 모르지만, 교수가 그렇게 말했으니 어쩔
수가 없었습니다. 현지 상황은 상상 이상으로 혹독했
습니다. 건물 본체만은 일단 완성되어 있었으나 문도
담장도 정원도 손을 대지 않은 채 방치되어 있었습니
다. 하라 선생님은 혼자 묵묵히 자갈과 모래와 시멘트

를 섞어 콘크리트를 이기고 있었습니다. 콘크리트 믹서기도 없이 삽으로 작업하는, 믿을 수 없이 원시적인 방식으로 콘크리트를 만들고 있었습니다. 선생님이 지면에 푹 엎드려 일하고 있었으므로 학생인 우리가 거들지 않을 수가 없었습니다. 그로부터 일주일, 아침 6시부터 밤 12시까지 녹초가 되어 움직일 수 없게 될 때까지 일을 해서 가까스로 집을 완성했습니다. 완성된 집(사진 20)은, 외관은 섬뜩할 정도로 검어 주위의 잡목림으로 완전히 녹아들었으나 안으로 들어가면 빛이 곡면에 반사하여 서로 굴절함으로써 생긴 신기한 별세계가 전개되었습니다.

지금 같은 시대에 학생들을 그렇게 혹사시켰다면, 터무니없는 블랙 교수, 블랙 대학이라며 주간지 등에서 비난했겠지요. 그러나 저는 숲속에서 그런 특별한 체험을 하게 해준 하라 선생님에게 깊이 감사하고 있습니다.

이 악몽 같은, 또는 꿈같은 일주일이 지나고 도쿄로 돌아와서도 여전히 뭘 하라고도 하지 않고, 연구실에 가도 아무도 없었습니다. 이렇게 있어도 어쩔 도리가 없다고 생각하여 스스로 움직이기로 했습니다. 아무튼 스스로 움직이지 않으면 아무도, 아무것도 해주지 않으니까요.

사진 20 니람 저택ニラム邸 (일본, 1977)

아프리카에 가고 싶다

저는 하라 선생님을 부추겨 아프리카로 가려고 생각했습니다. 하라 연구실은 몇 년마다 세계의 변방邊防으로 취락 조사 여행을 떠났습니다. 제가 연구실에 들어가기 전에도 네 번의 조사 여행을 갔고, 그 보고서도 건축 잡지의 별책부록이라는 형태로 출판되었습니다. 그러나 아프리카에는 한 번도 가지 않았습니다. 어렸을 때 『둘리틀 박사 아프리카에 가다』나 『시튼 동물기』를 정신없이 읽은 이래 아프리카는 제가 동경하는 땅이었습니다. 고등학교 시절, 문화인류학자 우메사오 다다오 선생님이 아프리카에서 조사한 것을 모은 『사바나의 기록』을 만나고, 천재 시인이라는 말을 들으며 최후에는 사막의 상인으로 죽은 랭보의 시를 만나고, 나카무라 도요 선생님에게 배운 아프리카 음악을 만나서 아프리카에 대한 열의가 더욱 높아지고 깊어졌습니다.

어느 날 하라 선생님에게 과감하게 "아프리카로 조사 여행을 가지 않겠습니까?"라고 말해봤습니다. 안타깝게도 반응은 좋지 못했습니다. "아무리 그래도 아프리카는 위험하잖아." 하는 것이 선생님의 첫마디였습니다. "문화인류학을 하는 사람들도 아프리카로 조사하러 가서 꽤 죽은 모양이던데. 병이나 사고로……." 이런 말을 들으니 다음 말이 나오지 않았습니다. 그러나 거기서 포기할 수는 없었습니다. 여러 가지로 조사하

고 나서 다시 말하기로 했습니다.

도서관에 가서 여러 가지로 조사를 했습니다만, 그 것만으로는 충분하지 않았습니다. 저는 전문가라는 사람을 직접 만나 얼굴을 마주하고 이야기를 듣는 방식을 선호합니다. 직접 만나면 속 이야기를 이것저것 들을 수 있고, 여담으로도 생각되는 여러 가지 에피소드도 들을 수 있습니다. 사실 그 부분에 인터넷이나 책에서 입수할 수 없는 가장 중요한 정보가 들어 있는 경우가 많습니다.

아프리카에 대해 말하자면, 걱정하고 있던 질병에 대해서는 그다지 두려워할 필요가 없다는 사실을 알게 되었습니다. 콜레라나 황열병(노구치 히데요野口英世[9] 박사가 연구하다가 결국 그것으로 목숨을 잃은 질병)은 일본에서 백신을 맞으면 괜찮다는 것이었습니다. 가장 오싹했던 것은 온코세르카Onchocerca증이라는 질병 이야기였습니다. 온코세르카증은 하천맹목증河川盲目症이라고도 불리는데 파리매에 서식하는 기생충인 회선사상충이 파리매에 물림으로써 인간의 체내에 들어오고 최후에는 눈에 들어가 눈을 안쪽에서 파먹어 실명에 이르게 되는 무서운 질병이었습니다. 그러나 이 병도 눈에 들어가기 전에 목에 혹이 생기기 때문에 그때 약을 먹으면 회선사상충을 죽일 수 있다는 이야기를 듣고 일단 안심했습니다.

의사뿐 아니라 문화인류학자, 신문기자, 아프리카

협회 사람 등을 닥치는 대로 찾아가 이야기를 듣는 중에 어떻게든 살아서 돌아올 수 있을 것 같다는 느낌이 들었습니다. 이야기를 해준 사람은 대부분 열렬한 아프리카 팬이었기 때문에 만나서 이야기를 듣는 중에 그들의 '아프리카 사랑'이 제게도 전염되어서인지 점점 아프리카가 좋아져 어쩔 줄을 모르게 되었고, 당장이라도 아프리카로 날아가고 싶었습니다

사람과 직접 만나는 것의 장점 가운데 하나는, 거기서 인적 네트워크가 생기고 또 그것이 확대되어 가는 일입니다. "그 사람을 만나보면 좋을 거예요."라는 이야기도 자주 나왔습니다. 한번 만난 사람은 팀메이트 같은 느낌이 들었고 그 뒤에도 여러 가지 정보를 얻을 수 있었으며 아프리카에서 돌아온 뒤에도 교제가 이어졌습니다. 직접 만나고 안 만나고에는 큰 차이가 있습니다.

자료를 이것저것 준비해서 하라 선생님과 다시 한번 면담을 했습니다. 밑져야 본전이라고 생각되는, 성공 가능성이 낮은 제안을 할 때도 자료를 충분히 준비하여 이쪽의 열의를 보여주는 것이 중요합니다. 그것은 지금 우리가 의뢰인에게 설계 제안을 할 때도 마찬가지입니다. 통과되는 게 어려울 것 같은 엉뚱하고 대담한 제안을 할 때일수록 우리는 자료 만들기에 주력합니다. 그것이 허사가 되어도 마음에 두지 않습니다. 좋은 자료를 만들었다는 것만으로 노력은 거의 보상을 받았다고 생각합니다.

하라 선생님은 우리가 준비한 다양한 자료를 보며 이야기를 듣고는 마지막에 "좋아, 아프리카에 가자!"라고 말해주었습니다. 자료 중에서도 하라 선생님이 가장 열심히 봤던 것은 아프리카의 취락을 공중에서 촬영한 동영상이었습니다. 둥근 형태의 집들이 이상한 형태로 모여 있어서 마치 미래 도시를 하늘에서 촬영한 것처럼 느껴졌습니다. "굉장하군!" 하고 하라 선생님이 중얼거렸습니다. 상대가 흥미를 가져주는 것이 가장 효과적입니다. 네거티브 체크, 즉 위험 요소에 대한 체크도 중요합니다만, 프레젠테이션에서 가장 중요한 것은 상대를 끌어들이는 강력한 미끼가 있느냐 하는 것입니다. 그것만 있으면 위험 요소 제거는 나중에 얼마든지 할 수 있습니다.

잠시 상대와 이야기를 나누면 그 사람의 능력도 알게 되고 그 사람과 함께 일을 하면 즐거울지 어떨지도 알게 됩니다. 저는 그것을 무척 중요시합니다. 왜냐하면 건축이라는 것은 하나의 터무니없이 큰 것을 모두와 함께 시간을 들여 만드는 일이기 때문입니다. 그것이 보통의 비즈니스와 조금 다른 점입니다. 보통의 비즈니스는 물건을 팔거나 계약을 맺은 뒤 상대와의 인연이 끝납니다. 즉 '짧은 일'인 것입니다. 그러나 건축의 경우 평균적으로 말하면 설계 1년, 공사 2년이기 때문에 적어도 3년은 얼굴을 자주 마주하고 함께 일을 해나가게 됩니다. 많은 경우 건물이 완성되고 나서도 관계한 사

람과 때때로 만나 술자리를 갖기도 하기 때문에 3년은 커녕 평생의 교제라는 느낌이 듭니다. 즉 건축이라는 것은 '긴 일'인 것입니다. '긴 일'을 함께 하는 동료가 지겨운 놈이라면 곤란합니다. '긴 일'의 멤버는 절대로 즐겁고 좋은 놈이어야 합니다. 반대로 썩 즐거운 놈이라면 능력이 고만고만하다고 해도 함께 해보자, 하게 되기도 하는 것입니다. 그런 일종의 어정쩡함, 너글너글함이 건축이라는 일의 독특한 재미입니다.

출발 전 준비에서 배운 '어른'과의 이야기 방식

하라 선생님은 "좋아, 아프리카에 가자!"라고 말해주었지만 사실 그 뒤가 큰일이었습니다. 아프리카에 가기 위해서는 먼저 해야 할 일이 있기 때문입니다. 사하라 사막을 중심으로 하는 서아프리카 지역(그림 2)에 신기한 디자인의 취락이 모여 있어 재미있을 것 같았습니다. 그런데 조사를 하려면 우선 사막을 아랑곳하지 않고 달릴 수 있는 사륜구동 자동차가 필요합니다. 현지에서 입수하기 어렵다는 것을 알고 일본의 자동차 제조사에 자동차 제공을 부탁하기로 했습니다. 그 자동차를 현지까지 배로 옮기는 데도 돈이 듭니다. 물론 우리 하라 연구실 멤버(선생님을 포함하여 모두 여섯 명)의 비행깃값과 식비도 필요합니다. 두 달이나 사

막 주위를 돌아다니기 때문에 그 나름의 돈이 듭니다. 사막 가운데서 노숙하는 데 필요한 텐트 세트를 구하는 데도 상당한 금액이 들었습니다. 자동차는 그럭저럭 후지중공업(현 스바루)에서 두 대를 기부받을 수 있었습니다. 그 이외의 돈은 다양한 연구 조성금, 기부금에 의존할 수밖에 없었습니다. 흥미로운 연구 같다고 해서 대학에서 돈을 내주는 것은 아닙니다. 거듭 말하지만, 학교는 아무것도 해주지 않습니다. 물론 부모님 또한 아무것도 해주지 않습니다. 자신이 뛰어다니며 스스로 돈을 모아 오지 않으면 안 됩니다. 그 돈을 마련하는 데 거의 1년이 걸렸습니다. 저는 대학원 석사 과정으로 2년을 보냈습니다만, 그 시간을 대부분 조사 여행과 그것을 위한 준비, 돈을 모으는 데 허비한 느낌이 듭니다.

1977년 11월 일본을 출발하여 이듬해 1월에 돌아왔습니다. 그로부터 불과 한 달 만에 조사한 결과를 석사 논문 형태로 제출했습니다. 대학원생다운 연구와 생활을 했던 것은 이 마지막 한 달뿐이었다고 할 수 있을지도 모릅니다. 그러나 돈을 모으러 다니던 그 고생이 그 뒤의 인생에 무척 도움이 되었습니다. 여기서도 하라 선생님이 아무것도 해주지 않았다는 것이 중요합니다. 하라 선생님은 기업 측 사람과 이야기하는 것을 무척 어려워했습니다. 요컨대 '어른'과 이야기를 할 수 없는 것입니다. 몇 번인가 '어른' 앞으로 함께 가서

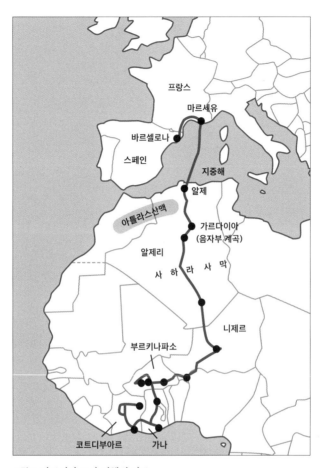

그림 2 아프리카 조사 여행의 경로

조사 여행의 의의를 말하게 했습니다. 그런데 "우리는 확률론에 지배된 근대의 여러 문제의 근원인 균질 공간을 넘어서는 힌트를 얻기 위해 아프리카로 조사하러 가려는 것입니다."라고 지론인 균질 공간 비판을 시작했습니다. 상대는 무슨 말인지 이해하지 못하고 질린 듯한, 어찌할 바를 모르는 듯한 표정을 지었습니다.

'균질 공간론'은 당시 하라 선생님의 머리를 지배하고 있던 사상으로, 20세기의 초고층 오피스 빌딩이 균질 공간의 대표라고 하라 선생님은 되풀이해서 말하고 썼습니다. 개인의 다양성과 존엄을 부정하고 크고 균질적인 오피스 층에 가두는 듯한 20세기의 경제 시스템, 정치 시스템을 하라 선생님은 '균질 공간'이라 부르고, 그것을 어떻게 극복할지가 우리 시대의 과제라고 계속 생각하고 있었습니다. 저도 신종 코로나바이러스감염증 문제가 일어난 뒤 '상자'에서 나오지 않으면 안 된다고 되풀이해서 말하고 있습니다. 효율성을 이유로 닫힌 오피스 공간에 '빽빽'하게 사람을 가두는 20세기의 시스템을 저는 '상자'라고 부릅니다. 저의 '상자론'의 뿌리는 하라 선생님의 '균질 공간론'에 있습니다.

우리 학생들을 상대로 "균질 공간을 넘어서자."라고 하면 이야기가 통하지만, 스폰서를 부탁하는 상대는 바로 그 균질 공간의 전형인 초고층 오피스 빌딩에서 일하는 사람들이어서 그들은 의미를 알지 못해 멍하게 있었습니다. 저는 되도록 하라 선생님을 데려가

지 않고 저만 가서 스폰서를 부탁하기로 했습니다.

물론 학생인 저도 '어른'과 이야기하는 것에 친숙하지는 않았습니다. 그러나 여러 회사를 돌며 경험을 쌓아가는 중에 그들의 생각의 습성 같은 것을 알게 되어 조금씩 설명을 잘할 수 있게 되었습니다. 상대를 설득할 때 가장 중요한 것은 상대의 처지가 되어 생각하고, 상대의 입장을 존중하며 설명하는 일입니다. 자신의 생각, 자신의 철학, 자신의 논리를 아무리 웅변적으로 잘 말해도 상대를 결코 설득할 수 없습니다.

제가 설명하는 상대가 제 이야기, 우리의 아프리카 취락 조사 계획을 그 뒤 회사의 상사에게 설명하는 자리를 상상하며 저는 논리를 세우고 아프리카 취락 조사의 사회적 의의, 거기에 지원함으로써 그 회사가 얻을 수 있는 이점을 설명했습니다. 대학원의 그 2년간 저는 '어른과의 이야기 방법'을 배웠습니다. 이는 대학원에서 배운 가장 중요한 것이었는지도 모릅니다.

왜냐하면 건축이라는 것은 '어른'이 돈을 내주어야 비로소 실현되는 일이기 때문입니다. 그것이 건축과 미술의 차이입니다. 미술의 경우 종이와 물감만 있으면 '아이'라도 그림을 그릴 수 있습니다. 그 그림을 판매하거나 그 '아이'를 유명하게 하기 위해서는 '어른'의 도움이 필요합니다. 하지만 그리는 것뿐이라면 '아이' 만으로도 가능합니다.

그러나 건축의 경우는 '아이'의 힘만으로 건축물이

세워지지 않습니다. 건축가란 '아이'와 '어른' 사이를 자유롭게 왕래할 수 있는 능력을 가진 사람의 다른 이름일지도 모릅니다. '어른' 사회에는 그 나름의 구조가 있고, '어른' 사회 특유의 예의범절이 있습니다. 옛날에는 집에 노인이 있고 친척 아저씨, 아주머니와도 교제할 기회가 많아 그들이 '어른' 사회에 대해 여러 가지로 가르쳐주었습니다. 그들끼리 대화하는 모습이 그대로 '어른이란 무엇인가를 가르치는 자리'였습니다. 우리 집도 그랬습니다만, 부모와 아이만으로 구성된 핵가족 안에서는 그런 '어른 교육'이 중요시되지 않았습니다.

학교 성적만 좋으면 된다는 것이 핵가족의 기본적인 교육관입니다. 20세기의 교육 이념입니다. 저는 다행히도 대학원 시절에 '어른' 사회와 접할 기회가 있어 '어른'과 이야기하는 방법을 조금 익혔습니다. 그래도 조금뿐입니다. 정말 '어른' 사회를 이해할 수 있게 된 것은 사회로 나가 저의 사무소를 시작하여 여러 가지로 고생을 하고 또 실패를 하고 나서입니다.

아프리카에서 배운 '사람을 믿는다'는 것

'어른'들로부터 이러저러한 기부, 조성금을 받아 우리는 드디어 사하라로 여행을 떠나게 되었습니다. 2월의 아프리카 여행은 날마다 무척이나 충실했는데, 여

러 가지 것들을 배웠습니다. 하나는 사람을 믿는 걸 배웠습니다. 취락 조사라고 해도 조사 허가를 받은 것은 아니었습니다. 상대국에 허가를 신청해도 허가가 날 때까지 몇 달 또는 몇 년이 걸릴지도 모릅니다. 허가가 나온다고 해도 정부 관리가 현장에 입회하여 자유로운 조사가 불가능할지도 모릅니다.

하라 연구실의 조사 방식은 아무런 계획 없이 그때그때 되어가는 대로 그저 돌격하는 것입니다. 대체적인 경로는 미리 정해두고 그 길을 두 대의 사륜구동 자동차로 달립니다. 선두 차의 조수석에 하라 선생님이 책상다리로 앉아 길가에서 끌리는 취락을 발견하면 "스톱!" 하고 외칩니다. 주술사의 계시 같았습니다. 다가가서 보고 생각했던 것만큼 특별하지 않으면 "패스!" 하며 다시 속도를 올립니다. 이건 괜찮겠다 싶으면 차를 취락 근처까지 타고 들어가 차에서 내립니다. 갑자기 화려한 파란색으로 도색한 자동차가 다가오고, 그 차에서 동양인 집단이 내리니 마을 사람들이 알아차리지 못할 리가 없습니다. 보이지 않는 곳에서 작은 창으로 우리를 관찰하고 있다는 느낌이 전해집니다. 그러나 마을 어른들은 신중하게 상황을 살펴보기만 하고 움직이지 않습니다. 잠시 후 호기심이 왕성하고 두려움을 모르는 아이들이 다가옵니다(사진 2). 우리는 기다렸다는 듯이 호주머니에서 볼펜을 꺼내 그들에게 나눠줍니다. 선물로 볼펜을 산더미처럼 사 온 것입니

다. 그들은 기쁨의 소리를 지르며 친구를 부릅니다. 아이들이 기뻐하고 있으니 나쁜 놈들은 아닌 모양이라는 느낌으로 어른들도 천천히 집에서 나옵니다.

타이밍을 보아 하라 선생님은 "우리는 당신들 마을을 보고 싶다.'고 프랑스어나 영어로 선언합니다. 발음도 엉망이어서 아마 의미는 전혀 통하지 않았을 거라고 생각하지만, 대부분 "노!"라고는 말하지 않았습니다. 노가 없는 것은 예스라고 멋대로 판단하고 척척 조사를 시작합니다. 저지당하지 않는 한, 집 안으로도 척척 들어갑니다. 지금 생각하면 용케 사고 없이 돌아올 수 있었구나 싶습니다. 우리가 항상 주의했던 것은 만면에 웃음을 띠고 상대에 대한 신뢰를 보여주는 일뿐이었습니다.

줄자로 집의 치수, 집과 집 사이의 거리를 측정하는 작업이 중심이었는데 줄자의 한쪽은 아이들이 잡아주기 때문에 작업은 척척 순조롭게 진행되었습니다. 사진도 마음껏 찍었습니다. 대체로 두세 시간이면 조사는 끝나기 때문에 오전에 한 곳, 오후에 한 곳을 방문하여, 두 달 동안 지중해 연안의 도시 알제에서 대서양에 면한 코트디부아르의 아비장까지 달려 100여 개의 취락을 도면에 담고 사진으로 기록했습니다. 경찰에 신고당한 것은 한 번뿐이었는데 취조실에서 몇 시간짐 수색을 당하고 심문을 받았습니다. 하지만 무사히 석방되어 곧바로 다시 여행을 계속할 수 있었습니다.

이 여행을 통해 사람을 믿으면 상대도 이쪽을 신용해 준다는 것을 배웠습니다. 저는 지금 전 세계의 20개가 넘는 나라에서 일을 합니다. 여러 나라의 이러저러한 직업을 가진 사람들과 지속적으로 만나고 있습니다. 그런데 아프리카에서 배운 대로 상대를 믿고 부딪쳐갑니다. 그렇게 하면 상대로부터도 같은 것이 돌아옵니다. 그 어떤 땅끝으로 간다고 해도 겁을 먹지 않는 것은 아프리카 사람들 덕분입니다.

건축가를 옆에서 보는 소중함

또 한 가지, 아프리카에서 얻은 큰 수확은 하라 선생님 옆에 있을 수 있어 선생님의 생생한 목소리를 직접 들을 수 있었다는 것입니다. 일반 사람들에게 건축가는 특별한 존재로 보입니다. 건축물이라는 크고 영원히 남을 것 같은 것을 혼자의 힘으로 만들고 있는 것처럼 느끼기 때문입니다. 주변에서 보면 바로 창조주처럼, 신처럼 느껴지기도 합니다. 실제로는 건축가도 큰 팀의 일원에 지나지 않고 큰 시스템 안에서 작은 일부의 역할을 떠맡고 있을 뿐이지만, 건축물과 함께 이름이 나오는 것은 건축가 한 사람이어서 실제 이상으로 큰 존재라는 오해를 받는 것입니다.

건축을 공부하는 학생에게도 건축가는 신처럼 느

껴집니다. 건축계라는 자신이 속한 세계의 스타이기 때문에 더욱 크고 멀게 느껴지는 것입니다. 하라 선생님이 쓰는 글은 특히 이해하기 어려운 것으로 유명했습니다. 이야기가 현대 수학이나 양자역학에까지 이르러 저는 도저히 당해낼 수 없고 닿을 수조차 없는 존재라고 생각했습니다.

그러나 사하라를 함께 여행하는 동안 하라 선생님이 신도 뭣도 아니고 저보다 조금 선배, 보통의 대수롭지 않은 형으로 보였습니다. 하라 선생님 자신이 그렇게 보이도록 노력하여 우리 수준으로 내려와 주었는지도 모릅니다. 당시 저는 싱어송라이터인 마쓰토야 유미松任谷由実(애칭은 유밍)를 좋아해서 짐 속에 유밍의 카세트테이프를 숨겨놓고 매일 밤 들었습니다. 선생님의 침낭에서 멀리 떨어진 곳에서 몰래 들으려고 했습니다만, 선생님이 그것을 알고 "유밍 노래 좀 들려줘." 하며 제 옆으로 오게 되었습니다. 선생님도 점점 유밍에게 빠지기 시작하여 "유밍 노래를 듣고 있으면 공간이 우주까지 이어져 있는 것 같다."라든가 "일본으로 돌아가면 '유밍과 사하라를 여행하다'라는 에세이를 쓰겠다."거나 하는 이상한 말을 했습니다. 유밍의 노래를 들으며 오늘 본 취락에 대한 감상을 낮은 소리로 중얼중얼 말해주는 일도 있었습니다. "바깥은 평범한데 내부에 독특한 경향이 있어 오늘 먹은 그 이상한 과일 같군." 등 일상의 단어를 사용한 간단한 말들이었

지만 마음에 울리는 것이 있었습니다. 그런 나날을 보내는 중에 '건축가란 대단한 게 아니다. 어쩌면 너무 평범할지도 모른다.'라고 느끼게 되었습니다. 그리고 신기하게도 마지막에는 '나도 건축가가 될 수 있을지도 모르겠다.'라는 생각을 하게 되었습니다.

하라 선생님의 말 중에 "건축가가 되기 위해서는 건축가 가까이에 있지 않으면 안 된다."는 유명한 문구가 있습니다. 가까이에 있으면 대단할 거 없잖아, 하고 생각하게 됩니다. 하라 선생님도 학창 시절에 단게 선생님의 자택에서 자료 만들기 아르바이트를 했다고 합니다. 수학을 잘했던 하라 선생님은 계산 능력을 인정받아 세이조의 자택에서 단게 선생님의 생활을 직접 봤다고 합니다. 어느 날 하라 선생님은 단게 선생님의 부인에게 마음먹고 "저도 건축가가 될 수 있을까요?"라고 물어보았다고 합니다. 부인은 하라 선생님의 도면이나 디자인을 본 적이 없었지만 "당신은 될 수 있어요."라고 단언해 주었다고 합니다. 하라 선생님은 즐거운 듯이 그 이야기를 몇 번이나 해주었습니다.

미국 유학에서 깨달은
일본의 매력

4

'어른' 공부를 한 6년 동안

아프리카 조사 여행에서 돌아와 대학원을 졸업한 뒤 대형 설계 사무소와 대형 토목 및 건축 공사를 하는 종합 건설 회사에서 3년씩 일했습니다. 사회라는 것, '어른'이라는 것을 좀 더 알고 싶다, 배우고 싶다고 생각했기 때문입니다. 동급생 중에는 대학원을 졸업하고 곧바로 자기 사무소를 시작한 친구도 몇 명 있었습니다. 하지만 저는 제 자신이 '아이'로서도 어중간하고 '어른'으로서는 전혀 쓸모없다고 느끼고 있었기에 큰 조직 안에서 '어른' 공부를 해보자고 생각했던 것입니다.

그곳에서 가장 즐거웠던 것은 현장 감리라는 일입니다. 설계 일은 크게 기본 설계, 실시 설계, 현장 감리 세 단계로 나뉩니다. 기본 설계에서는 방 배치(평면도)를 정하거나 건물의 대략적인 형태를 정합니다. 다음으로 실시 설계에서는 상세한 도면을 그리고, 그 건물을 어떤 재료, 어떤 디테일로 지을지를 정합니다. 이 단계에서 지진이나 바람에 견딜 수 있는지를 계산하는 구조 설계팀이나 실내의 온도와 습도 등을 조절하는 공조air conditioning, 물을 공급하는 급수, 물을 밖으로 빼내는 배수, 조명 등의 설계를 하는 환경 설계팀과의 조정이 굉장히 중요해집니다.

실시 설계도가 갖춰지면 다음으로 그것에 기초하여 공사비 견적을 냅니다. 대체로 견적은 예산보다 많

이 나오기 때문에 그것을 정해진 예산에 맞추기 위해 재료를 바꾸거나 디자인을 바꾸는 조정을 하는 데 상당한 시간이 걸립니다. 그런 세세한 조정이 끝나면 드디어 공사가 시작되는 것입니다.

공사가 시작되어도 건축가의 일이 끝나는 것은 아닙니다. 공사가 도면대로 이루어지는지 확인(이것이 현장 감리의 주된 일입니다)할 필요도 있고 실제로 쓰는 재료, 도장할 색 등을 정해야 합니다. 에컨대 실시설계도에는 '타일 300mm×300mm'라는 식으로 씁니다. 그런데 타일 제조사는 여러 곳이고 또 색도 다양하기 때문에 공사 중에 그것을 모두 정하지 않으면 실제로 타일을 벽에 붙일 수가 없습니다. 또 공사 도중에 상상하지 못했던 문제가 일어나는 일도 빈번합니다. 예컨대 지붕과 천장 사이의 빈 공간인 더그매loft의 공조 덕트duct[1]가 생각했던 것보다 큰 치수여서 천장 높이를 내리지 않으면 들어가지 않는 문제 같은 것입니다. 그것들을 모두 그 자리에서 바로 판단하고 결정하지 않으면 공사 기간 안에 건축을 완성할 수 없기 때문에 현장 감리는 스포츠를 하는 듯한 감각이 듭니다. 테니스 랠리를 하고 있는 것 같아서 상대가 친 공을 곧바로 받아치지 않으면 현장은 멈추게 되어 공사 기간이 늦춰집니다. 곰곰이 생각할 여유 같은 건 없습니다.

대학에서는 '건축이란 무엇인가'라든가 '모더니즘 건축이란 무엇인가' '포스트모던이란 무엇인가'라는

논의가 많아 선생님도 학생도 머리만 유난히 커지는 경향이 강하기 때문에 오랜만에 맛본 이 스포츠 감각은 무척 상쾌했습니다. 사하라 사막의 조사도 일종의 스포츠였는데 공사 현장에도 역시 스포츠가 있었던 것입니다.

시대의 전환기에 뉴욕에서 배우다

그 6년간의 스포츠로 몸과 머리가 어느 정도 단련되었다고 느꼈고, 드디어 저의 설계사무소를 설립하기로 했습니다. 그 전에 하지 못하고 남겨두었다고 생각하는 일이 한 가지 있었습니다. 해외에서 배우는 일입니다.

1980년대 당시는 미국 건축가들이 세계를 이끄는 분위기였습니다. 20세기 건축사를 간단히 정리하자면, 제2차 세계대전 이전은 유럽의 시대였습니다. 19세기까지의 유럽을 지배했던, 장식이 덕지덕지 달려 있는 건축은 낡고 시대에 뒤처진 것으로 간주되었습니다. 그리고 20세기 초 유럽에서는 모더니즘 건축이라는 장식이 없고 단순한 건축물을 짓는 운동이 일어납니다. 프랑스의 르코르뷔지에와 독일의 루드비히 미스 반데어로에Ludwig Mies van der Rohe[2](사진 21)는 나중에 모더니즘 건축의 거장이라 불리게 됩니다. 그들이 주도한 초기 모더니즘 건축은 유럽의 첨단 지성에

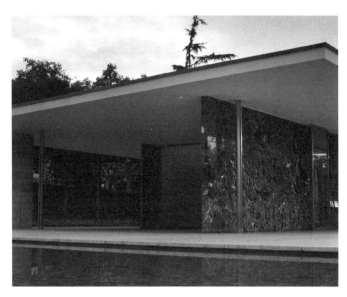

사진 21 바르셀로나 파빌리온Barcelona Pavilion (스페인, 1929)

의한 전위적인 디자인이라는 성격을 가졌습니다.

모더니즘 건축의 특징은 콘크리트, 철, 유리를 사용한 심플한 형태입니다. 그런데 지금 돌아보면 대량생산과 공업화의 시대인 20세기에는 가장 싸고 빠르고 큰 건축물을 짓는 데 적합한 디자인이 모더니즘 건축이었습니다.

어느 시대나 건축은 시대의 거울입니다. 그것이 거울이었다는 것은 시간이 지나면 지날수록 잘 보입니다. 첨단 디자인으로 보였던 모더니즘 건축은 순식간에 전 세계에 퍼졌고, 특히 공업화의 챔피언이었던 미국에서는 폭발적인 기세로 모더니즘 건축물이 건설됩니다. 특히 미스 반데어로에는 자신이 교장을 했던 혁신적인 디자인 학교 바우하우스가 나치에 폐쇄당한 것을 계기로 미국으로 망명합니다. 그리고 유럽 시절에는 그림만 그렸을 뿐이고 실제로는 실현하지 못했던 초고층 유리 건축물을 제2차 세계대전 뒤 호경기를 구가하던 미국에서 차례로 실현해 갑니다(사진 22). 그리하여 제2차 세계대전을 계기로 건축 문화의 중심이 유럽에서 미국으로 이동한 것입니다.

20세기 건축에서 1945년에서 1985년까지는 미국의 시대로 정리할 수 있습니다. 이는 세계경제의 흐름과도 평행 관계에 있습니다. 경제계에서는 제1차 세계대전으로 세계경제의 중심이 유럽에서 미국으로 이동했다고들 합니다. 건축 문화에서는 미국의 시대가 조

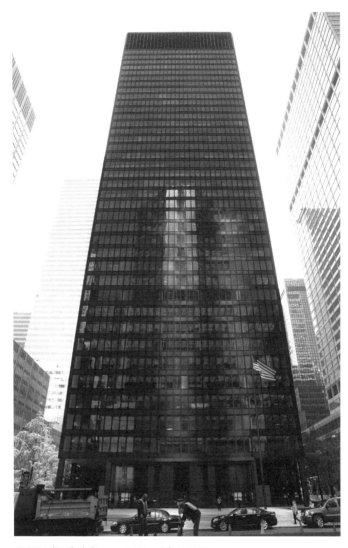

사진 22 시그램 빌딩Seagram Building (미국, 1958)

금 늦게 찾아옵니다. 문화는 경제보다 조금 늦는 경향
이 있습니다. 일본에 '부자도 3대째가 되면 학식은 있
되 재산은 탕진하게 된다.'는 속담이 있습니다. 돈을 벌
기만 할 뿐 취미가 고상하지 못한 1대째 문화 수준의
저급함을 놀리는 의미를 담고 있습니다만, 건축의 경
우에도 다소 비슷한 구석이 있습니다. 미국이라는 벼
락부자는 20년쯤 지나 건축 문화의 중심이 되었고, 그
뒤 1980년대까지 건축 문화를 이끌어갔습니다. 마침
그런 미국 건축이 빛나던 마지막 무렵에 저는 미국으
로 유학을 떠나 그 최후를 지켜보게 된 것입니다.

우선 미국의 어느 대학에 유학할지를 생각했습니
다. 하라 선생님의 연구실에 들어갈 때도 당시 하라 연
구실이 롯폰기의 생산기술연구소에 있어서 밤에 롯폰
기에서 놀 수 있다고 생각해서라고 농담 삼아 말했습
니다. 그런데 뉴욕의 컬럼비아대학을 고른 이유도 뉴
욕에서 밤에 놀자는 불성실한 생각이 반쯤은 있었습
니다. 나머지 절반은 뉴욕의 아르데코Art Deco 건축에
흥미가 있었기 때문입니다. 1929년부터의 세계공황
직전에 뉴욕에서 아르데코 건축이라 불리는 기상천외
한 건축 스타일이 유행했습니다. 당시 유럽에서는 코
르뷔지에나 미스 반데어로에에 의한 모더니즘 건축이
절정을 맞이하고 있었습니다. 하지만 미친 듯한 호경
기에 들떠 있던 바다 건너 뉴욕에서는 아르데코라 불
리는, 과장된 기하학과 속도감을 특징으로 하는 건축

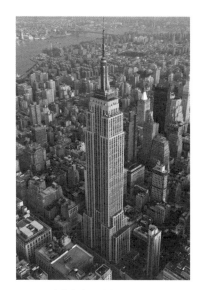

사진 23 엠파이어 스테이트 빌딩Empire State Building (미국, 1929)

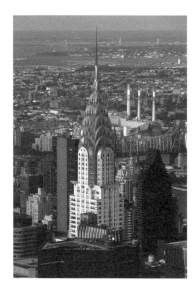

사진 24 크라이슬러 빌딩Chrysler Building (미국, 1931)

물들이 차례로 건설되어 높이에서도 세계 제일을 다투고 있었습니다(사진 23, 24).

1980년 당시 모더니즘 건축을 대신하여 포스트모더니즘이라 불리는 건축 스타일이 유행하기 시작했습니다. 사회가 크게 변하려 하고 있다는 예감을 느끼고 모두가 새로운 스타일에 대한 모색을 시작하고 있었습니다. 공업화 사회의 제복인 모더니즘 건축의 딱딱함에 불만을 가진 건축가가 19세기 이전의 장식적 건축에 향수를 느끼고 그것으로 돌아가려고 한 것이 포스트모더니즘 건축입니다.

저도 모더니즘 건축의 차가움과 진지함이 싫었습니다. 그러나 이제 와서 르네상스나 바로크라는 옛날로 돌아가는 포스트모더니즘의 심정도 이해할 수 없었습니다. 그때 아르데코 건축이 가진 일종의 불성실함이나 어처구니없는 속도감, 빛을 많이 이용하는 비현실감이 매력적으로 보였습니다. 뉴욕의 컬럼비아대학에서 배운 절반의 이유는 밤에 놀러 다니는 것이고, 나머지 절반은 불성실함으로도 보이는 뉴욕 아르데코였습니다. 어느 쪽이나 그다지 성실한 이유가 아닌 것은 분명합니다.

뉴욕에서 보낸 1년 동안 여러 가지 일이 있었습니다. 우선 뉴욕에 도착한 날 밤, 중심부인 플라자 호텔 주변은 경찰로 완전히 봉쇄되어 있었습니다. 선진 5개국

의 재무장관이 그 플라자 호텔에서 모임을 갖고 세계의 경제사를 바꾸는 역사적인 플라자 합의에 서명하려 했던 것입니다. 건축은 사회의 거울이라는 이야기를 했습니다만, 플라자 합의란 공업화와 산업자본주의로 힘차게 달려온 20세기가 크게 방향을 전환한 대사건이었습니다.

간단히 말하자면 국가를 넘어 돈을 움직이려는 것이 플라자 합의입니다. 돈으로 물건을 만들어 팔면 된다는 산업자본주의 시스템을 대신하여 국가를 넘어선 투자로 돈을 벌자는 일종의 도박적 경제 시대가 시작된 것입니다. 이 새로운 경제 시스템을, 산업자본주의를 대신하여 금융자본주의라고 합니다. 간단한 예를 들자면 일본의 투자자가 미국의 빌딩을 사고 그것을 중국의 투자자에게 다시 팔아 거금을 버는 일이 플라자 합의로 간단히 가능해진 것입니다.

경제 시스템이 그렇게 변하자 건축 디자인에 요구되는 것도 변합니다. 산업자본주의 빌딩은 사용하기편한 것이 가장 중요했습니다. 크고 사각인 것도 사용하기 편하기에 중요했습니다. 작은 방보다 크고 사각인 방이 사용하기 더 편하다고 생각되었던 것입니다. 건축에서는 그런 사고를 기능주의라고 합니다. 기능적이라는 것은 사용하기 쉽다는 의미입니다. 미스 반데어로에가 설계한 초고층 건물은 사용하기 쉽다는 특징을 극한까지 추구한 디자인입니다.

한편 금융자본주의 시대에 빌딩은 사용하는 것이 아니라 매매 대상이 되었습니다. 매매 대상, 즉 상품은 눈에 확 띄는 형태를 갖춰야 합니다. 슈퍼마켓 진열장에 놓인 상품이 눈에 확 띄는 형태의 포장을 다투듯이 빌딩도 사용하기 편함보다는 포장으로 승부를 걸게 된 것입니다. 미스 반데어로에의 시그램 빌딩의 설계에도 참여한 건축가 필립 존슨이 설계한 AT&T 빌딩(사진 25)은 포스트모더니즘 건축의 대표적인 작품이라고 하는 사람도 있습니다만, 오히려 금융자본주의 시대의 포장 건축의 선구라고 부르는 것이 더 어울리는 것 같습니다. 저는 시대의 변환기에 다행히도 뉴욕에 있어서 그 당사자들과도 직접 이야기할 기회가 있었습니다.

건축계 신들의 인간다움

컬럼비아대학에서는 일본 대학에서 체험할 수 없는 여러 가지 경험을 했습니다. 하나는, 선생님들 사이의 생각이 전혀 다르고 사이가 좋지 않다는 점입니다. 그것은 의외로 중요한 일입니다. 앞에서 말한 것처럼 일본 학교 교육의 경우 답이 하나라는 것이 원칙입니다. 선생님은 단 하나의 정답을 주는 신으로, 선생님들 사이의 생각이 달라서는 안 됩니다.

사진 25 AT&T 빌딩으로, 550 매디슨 애비뉴550Madison Avenue가 현재의 명칭

그러나 컬럼비아대학에서 저는 그때까지 본 적이 없는 광경을 목격했습니다. 건축학과 교육에서 중심은 스튜디오라는 수업입니다. 일본에서는 '설계 제도'라 불리는 수업입니다. 주어진 부지, 프로그램(예컨대 미술관이나 주택)에 따라 학생은 묵묵히 혼자 설계하고 도면이나 완성 예상도perspective drawing를 그려서 제출합니다. 일본 대학의 경우, 제출하면 끝나는 방식이 보통입니다. 신(선생님)은 보이지 않는 데서 제출받은 도면에 A, B, C라고 점수를 매깁니다. 도면은 반납되고 학기 마지막에 점수를 종합하여 우, 양, 가를 매깁니다.

그러나 미국 대학에서는 제출하고 나서가 오히려 진짜입니다. 제출한 도면을 선생님들 앞에서 발표하고 그에 대한 평가를 받는 강평회critic가 정식 승부입니다. 이것이 대학에서 가장 중요한 이벤트입니다. 그 강평회에는 학내 선생뿐 아니라 학교 밖의 저명한 건축가나 건축 비평가도 부르기 때문에 학생은 무척 긴장합니다.

먼저 강평회에서는 설명을 잘하고 못하고를 평가합니다. 부실하고 엉성하여 메모 용지 한 장 같은 도면이라도 설명에 설득력이 있거나 강평회에서의 설명 자체가 창의적이거나 재미있으면 좋은 점수를 받습니다. 세세하고 빈틈없는 우등생 같은 도면이면 자동으로 좋은 점수를 주는 일본과는 전혀 다른 평가 시스템입니다.

실제로 세상에 나가면 건축가에게 설명이 무척 중요해집니다. 예컨대 누구를 설계자로 선택할지를 결정하는 공모전이라는 이벤트가 건축계에서는 일상적으로 이루어집니다. 행정이 미술관이나 시청을 건설할 때는 반드시 공모전을 합니다. 민간 기업이 자사 빌딩이나 호텔을 건설할 때도 공모전으로 건축가를 선택하는 방식이 보통입니다. 주택의 경우는 공모전을 하지 않고 직접 건축가에게 의뢰하는 경우가 많습니다. 하지만 그중에는 건축가 몇 명에게 말을 걸어 의견을 내게 하고 설계자를 결정하는 기세 좋은 의뢰인도 있습니다. 물론 건축가 쪽도 "공모로 남과 경쟁을 시키다니, 너무 무례하잖아!" 하며 거절할 자유가 있습니다. 공모전에서는 자신의 설계를 설명합니다만, 그때 얼마나 이야기를 잘하느냐, 얼마나 설득력이 있느냐가 승패에 큰 영향을 끼칩니다.

공모전 외에도 설명해야 할 기회는 엄청나게 많습니다. 최근에는 주민 설명회라든가 시민 설명회라는 이벤트가 자주 열립니다. 건축물을 지을 때 반드시 반대 의견이 나오기도 하고, 흔히 반대 운동이 일어나기도 하기 때문입니다. 예컨대 "이런 건축물은 세금 낭비다."라든가 "이 건축은 주위 경관을 해치는 범죄다."라는 목소리는 늘 나옵니다. 그런 의견에 대해 건축가 본인이 얼굴을 드러내고 이야기하여 상대를 납득시키는 것이 가장 중요합니다.

일본의 경우, 행정 담당자나 의뢰인 회사의 사원이 시민에게 설명하는 일이 많습니다. 하지만 유럽이나 미국에서는 건축가의 이야기를 직접 듣고 싶다는 경우가 더 많습니다. 그래서 저는 자주 그런 종류의 시민 설명회에서 이야기를 합니다. 일방적으로 이야기하는 것만이 아니라 질문에 어떻게 대답하는지도 중요합니다. 그런 대화를 통해 이쪽의 인간성을 상대에게 전하고, 상대를 프로젝트의 아군으로 만들어가는 것입니다. 미국의 건축 교육에서는 세상으로 나간 건축가에게 가장 중요한 능력인 '이야기하는 능력'을 학생 시절부터 단련시켜 주는 것입니다.

그러나 저 자신은 예전부터 이야기하는 것을 잘하지 못했습니다. 굳이 말하자면 숫기가 없었습니다. 몇 시간이든 한마디도 하지 않고 나무 블록 쌓기 놀이를 하는 아이였습니다. 아버지는 늘 "넌 사람과 제대로 이야기도 하지 못하니까 문과는 힘들겠다."라고 말했습니다. "이과로 가서 꾸준히 해라."라는 것이 아버지의 지론이었습니다. 건축학과는 일단 공학부에 속하기에 납득해 주었지만, 건축 세계에서 이야기하는 것이 그렇게까지 중요한 줄은 아버지도 전혀 생각하지 못했던 것입니다.

그런 저도 경험을 쌓아가는 중에 그럭저럭 이야기를 할 수 있게 되었습니다. 자신의 설계를 설명함으로써 자신이 그 설계를 통해 무엇을 가장 전하고 싶었는

지, 또는 자신이 무엇을 가장 하고 싶었는지가 확실히 보이게 되는 일도 자주 있습니다. 남에게 설명하고 있으면 설계의 장점이나 과제가 확실히 보입니다. 도면만 보고 있으면 '이 얼마나 아름다운가!'라는 식으로 자아도취, 자만에 빠지기 쉽기 때문에 도면은 위험한 미디어라고 생각하고 있습니다. 말한다는 것은 자신을 객관화하고 자신을 발견하기 위해 무척 도움이 됩니다.

이야기를 컬럼비아대학의 강평회로 돌리겠습니다. 학생의 설명이 끝나면 눈앞의 선생이 질문이나 평가를 합니다. A 선생이 "이 설계는 좋다. 훌륭한 건축이다."라고 말하면 옆자리의 B 선생이 "당치도 않다. 이 디자인은 전통을 모욕하고 환경을 파괴하는 최악의 해결책이다."라고 반론하는 일은 늘 일어납니다. B 선생은 학생을 비판하는 척하면서 실은 A 선생을 비판하는 것입니다. 때로는 학생을 제쳐두고 A 선생과 B 선생이 서로 욕설을 퍼붓는 스릴 넘치는 사태가 벌어지기도 합니다.

일본에서 온 학생은 그것을 보고 당황합니다. 일본에서는 신 쪽에 있어야 할 선생이 복수의 의견을 말하며 서로 대립하고 싸운다는 것은 상상도 할 수 없는 일입니다. 그러나 이는 어떤 의미에서 가장 교육적인 퍼포먼스입니다. 세상에 정답이 존재하지 않는다는 것을 그런 구체적인 퍼포먼스와 함께 배울 수 있는 기회는 좀처럼 없습니다. 학생은 선생들의 싸움에 반쯤 질리

면서도 인생에서 가장 중요한 것을 배우는 것입니다.

그때부터는 이제 필사적으로 정답을 찾으려고 하지 않고 자기 나름의 솔직한 해답을 내면 그것으로 된다고 저도 결심이 섰습니다. 그리고 선생도 선배 건축가들도 모두 신에게서는 좀 멀고 충분히 어리석은 인간이라는 사실을 알게 된 것도 큰 수확입니다. 앞에서 말한 것처럼 건축가는 만드는 것이 너무 커서 아무래도 창조주, 신으로 보이기 십상입니다. 미국 신들의 인간다움을 가까이서 보고 저는 이 정도라면 나도 닿을지 모르겠다며 충분히 힘이 났습니다.

직접 만나보지 않으면 모른다

이렇게 신을 가까이서 보고 저는 여러 가지를 배웠습니다. 직접 만나 이야기를 한다는 것은 제가 가장 중요시하는 방식입니다. 그렇다고 해도 건축가와 이유도 없이 약속을 잡는 것은 그렇게 간단하지 않습니다. 저는 건축가의 인터뷰집을 만들겠다는 생각을 했습니다. 인터뷰를 책으로 만들었을 때의 제목도 생각하고 기획서도 만들었습니다. 직접 인터뷰를 하고 싶으니 시간을 내달라는 편지를 그 기획서와 함께 보냈더니 건축가들은 대부분 기꺼이 시간을 내주었습니다. 당시 주목을 모으고 있었던, 세계를 이끌어나가는 건

축가 10인과 약속을 잡고 차례로 사무소로 찾아갔습니다. 답장을 받지 못한 건축가는, 포스트모더니즘 건축의 대표작이고 금융자본주의 경제의 상징이기도 한 AT&T 빌딩을 설계한 필립 존슨이었습니다. 그는 당시 화제의 인물이고 여든 살의 고령이기도 해서 건축계에서는 신 같은 사람이었습니다. 직접 만나는 것은 절대 불가능할 거라고 친구도 말해주었습니다. 그래서 당시 컬럼비아대학에서 교수를 하고 있던 건축가 로버트 스턴Robert A. M. Stern[3]에게 부탁했더니 그 자리에서 필립 존슨에게 연락을 해주어 신과도 간단히 만날 수 있었습니다. 인터뷰를 했을 뿐만 아니라 그의 전설적인 코네티컷 자택에도 초대를 받았습니다. 광대한 부지 안에는 건축사에 남아 있는, 전체에 유리를 끼운 글라스 하우스(사진 26)를 비롯하여 그가 수집한 방대한 양의 예술 작품과 책을 소장하고 있는 뮤지엄, 도서관, 호수 위에 띄운 환상적인 파빌리온Pavilion[4]이 여기저기에 흩어져 있었습니다. 저는 다양한 호화 저택을 봐왔습니다만, 아직까지 그 이상으로 예술적인 집을 본 적이 없습니다. 필립 존슨이 세상을 떠난 지금은 재단이 소유하고 있어 예약하면 견학도 할 수 있습니다.

건축가를 만날 뿐만 아니라 본인이 일하는 설계사무소를 본 것도 저에게는 중요한 체험이었습니다. 어디에 어떤 사무소를 갖추고 있는가, 즉 단독 건물인지 빌딩 안인지, 그리고 얼마나 큰 공간인지, 어떤 가구를

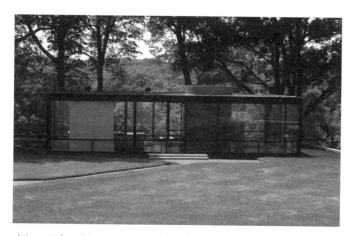

사진 26 글라스 하우스Glass House (미국, 1949)

두고 일을 하고 있는지, 어떤 유형의 비서를 두고 있는지, 그런 모든 것이 그 건축가의 메시지이기도 하고, 그 사람이 만드는 작품과 깊이 관련되어 있는 것처럼 느껴졌습니다. 물론 그 사람이 가진 인품의 깊이도 직접 만나보지 않으면 알 수가 없습니다.

일본에서도 하네다 공항의 제2터미널이나 아베노 하루카스あべのハルカス(2014)를 비롯한 많은 작품을 남긴 시저 펠리César Pelli[5]의 사무소는 예일대학 근처의 2층짜리 낡은 건물 안에 있었습니다. 초고층 빌딩을 척척 설계하는 건축가의 사무소로는 보이지 않아 우선 호감을 느꼈습니다. 인터뷰를 시작하고 곧 저의 테이프레코더의 건전지가 나갔습니다. 시저 펠리는 창고에서 새로운 건전지를 찾아와 직접 건전지를 교환해 주기까지 했습니다. 그 따뜻한 인품을 접하고 그가 짓는 초고층 빌딩이 어딘지 모르게 다정한 표정을 하고 있으며(사진 27) 그가 의뢰인에게 그토록 인기 있고 전 세계에 수많은 건축물을 남기고 있는 이유를 이해할 수 있었습니다. 건축가의 인품과 작품에는 깊은 관계가 있다는 것도 충분히 이해할 수 있었습니다.

사진 27 아타고 그린힐스愛宕グリーンヒルズ (일본, 2001)

공동주택에 깔린 두 장의 다다미

뉴욕에 있던 시절에 또 한 가지 잊을 수 없는 중요한 경험을 했습니다. 제가 살고 있는 공동주택에 다다미 두 장을 깐 일입니다. 컬럼비아대학은 맨해튼의 115번 가에 있습니다. 거기서 북쪽으로 조금만 올라가면 아프리카계 미국인이 많이 사는 구역인 할렘이 있습니다. 저는 대학이 소유하는 113번가의 공동주택에서 살았습니다. 뉴욕의 건조한 공기 속에서 한동안 사니까 갑자기 다다미가 그리워졌습니다. 제가 태어난 요코하마의 집에는 다다미가 깔린 방이 있었습니다. 거기서 뒹굴며 하루 종일 나무 블록 쌓기 놀이를 하며 놀았는데, 지금도 나무 모형을 보면 다다미 특유의 골풀 냄새가 되살아납니다.

당시 뉴욕에서는 이미 일식 붐이 시작되어 실내를 일본풍으로 장식한 레스토랑이 얼마든지 있었기 때문에 다다미는 쉽게 얻을 수 있을 거라고 생각했습니다. 그러나 어느 인테리어 숍을 뒤져도 미닫이문이나 이불은 팔아도 다다미는 팔지 않았습니다. 이유를 물어보니 "일본풍 인테리어를 좋아하는 미국인은 아주 많지만 다다미 위에 앉을 수 있는 미국인은 없다."고 대답하여 저도 납득할 수 있었습니다. 확실히 다다미가 깔려 있는 미국의 일본 레스토랑은 한 군데도 없었습니다. 거의 포기하고 있을 때 인테리어 디자이너인 친

구에게서 캘리포니아에 사는 일본인 목수가 일본에서 가져온 다다미를 갖고 있다는 정보를 들었습니다. 그러나 값을 물어보니 학생 신분인 저에게는 깜짝 놀랄 만한 가격이었습니다. 두 장까지라면 간신히 손을 내밀 수 있는 가격이었습니다. 두 장만 있으면 작은 다실茶室처럼 쓸 수 있을지도 모르겠다고 생각하며 거금을 지불했습니다.

지금 생각하면 두 장을 산 것은 좋은 결단이었습니다. 다다미 한 장 반의 다실도 있기는 합니다만, 두 장이라면 차를 끓이는 주인용 다다미 한 장, 손님용 다다미 한 장을 준비할 수 있어 긴장감 있는 극한의 차 공간이 완성됩니다. 센노 리큐千利休[6]가 만든, 다실의 최고 걸작이라는 국보 다실 다이안(사진 28)은 바로 다다미 두 장이 놓인 극한의 방입니다.

다다미 두 장을 놓았을 뿐인데 살풍경한 뉴욕의 방 분위기가 확 바뀌었습니다. 그 다다미 위에 무릎을 꿇고 단정하게 앉으면 공간이 정말 다른 것으로 변하는 것을 느낍니다. 여기에 미국인 친구를 앉혔을 때 그들의 반응이 재미있었으므로 일본에서 다기 세트를 보내달라고 해서 차 모임 같은 것을 거듭했습니다. 다다미 두 장 위에서 차를 함께 마시며 일본 문화에 대해, 일본 문화와 서구 문화의 본질에 대해 여러 가지로 이야기를 나눴습니다.

메이지 시대 일본 미술 연구의 개척자로 일본 문화

사진 28 다실 다이안待庵

를 해외에 소개하는 데 큰 역할을 한 오카쿠라 덴신岡倉天心[7]이 자신의 장기인 영어로 쓴『차의 책茶の本』도 무척 도움이 되었습니다. 이 책은 차의 역사에 대해 다뤘을 뿐만 아니라 일본의 공간론으로서도 탁월합니다. '공空, void'이라는 개념에 대해 다루었는데 20세기 이후의 일본적 공간에 관한 논의의 기초를 만든 역사적인 책입니다. 뉴욕에서 친구가 된 아티스트 오카자키 겐지로岡崎乾二郎[8]에게서는, 해외로 여행을 떠나는 친구에게 오카쿠라 덴신이 해주었다는 "자네가 영어를 자유롭게 구사할 수 있게 되면 기모노를 입는 편이 낫겠지."라는 유명한 조언을 배웠습니다. 상대의 문화나 언어를 정확히 이해해야 비로소 자국의 문화를 상대에게 이해시킬 수 있다는 것입니다. 상대(서구인)의 처지가 되어 생각할 수 있고 상대가 알아들을 수 있는 말로 설명할 수 없다면, 이쪽이 아무리 훌륭한 것을 가졌다고 해도 상대에게는 전혀 전해지지 않습니다. 오카자키도 저도 기모노는 입지 않았습니다만, 저는 다다미를 깔았던 것입니다.

20세기 미국을 대표하는 건축가로 구 제국 호텔(사진 29)을 설계한 프랭크 로이드 라이트Frank Lloyd Wright[9]도『차의 책』에서 많은 영향을 받았다고 했습니다. "이 책을 읽고 2주 동안 나는 일이 전혀 손에 잡히지 않았다. 내가 하려는 것이 모두 쓰여 있었기 때문이다."라고 말할 만큼 프랭크 로이드 라이트는 오카쿠라 덴신

사진 29 구 제국 호텔旧帝国ホテル (일본, 1923)

의 책을 극찬했습니다.

사실 뉴욕에 오기까지 저는 일본의 전통 건축에 거의 관심을 갖지 않았습니다. 일본 건축사 수업은 들었지만 촌스러운 과거의 유물이라고밖에 생각하지 않았습니다. 당시 학생들 대부분은 거의 그런 눈으로 전통 건축을 보고 있었다고 생각합니다. 전통 건축의 계승을 시도하며 다실이나 고급 요릿집을 설계하는 건축가들의 작품에는 전혀 흥미를 느낄 수 없었고, 모더니즘의 흐름을 잇고 있는 단게 겐조, 마키 후미히코, 이소자키 아라타, 구로카와 기쇼 같은 건축가만이 현대의 공기를 호흡하고 있다고 봤습니다. 일본풍 건축을 설계하고 있는 건축가들은 부자 노인을 위한 공간을 설계하는 시대착오적인 건축가라고 간주했습니다.

그러나 뉴욕의 다다미 위에서 친구와 이야기를 나누며 조금씩 일본의 전통 건축에 대해 흥미가 생겼습니다. 건축의 새로운 방향에 대한 여러 가지 힌트가 일본의 전통 건축 안에 숨어 있는 것 같았습니다.

일본 전통 건축의 재발견

당시의 건축 세계는 큰 전환기를 맞이하여 어떤 의미에서 모두가 고민하고 있었습니다. 공업화 사회의 제복 같은 모더니즘 건축이 한계를 맞고 있는 것은 분명

했습니다. 모더니즘에 대한 비판으로서 1980년대에 등장한 포스트모더니즘 건축도 결국 고대 그리스, 로마 이래 서구 건축의 전통으로 돌아갈 뿐인 복고주의로밖에 보이지 않았습니다. 거리에는 포스트모더니즘 풍의 빌딩이 점점 늘어갔으나 매력 없는 상업주의적인 것으로 느껴졌습니다.

앞이 보이지 않는 상황 속에서 미국 친구들이 일본 전통 건축에 상상 이상의 흥미를 갖고 있다는 사실을 알고 반대로 제가 격려를 받았습니다. '의외로 우리가 굉장한 것을 갖고 있을지도 몰라!' 쭉 일본에만 있었다면 결코 이런 생각을 하지 않았을 것입니다. 뉴욕에 왔기에 일본의 대단함을 깨달을 수 있었던 것입니다. 오카쿠라 덴신의 가르침이 큰 도움이 되었습니다.

뉴욕의 선생님이나 친구로부터 우리가 생각하고 있던 것 이상으로 일본 건축이나 일본 문화가 세계에 영향을 끼치고 있었다는 사실도 배웠습니다. 예컨대 일본 에도 시대의 우키요에浮世繪[10]는 유럽에서 19세기 말에 일어난 '인상파'라는 새로운 회화 운동의 계기가 되었다는 이야기도 있습니다. 빈센트 반 고흐Vincent Willem van Gogh[11]는 우타가와 히로시게歌川広重[12]를 비롯한 일본의 우키요에 화가들에게 큰 영향을 받아 우타가와 히로시게를 가리켜 자신을 이끈 세 '멘토(스승)'의 한 사람이라고까지 말했습니다.

또한 프랭크 로이드 라이트도 우타가와 히로시게

의 작품 수집가였고, 앞에서 말한 『차의 책』을 쓴 오카쿠라 덴신과 우타가와 히로시게라는 두 일본인을 만나지 않았다면 자신의 건축은 태어나지 않았다고 단언하기까지 했습니다. 프랭크 로이드 라이트가 일본 건축에서 배운, 내부와 외부의 연결이나 '공void'이라는 개념이 그 뒤 유럽의 모더니즘 건축에 전해져 미스 반 데어로에의 안과 밖이 연결된 유리 건축을 낳았다는 사실도 알았습니다. 그렇다면 모더니즘 건축의 뿌리가 일본 건축이라는 이야기가 됩니다. 일본인이 생각하는 것 이상으로 우리 문화는 서구에 큰 영향을 주었고, 우리 건축은 건축사 전체에서 큰 역할을 했던 것입니다. 일본 밖으로 나감으로써 그것을 알고 큰 자신감을 얻을 수 있었습니다.

제 자신이 설 장소를 비로소 발견했다는 감각을 느꼈습니다. 그때까지 저는 쭉 제가 있는 장소를 부정했고, 제 자신도 계속 부정해 왔을지도 모릅니다. 나이 차가 많이 나는 '성실한' 아버지를 싫어했고, 나고 자란 요코하마의 작고 낡은 목조 집도 싫어했으며 그런 것을 포함한 일본에는 아무런 흥미도 갖지 않았습니다. 그러나 뉴욕에서 이런 관점과 가치관이 바뀌었습니다. 뉴욕에는 전 세계에서 다양한 국적, 다양한 성향, 다양한 취향을 가진 사람이 모여들어 살아갑니다. 두 장의 다다미 위에서 그들과 이야기를 나누는 사이에 제 자신이 어떤 사람인지를 깨달았습니다. 제가 어떤 것 위

사진 30 킴벨 미술관Kimbell Art Museum (미국, 1972). 톱라이트 아래의
알루미늄으로 된 조명은 에디슨 프라이스와 루이스 칸의 협업으로 탄생.

에 서 있고 앞으로 무엇에 의지하여 살아가면 될지 조금씩 보이는 것 같았습니다. 그런 의미에서 두 장의 다다미에 깊이 감사하고 있습니다.

여기서부터는 후일담이 됩니다만, 뉴욕의 공동주택을 떠날 때 조명 디자인 세계의 '거장'인 에디슨 프라이스Edison Price[13]가 다다미 두 장을 인수해 주었습니다. 에디슨 프라이스는 무대의 조명 디자이너로 출발하여 조명 디자인 세계의 신으로 불리게 된 사람입니다. 현대의 우리가 사용하고 있는, 광원이 직접 보이지 않아 눈부시지 않도록 고안한 글레어리스glareless라 불리는 조명 기구는 모두 에디슨 프라이스의 아이디어를 기초로 한 것입니다. 그가 없었다면 20세기 건축은 그렇게 아름답게 빛나지 않았을 거라고들 합니다. 건축계의 역사를 만든 신들(미스 반데어로에, 루이스 칸Louis Isadore Kahn[14])로부터 신뢰받아 수많은 명작을 아름답게 비쳐온 조명 세계의 신입니다(사진 30). 저는 다행히도 그와 함께 몇 차례 튀김(덴푸라)을 먹었고, 그는 건축계 신들과의 싸움을 유쾌하고 즐겁게 이야기해 주었습니다. 신도 역시 인간이라는 것을 알 수 있는, 아주 우스운 이야기뿐이었습니다. 루이스 칸으로부터는 "그렇게 하고 싶다면 나를 죽이고 나서 네 아이디어를 실현해."라는 호통을 들었다고 합니다.

그런 에디슨 프라이스가 공동주택에 깐 두 장의 다다미를 마음에 들어 하며 인수해 주었던 것입니다. 그

리고 그는 제가 두고 온 그 다다미 위에서 숨을 거두었
다는 이야기도 들었습니다. 특별한 체험을 한 두 장의
다다미였습니다.

첫 건축,
'탈의실' 같은 이즈의 집

5

늦은 출발이 도움이 되다

뉴욕에서 돌아온 저는 1986년에 설계사무소를 설립했습니다. 일본은 거품경제가 한창이어서 땅값이 매일 쭉쭉 올라 롯폰기의 클럽에서는 몸매를 드러낸 젊은 여성들이 유흥을 즐기는 열기 가득한 날들이 이어졌습니다. 이 경제의 기세에 올라타 대학원을 졸업한 직후 독립한 동세대 친구들은 이미 분주한 것 같았습니다. 자신만만했던 그들은 당시 기세등등했던 의류 관련 회사, 그리고 아오야마나 오모테산도를 거점으로 하는 중개회사 같은 부동산 업자로부터 몰려드는 일을 의뢰받아 당시 유행하던 노출 콘크리트 공법으로 '세련된' 건축물을 차례로 세우고 있었습니다.

저는 딴 길로 샜다가 조금 늦게 출발했습니다. 나중에 돌아보니 그 약간의 지체가 저에게는 무척 도움이 되었다고 느낍니다. 앞서간 친구들을 비판적으로, 조금 짓궂게 보며 뭔가 다른 것을 하고 싶었습니다.

1980년대 후반 당시 일본에서도 가장 '세련'되었다고 여겨졌던 것은 노출 콘크리트 공법에 의한 건축물이었습니다. 건축가 안도 다다오 씨는 1976년 스미요시 주택住吉の長屋이라는 잘 다듬어진 노출 콘크리트 공법에 의한 주택을 발표하며 충격적인 데뷔를 했습니다. '도시 게릴라'라는 것이 당시 안도 다다오 씨의 캐치프레이즈였습니다. 건축을 배우는 학생도 젊은 건축

가도 당시 소비 사회의 들뜨고 경박한 분위기에 장식 없는 노출 콘크리트 공법으로 쐐기를 박으며 '게릴라'로서 싸우는 안도 다다오 씨의 메시지에 큰 타격을 받아 맥을 못 추었습니다.

대학원을 다니고 있던 무렵, 우리 동료가 '영웅'인 안도 다다오 씨에게 편지를 썼더니 그는 곧바로 답장을 보내 오사카까지 작품을 보러 오라고 권유했습니다. 그 반응 속도에 압도당해 역시 전 '복서'라는 것을 세일즈 포인트로 삼고 있는 안도 다다오라며 감격했습니다. 우리는 오사카에서 스미요시 주택을 봤습니다. 친구들은 디테일의 아름다움을 절찬했습니다만, 저는 혼자 흥이 깨진 듯한 표정을 짓고 있었습니다. 확실히 심플하고 아름다운 주택이었습니다. 그러나 거주자는 광고회사에 근무하는 무척 세련되고 유복하며 느낌 좋은 사람으로, 벽에는 고가의 테니스 라켓을 많이 장식해 두고 있었습니다. 이 라켓의 어디가 '게릴라'인 걸까, 하는 의문이 고개를 쳐들었습니다. 확실히 큰 주택은 아니었으나 오사카 한복판에서 그런 토지를 확보하여 자기 집을 지을 수 있는 셈이니 이른바 '승자 그룹'입니다. '게릴라'라든가 '반체제' '반자본주의'라기보다는 요즘 대단히 유행하는 식으로 '세련'되어 바로 자본주의의 최첨단이잖아, 하고 생각했던 것입니다.

1980년대가 되자 이 노출 콘크리트 공법은 세련된 부티크나 레스토랑의 제복이 되어갔습니다. 그러므로

제 친구들이 노출 콘크리트의 패션 빌딩이나 주택을 척척 디자인할 수 있었던 것은 아주 자연스러운 흐름이었습니다. 저는 다행히 늦게 출발하여 1980년대 세상의 흐름 전체를 비판적으로 볼 수 있게 되었던 것입니다. 어떻게 하면 그 '세련'됨을 넘어설 수 있을까, 하고 필사적으로 생각했습니다.

영원히 '세련'될 수 있는 것은 없습니다. 오늘 '세련'된 것은 내일이 되면 촌스러워집니다. 그러나 시간의 흐름 속에 있으면 그 영구불변의 대원칙을 보지 못하기 십상입니다. 건축에 뜻을 둔 젊은이는 꼭 지금의 '세련'됨에 현혹되지 말고 짓궂은 눈, 삐딱한 눈을 키웠으면 좋겠습니다.

첫 건축, 탈의실 같은 집이라니?

그 삐딱함 뒤의 첫 건축이 이즈의 후로고야伊豆の風呂小屋(1988)라는 이름을 붙인 작은 별장입니다. '세련'된 노출 콘크리트 공법과는 대조적으로 경박한 함석 외벽의 허술하고 싸구려 느낌이 나는 작은 건축물입니다.

일을 의뢰해 준 이는 온천을 좋아하는 샐러리맨 I 씨로, 결코 큰 부자는 아니었습니다. 제 중학 시절 친구 M이 "독립한 직후라 힘들지?" 하며 그의 친구 I 씨를 소개해 준 것입니다. 친구는 참 고마운 존재입니다. 대

학 친구는 어떤 의미에서 라이벌 같은 구석이 있지만, 초등학교와 중학교 시절의 친구는 평생 친구입니다. 형편없다고 생각했던 친구가 대단한 사람이 되기도 하고 재미있는 일을 시작하기도 합니다. 그러니 꼭 평생 소중히 여겨야 합니다.

처음으로 I 씨와 함께 부지를 보러 간 날은 아직도 잊을 수가 없습니다. 부지는 이즈의 오카와라는 곳에 있는 전망 좋은 토지로, 저도 한눈에 마음에 들었습니다. 보통은 거기서 부지 견학이 끝나는데, I 씨가 "잠깐 목욕이라도 같이 하고 가시겠습니까?"라고 하는 겁니다. 온천여관이라도 들를까 생각했더니 행선지는 오카와의 해안이었습니다. "여기 노천온천이 끝내줍니다. 목욕 수건도 빈틈없이 준비해 왔습니다."

어안이 벙벙해진 저를 앞에 두고 I 씨는 옷을 훌훌 벗고 혼자 해안의 바위 사이에서 뜨거운 물이 솟아나는 노천온천인 듯한 곳으로 들어갔습니다. 첫 부지 방문이 옷을 벗어던지고 마주하는 관계가 되어버린 아주 드문 경우입니다. 의뢰인과 건축가는, 건축이라는 오랫동안 서 있을 것을 공동으로 만드는 하나의 운명 공동체이고 공동 책임자입니다. 그래서 저는 서로의 신뢰 관계가 가장 중요하다고 생각합니다. 함께 쓰러질 각오를 한 깊은 신뢰 관계를 형성하기 위해서는 '아주 사적인 교제'가 필요합니다. 의뢰인과 건축가 사이에서 비즈니스 이상의 인간적 신뢰 관계를 구축하지

않으면 서로가 만족할 수 있는 좋은 건축물을 만들 수 없습니다. 함께 해안의 노천온천에 들어가는, 말 그대로의 '알몸' 만남을 저는 I 씨로부터 배웠던 것입니다.

바다와 파란 하늘을 보며 뜨거운 물에 몸을 담근 채 이런저런 이야기를 나눴습니다. I 씨는 자신에게 목욕탕의 중요성을 이야기하기 시작했습니다. 오카와의 그 토지를 고른 것도 온천의 권리가 딸려 있기 때문이었다고 합니다. 그러나 무엇보다 "탈의실 같은 집에서 살고 싶습니다. 탈의실에서 술을 마실 수 있는 집을 갖고 싶습니다."라는 한마디에 저는 깜짝 놀랐습니다. 목욕탕을 근사하게 지어달라고 요청하는 의뢰인은 적지 않습니다만, '탈의실 같은 집'이라는 것은 박력 있는 캐치프레이즈라고 생각했습니다.

제가 그 말이 마음에 들었던 것은 이 한마디가 강렬한 '건축가 비판'이라고 느꼈기 때문입니다. 건축가는 자신이 짓는 건축물이 예술 작품이고 예술이라고 생각하고 싶어 하는 버릇이 있습니다. 직업 뒤에 '가家'가 붙는 예술가, 소설가, 음악가 중에는 자신을 대단하다고 착각하는, 세상 물정을 모르는 얼뜨기가 많다고들 합니다. '가'에는 반드시 주의해야 합니다. 건축 설계자는 의뢰인이 하는 말을 고분고분 듣고 그것을 구체적인 것으로 만드는 엔지니어라는 이미지가 있습니다. 하지만 스스로 건축가architect라 칭하는 사람은(물론 유감스럽게 저도 포함해서입니다만) 자신이 예술가이

고 예술 작품을 만들고 있다고 생각하고 싶어 하는 경
향이 있습니다.

커다란 설계사무소에 근무하는 사람이나 건설 회
사의 설계부에 근무하는 사람은, 하고 있는 일의 내용
은 그다지 다르지 않은데도 자신을 건축가로 부르지
않습니다. 그러나 자신이 설계사무소를 운영하는 사
람, 즉 스스로 영업하는 사람은 자신을 건축가라고 부
르고 싶어 합니다. 그러는 편이 대단한 것으로 들리고,
공사를 하는 건설 회사나 시공사가 자신이 하는 말을
잘 들어준다고 생각하기 때문인지도 모릅니다. 그리고
설계하고 있는 건축의 규모가 작고 수입도 낮기 때문
에 잘난 듯이 건축가라고 자칭하지 않으면 도저히 헤
쳐나갈 수 없을 만큼 힘든 나날이기 때문이라는 설도
있습니다.

건축가를 자칭하는 사람은 규모의 크고 작음에 상
관하지 않고 그 건축을 '예술'이라고 생각하는 버릇이
있기 때문에 작은 주택이어도 '예술'로 만들려고 합니
다. 규모가 작을수록 더욱 예술로 만들고 싶어 합니다.
작은 주택의 설계는 손이 많이 가고 설계료도 싸기 때
문에 예술이라고 생각하지 않으면 정신적으로 해나갈
수 없고 몸이 견디지 못한다는 개인적이고 심리적인
사정이 있을지도 모릅니다.

작은 주택을 예술 작품으로 만들기 위해서는 주택
디자인에 그 건축가 특유의 미의식, 가치관, 철학을 다

소 색다른 모양으로 투영하지 않으면 안 됩니다. 그렇게 함으로써 작은 주택 안에 '궁극의 미' '성스러운 공간'을 실현하려는 것입니다.

그러나 예술을 추구하면 그 주택을 실제로 사용할 의뢰인은 정말 견딜 수가 없습니다. 그는 아담하나 기분 좋고 편하게 쉴 수 있는 공간을 원했을 뿐이지 '궁극의 미'나 '성스러운 공간'을 원한 것은 아니었기 때문입니다. 그 결과 종종 건축가와 의뢰인 사이에 대립이 일어나고, 경우에 따라서는 건축가를 법원에 고소하는 일도 있습니다. 특히 젊은 건축가에게 작은 주택을 부탁했을 때 건축가의 패기와 의욕이 대단한 나머지 종종 큰 말썽이 일어나곤 합니다.

건축은 예술인가

대건축가 르코르뷔지에의 대표작으로 불리며 20세기 주택의 최고 걸작으로까지 불리는 사부아 저택(사진 12)은 코르뷔지에가 마흔 살이 넘어서 만든 작품입니다. 그다지 젊을 때의 작품은 아닙니다만, 그래도 의뢰인과 큰 분쟁이 일어났습니다. 코르뷔지에는 친구였던 위대한 물리학자 알베르트 아인슈타인Albert Einstein[1]을 사부아 저택으로 초대하여 좋은 평가도 받고 어떻게든 의뢰인을 달래려고도 했습니다. 그러나 유감스럽

게도 아인슈타인의 평가도 효과가 없어 코르뷔지에는 의뢰인에게 고소를 당했습니다.

저는 실제로 사부아 저택을 방문해 보고 확실히 무리가 있는 설계라고 느꼈습니다. 주변은 수목이 들어서 있는 녹음이 아름다운 환경이지만 어쩐 일인지 코르뷔지에는 필로티piloti[2]라 불리는 가는 기둥으로 지면에서 건물을 들어올려 녹음이 가장 많이 느껴지는 1층에는 자동차가 돌아나가는 곳을 크게 만들고 현관만 배치했을 뿐입니다. 당시 코르뷔지에는 필로티와 공중정원이라는 사고에 사로잡혀 있어 건물을 필로티로 대지에서 들어 올려야 한다고 주장하고, 정원 또한 공중으로 들어 올려야 한다고 생각했습니다. 때와 장소에 따라 필로티와 공중정원이 도움이 되기도 하지만, 사부아 저택의 부지에서는 필로티도 공중정원도 부자연스럽고 억지로 만들었다는 인상이었습니다.

2층의 거실 앞에는 콘크리트 블록을 전면에 깐 공중정원이 있습니다. 주변에 그토록 아름다운 녹음이 있는데 왜 이렇게 좀스러운 인공적인 공중정원(사진 31)에 갇히지 않으면 안 되었는지 이상했습니다. 코르뷔지에는 당시 슬로프slope를 만드는 것에도 흥미가 있었습니다. 그래서 집 한가운데의 높은 천장까지 휑하니 뚫려 있는 공간에는 거대한 슬로프가 자리 잡고 있습니다. 거기에 면적과 예산을 빼앗긴 느낌이어서 거실이나 식당은 좁고 천장도 낮아서 느긋함이 전혀 없

사진 31 사부아 저택의 공중정원

사진 32 판스워스 저택Farnsworth House (미국, 1951)

었습니다. 이 집을 직접 보고, 코르뷔지에를 고소하고 싶어 한 의뢰인의 심정이 충분히 이해되었고 동정을 표하고 싶어졌습니다.

코르뷔지에와 쌍벽을 이루는 20세기의 건축 거장 미스 반데어로에의 대표작 중의 하나인 판스워스 저택(사진 32)의 의뢰인도 미스를 고소했습니다. 이 집은 실제로 꿈처럼 아름답고 쾌적한 공간으로, 왜 고소를 당했는지 잘 이해가 되지 않았습니다. 개인 주택의 경우에는 건축주에게도 과도한 의욕이 따르는 법이어서 건축가의 의욕과 부딪쳐 비극적인 결말을 맞이하는 일도 많습니다.

제가 I 씨와 '이즈의 후로고야' 부지를 방문한 것은 서른두 살 때로, I 씨는 젊은 건축가의 패기를 느꼈을지도 모릅니다. 그래서 "탈의실 같은 집에서 살고 싶다."고 말했다고 하면 I 씨의 직감은 굉장하다고밖에 말할 수 없습니다. 탈의실을 '궁극의 미'나 '성스러운 공간'으로 만들어내는 것은 굉장히 힘듭니다. 탈의실은 '궁극의 미'와도 '성스러운 공간'과도 가장 대극적인 것처럼 느껴집니다.

그러나 저는 그런 I 씨의 말을 듣고도 무척 기뻤습니다. 그것은 제가 앞서 말한 것처럼 조금 늦게 출발한 것과도 관계가 있습니다. 조금 먼저 독립한 친구들은, 젊은 건축가라면 당연하지만 '궁극의 미'나 '성스러운 공간'을 실현하기 위해 기운이 넘쳐 있었습니다. 당

시 젊은 건축가의 이상적인 목표는 건축가 안도 다다오 씨와 시노하라 가즈오篠原一男[3] 씨였습니다. 안도 다다오 씨는 '도시 게릴라'라는 캐치프레이즈를 내걸고 젊은이를 중심으로 많은 사람을 매료시켰고, 시노하라 가즈오 씨는 당시 건축계의 엄청난 베스트셀러였던 『주택론住宅論』에서 "주택은 예술이다."라고 단언하고, 나아가 "설계는 그 의뢰인으로부터도 자유롭다."고 선언하여 젊은 건축가를 황홀하게 했습니다.

삐딱한 저는 이 두 사람의 신을 웃어넘기고, 되도록 논리적으로 비판해 보고 싶었습니다. 논리적이라는 것은 그렇게 간단하지 않아 『약한 건축』이라는 진지한 책을 쓰기까지는 30년쯤 걸렸습니다만, 논리가 없어도 일단 상대를 웃어넘기기로 하여 뉴욕에서 『10택론』이라는 책을 쓰기 시작했습니다. '10택론'이라는 제목 자체가 시노하라 가즈오 씨의 『주택론』의 패러디라는 것은 분명하지만, 다행히 시노하라 가즈오 씨로부터도 안도 다다오 씨로부터도 항의를 받지 않았습니다. 개그를 좋아하는 애송이는 대단한 신으로부터 상대로 인정받지 못했던 것입니다.

탈의실을 현대의 다실로

그런 식으로 예술 작품으로서의 주택에 적의를 품고 있던 삐딱한 저는 '탈의실 같은 집'이라는 요구에 내 뜻대로 되었다는 듯이 빙그레 웃으며 고개를 끄덕였던 것입니다.

실제로는 목욕탕과 '탈의실 같은' 거실 사이에는 습기를 차단하기 위해 문을 달 수밖에 없었습니다만, 전체적으로 탈의실의 어수선하고 느슨하며 편안한 분위기가 느껴지는 집이 완성되었습니다(사진 4). 외벽에는 가장 싼 외벽 재료 가운데 하나인 함석판을 사용했습니다. 그것도 두 가지 색의 함석을 너덜너덜 붙여 '낡은 느낌'이 나도록 했습니다.

I 씨와는 온천 이야기로 활기를 띤 채 만들었기 때문에 믿을 수 없을지도 모릅니다만, 실제로는 센노 리큐의 '다이안의 현대판'을 만들겠다는 엉뚱한 마음도 있었습니다. 물론 I 씨에게 그런 말은 전혀 하지 않았습니다. 그런 생각을 한 계기가 된 것은 앞에서 말한 뉴욕의 다다미 두 장이었습니다.

미국에 있던 무렵, 캘리포니아에서 가져온 다다미 위에서는 미국 친구와 다실의 현대성이라는 화제로 이야기가 활기를 띠었습니다. '와비ゎび'[4] '사비さび'[5]의 미학을 창조한 다도의 신 센노 리큐는 가까이에 있는 '낡은 것'이나 들에 피어 있는 잡초 같은 꽃을 특별한

것으로 보여주는 천재였습니다. 센노 리큐 디자인의 기본, 즉 '와비 사비'란 원래 그런 방법이었습니다. 다이안의 검은 흙벽에는 짚이나 실의 잔부스러기가 많이 섞여 있어 보통의 흙벽과는 전혀 다른 거친 표정이 드러나 있는데 그것이 좋은 예입니다. 그런데 센노 리큐가 너무 훌륭했기 때문에 그 뒤 사람들은 그의 정신을 계승하는 것이 아니라 그가 디자인한 결과만 모방할 뿐이어서 일본의 다실, 다도를 위해 지은 건축은 시시해져 버렸다는 이야기를 뉴욕의 건축가 친구와 나눴습니다. 이렇게 생각하면 I 씨를 위해 디자인한 함석판의 탈의실이야말로 현대의 다실, 현대의 '와비 사비'라고 불러도 된다는 생각을 하게 되었습니다.

내벽이나 바닥에 사용한 것은 나무 찌꺼기를 굳혀서 만든 파티클 보드particle board라는 소재입니다. 이것도 모든 보드 중에서 가장 싼 궁극의 저비용 소재입니다. 그런 거친 질감과 색을 '다이안' 흙벽의 현대판이라고 멋대로 믿기로 했습니다. 그러나 싼 재료는 그 나름의 결점이 있는데, 공사 중에 비가 들이쳤을 때 물에 약한 파티클 보드를 모두 다 못 쓰게 되어버려 이즈 이나토리의 목수이자 술고래인 나카자와 씨로부터 심한 불평을 들었습니다.

다이안을 조사하는 중에 더욱 장난을 치고 싶어져 홈통을 대나무로 만들기로 했습니다. 함석 외벽에 대나무 통이라는 기묘한 조합도 멋있다고 생각했습니다.

대나무는 근처의 대밭에서 베어왔기 때문에 공짜였습니다. 가로 홈통과 세로 홈통의 조인트 부분의 트랩은 목수인 나카자와 씨가 노송나무로 직접 만든 것입니다. 그러나 당연하게도 대나무 통은 금세 썩어버려 I 씨로부터 야단을 맞았습니다. 그런 다양한 도전과 실패 끝에 저의 첫 건축물인 이즈의 후로고야가 완성되었습니다. 무척 작은 주택으로 예산도 1,000만 엔 이하였습니다. 하지만 그 규모에서는 상상할 수 없을 만큼 풍부한 경험을 하고 또 여러 가지를 배울 수 있었습니다. 의뢰인이나 목수는 학교 선생님 이상으로 중요한 것을 가르쳐줍니다.

예산 제로의 건축,
돌 미술관

'일이 없다'는 것의 중요성

이즈의 후로고야를 지은 후 1980년대 말의 거품경기 덕분에 도쿄에서 몇 가지 프로젝트를 의뢰받았습니다. 그러나 1990년대에 들어 곧바로 거품경제가 갑자기 꺼지고 불경기가 닥쳐 도쿄의 일이 모두 취소되었습니다. 그로부터 10년 동안 도쿄에서는 한 채의 건축물도 지을 수 없었습니다. 그 이야기를 하면 "힘들었겠네요, 고생했겠군요."라고 동정을 표하지만, 지금 돌아보면 그 10년이 없었다면 그 뒤의 저는 없었을 거라고 생각될 정도로 저에게는 중요한 시간이었습니다.

여러 가지 것을 배우고 새로운 방법을 발견할 수 있었습니다. 젊은 사람들이 소중히 간직할 만한 메시지를 달라고 할 때는 "건축가에게는 일이 없는 것이 가장 중요합니다. 일이 있으면 자신도 모르게 그만 일에 쫓기게 됩니다. 일이 없으면 여러 가지로 생각할 수가 있어 자신의 방법, 자신의 건축을 발견할 수 있을지도 모릅니다."라고 말해주고 있습니다.

마침 거품경제가 붕괴했을 때 시코쿠의 깊은 산속에 있는 마을에 가보지 않겠느냐는 권유를 받았습니다. 뉴욕에 있던 시절, 일본에서 여러 건축가가 찾아와 도쿄에 있을 때보다 친구가 늘었는데, 고치高知에서 찾아온 오다니 마사히로小谷匡宏 씨도 그중 한 사람이었습니다. 오다니 마사히로 씨로부터 고치현과 에히메현

의 경계에 있는 유스하라라는 동네에서 낡은 목조 극장(사진 33)이 무너지려 하고 있으니 그 보존 프로젝트를 도와달라는 연락을 받았습니다. 거품경제가 붕괴한 직후로, 시간이 얼마든지 있었기 때문에 곧장 달려갔습니다. 어렸을 때부터 시골에 흥미가 있었던 탓도 있어 시코쿠의 티벳 같은 곳이라는 한마디가 마음에 확 와닿았습니다.

제 아버지는 도쿄의 대기업에 근무하던 샐러리맨이었기 때문에 늘 자신의 정년 이야기, 자신이 언제까지 일할 수 있을지 모른다는 이야기를 했습니다. 그러니까 너는 그날을 대비하여 근검절약하고 철저히 공부하라는 이야기밖에 하지 않았기 때문에 집에서의 대화는 따분해서 방학 때마다 요코하마의 집을 탈출하여 니시이즈나 신슈에 사는 친척 집에 묵으러 갔습니다. 시골의 숙부, 숙모는 "시골은 힘들다, 도시는 좋겠지." 하며 불평만 늘어놓았습니다. 하지만 그 대지와 밀착한 생활 모습, 고생스런 농사 이야기는 아버지의 불평과는 달리 현실성이 있어 그들이 빛나 보였습니다. 그 그리운 원체험이 있었기 때문에 대학 시절에는 사하라 사막으로 뛰쳐나간 것입니다만, 한동안 시골에서 멀어져 있었기 때문에 유스하라라는 동네가 고치에서도 눈이 내릴 만큼 시골이라는 이야기를 듣고 가만히 있을 수가 없었습니다.

유스하라 사람과는 묘하게 마음이 맞아 결국 여섯

사진 33 목조 극장 유스하라자ゆすはら座 (일본, 2010)

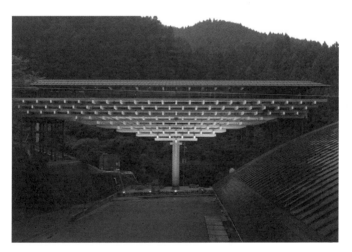

사진 34 목교 뮤지엄 구름 위의 갤러리雲の上のギャラリー (일본, 2010)

개의 건물을 설계하게 되었습니다(사진 34). 한 건축가가 한 동네와 30년 동안 교제하며 여섯 개의 건물을 설계한 예는 아마 세계에서도 그다지 없을 것입니다. 그사이 네 명의 지자체장과 일을 했습니다.

왜 그렇게 오랫동안 교제를 해왔는가 하면 제가 신뢰를 쌓는 걸 중요시했기 때문입니다. 5장에서 말한 것처럼, 젊은 건축가는 아무래도 예술 작품을 만들려고 안달하는 경향이 있습니다. 한번 굉장한 '예술'을 만들어 이름을 알리려는 마음이 드는 것은, 어떤 의미에서 젊은이에게는 자연스러운 현상입니다. 그러나 거기서 무리해 반복적으로 공사비가 예산을 초과하거나 사용자를 염두에 두지 않은, 쓰기 힘들고 유지에 돈이 드는 것을 만들면 신뢰를 잃고 맙니다. 신뢰를 잃으면 그 장소에서 다시 의뢰를 받는 일은 일단 없습니다.

그러나 반대로 좋은 건축물을 지어 의뢰인이 기뻐하면 상호 신뢰 관계가 생겨나고 좋은 평판이 퍼져 그 근처에서 다시 일을 의뢰받는 일도 있습니다. 게다가 한번 신뢰 관계만 형성하면 어느 정도의 도전적인 디자인도 "재미있을 것 같으니까 해볼까!" 하게 됩니다. 띠를 벽으로 한 유스하라ゆすはら(2010)의 독특한 디자인은 이미 신뢰 관계가 있었기에 실현할 수 있었습니다(사진 35). 띠 지붕은 전 세계에 있지만 '띠 벽'은 그다지 본 적이 없을 것입니다. 저는 현지 기술자와 함께 이 새로운 디테일에 도전했습니다.

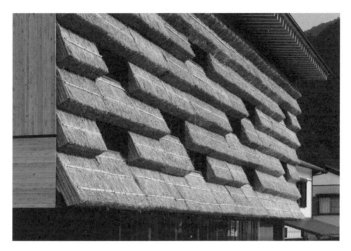

사진 35 벽 전면에 띠를 이용한 동네 역 유스하라

사진 36 도쿄의 M2 (일본, 1991)

반대로 신뢰 관계를 형성하지 못한 상대와는 서로 경계한 나머지 걱정이 걱정을 낳아 특별히 문제될 것도 없는 소극적인 제안에도 "위험하지 않을까, 사용하기 어려운 게 되지 않을까." 하고 의심하여 채택하지 않습니다.

건축가는 장거리 주자

그런 의미에서 건축가는 장거리 주자라고 생각합니다. 오랫동안 같은 페이스로 계속 달리는 중에 조금씩 신뢰를 형성할 수 있고, 그렇게 형성한 신뢰 위에서 지금까지 한 것보다 조금 더 큰 건축물을 지을 기회가 찾아오거나 조금 더 도전적인 디자인이나 디테일을 실현할 기회가 찾아옵니다. 저도 그랬습니다만, 젊을 때는 누구나 빨리 유명해지고 싶어서 남들을 깜짝 놀라게 할 만한 건축물을 지어보고 싶은 마음이 듭니다. 이를테면 단거리 달리기의 출발선에 선 듯한 느낌으로, 주위를 전혀 보지 않고 맹렬히 달려드는 것입니다. 그러면 곧 숨이 찹니다. 곧바로 장거리 주자가 될 수는 없습니다. 하지만 장거리 달리기의 리듬과 요령을 익히기만 하면 오랫동안 달리는 것은 그다지 어려운 일이 아닙니다. 점차 장거리 달리기에 익숙해집니다.

제가 유스하라로 가기 직전, 즉 거품경제가 붕괴하기 직전에 디자인한 M2(사진 36)라는 건축물은 저의

단거리 달리기의 산물입니다. 계기는 뉴욕에 있던 시절의 뒤틀린, 제가 쓴 『10택론』입니다. 당시 젊은 건축학도의 '신'이었던 시노하라 가즈오 씨, 안도 다다오 씨를 웃어 넘기고 싶어서 쓴, 제목부터가 장난스러운 분풀이 같은 책이었습니다. 그러나 의외로 건축계 밖에서는 화제가 되어 여러 군데 반향이 있었습니다. 건축가가 쓴 것은 어렵고 영리한 척할 뿐이며 내용이 전혀 없다는 세상 사람들의 상식을 뒤집었는지도 모릅니다. 매스컴이나 광고계에서 일하는 '경쾌한' 사람들이 특히 재미있게 생각해 주었습니다.

어느 날 가볍고 세련된 느낌이 드는 대형 광고회사 직원들이 그 무렵 오토와에 있던 저의 사무소로 찾아와 『10택론』이 재미있었다며 함께 일하고 싶다는 것이었습니다. 건축 작품이 재미있으니까 함께 일하고 싶다면 이해하겠지만, 책이 재미있으니까 프로젝트를 하고 싶다는 사람들은 정말 대담하구나, 하고 감탄했습니다. 물론 저로서는 기쁘지 않을 리가 없습니다.

어느 자동차 제조사가 새로운 브랜드를 내놓을 예정이니 그 사무실, 아틀리에, 쇼룸을 함께 제안하겠다는 이야기였습니다. 부지는 도쿄 세타가야의 기누타였습니다. 순환 8호선 연변의 레스토랑이나 쇼룸, 맨션이 늘어서서 어수선한, 어떤 의미에서 도쿄다운 교외 지역이었습니다.

그 뒤 몇 번인가 집단으로 서로 아이디어를 내는 브

레인스토밍brainstorming을 하며 아이디어를 모아갔습니다. 의뢰인인 자동차 제조사는 유럽의 약간 클래식한 분위기가 나는 건물을 요구하는 듯하다는 정보가 들어왔습니다. 단순한 유리 사무실 빌딩이 아니라 유럽풍이 좋겠지만, 너무 지나쳐서 유럽 건축의 카피, 즉 포스트 모더니즘풍이 되면 좋지 않다고 다 같이 이야기했습니다. 새로운 브랜드를 내놓는 것이니 종래의 자동차 제조사 빌딩이라는 이미지도 타파하는 생기발랄한 이미지를 드러내고 싶은 마음도 당연히 있었습니다.

방향이 성해지지 않은 채 모두가 고민하고 있을 때 제가 그린 거대한 그리스 양식의 기둥 위에 러시아 아방가르드풍의 안테나를 얹은 그림이 모두의 눈에 들었습니다.

러시아 아방가르드는 20세기 전반 러시아혁명 전후 러시아에서 일어난 혁신적인 예술운동의 총칭입니다. 회화, 문학, 음악, 영화로 광범위하게 활동했지만, 건축에서는 특히 활발하여 거의 같은 시기 유럽의 모더니즘 건축이 쩔쩔매는 듯한 과격한 조형(사진 37)으로 세계를 깜짝 놀라게 했습니다. 제 생각에 모더니즘의 고지식한 유리 박스는 끝났고, 유럽 숭배의 포스트 모더니즘 건축물을 일본에 세울 이유도 없었으며, 기성 가치관을 깨부술 수밖에 없다는 기분을 순순히 형상화하니 그런 스케치가 나왔던 것입니다.

"좋아, 이걸로 가자."라고 이야기되어 의뢰인의 자

사진 37 조각가이자 화가 블라디미르 타틀린Vladimir Evgrafovich Tatlin의
제3인터내셔널 기념탑Monument to the Third International (러시아, 1919)

동차 제조사에 프레젠테이션을 했더니 우리 안이 채택되었습니다. 프레젠테이션 마지막에 의뢰인인 사장이 직접적으로 "이 디자인은 얼마나 오래 가는 겁니까?"라고 물었습니다. "정말 새로운 디자인은 반드시 오래 가는 법입니다."라고 가슴을 펴고 대답했던 일을 지금도 잘 기억하고 있습니다.

그러나 완성하고 보니 M2는 세상을 깜짝 놀라게 하기는커녕 그 모양이 '거품경제의 상징'이라는 비판을 받고 격렬한 야유를 들었습니다. 준공 직후에 거품경제가 붕괴하여 불경기가 된 이유도 있습니다만, M2에 대한 세상 사람들이나 같은 건축가 동료로부터 들은 비판도 원인이 되어 도쿄에서는 일이 전혀 들어오지 않았고, 말조차 걸어오지 않게 되었습니다.

이 M2가 준공된 직후에 거품경제가 붕괴한 것은 어떤 의미에서 다행이었습니다. M2 같은 단거리 달리기를 계속했다면 시대의 속도에 부서지고 말았을 것입니다. 거품경제가 붕괴한 덕분에 저는 장거리 달리기를 시작했습니다. 더 정확히 말하자면 천천히 달릴 수밖에 없었던 것입니다. 천천히 달리고 있는 중에 장거리 주자 특유의 호흡법을 배우기도 하고, 컨디션을 관리하는 방법을 스스로 배우게 되었습니다.

장거리 달리기는 결코 편하지 않습니다. 장거리 달리기는 기본적으로 무척 고독한 것입니다. 단거리 달리기를 할 때는 바로 옆을 달리고 있는 사람이 있고 결

승점도 보여서 고독을 느끼기도 전에 승부가 나버립니다. 하지만 오랫동안 달리고 있으면 가까이서 달리고 있는 사람이 보이지 않게 되기도 하고, 코치라고 생각했던 사람이 갑자기 사라져버리는 일이 거듭되어 결국 혼자 달리고 있구나, 하는 것을 뼈저리게 느낍니다. 장거리 달리기에는 고독을 견딜 만한 정신력이 필요한 것입니다.

예산 제로의 건축 의뢰

유스하라에서 시작된 장거리 달리기를 통해 전국에 다양한 건축물을 지었습니다. 1990년대 10년 동안 도쿄에서는 전혀 일이 없었기 때문에 멀리까지 달리지 않을 수 없었습니다. 그리고 멀리 가게 되어 지금까지 만나본 친구와는 다른 성향의 다양한 사람을 만나는 것이 무척 즐거웠습니다. 일본은 좁은 것 같지만 넓고, 장소마다 문화도 음식도 전혀 다르기 때문에 싫증날 일이 없습니다. 낮에 협의나 현장 감리나 확인이 끝난 뒤 밤에 모여 앉아 현지 음식을 먹고 현지 술을 마시는 것도 즐거웠습니다.

그 술자리에서는 여러 가지 속마음을 들을 수 있습니다. 제 디자인을 정말 기쁘게 생각하는지, 저와 제 스태프가 폐를 끼쳤다거나 현지 사람들의 마음을 알아

채지 못하지는 않았는지, 밤의 술자리에서 들은 이야기를 일에 피드백하는 것은 무척 중요합니다. 현지 사람은 부끄러움이 많아서 술을 마시지 않으면 속마음을 들을 수 없습니다. 그러므로 장거리 주자에게 밤의 술자리는 무척 중요한 시간입니다. 낮과 밤의 그 리듬이 무척 마음에 들었습니다.

도치기현의 아시노芦野도 저에게는 잊을 수 없는 장소 가운데 하나입니다. 정확히는 나스마치의 아시노입니다. 나스마치는 황실의 별장으로 유명하고 세련된 리조트라는 이미지도 있어서 친숙함이 있었지만, 아시노라는 이름은 들어본 적이 없었습니다. 아시노에서 석재상을 하고 있는 시라이白井 씨로부터 돌 미술관을 짓고 싶다는 연락이 왔고, 시골로 가고 싶다는 마음에 곧바로 도호쿠 신칸센을 탔습니다.

같은 나스마치라도 아시노는 리조트 이미지와는 아주 다르게 몰락하여 쓸쓸한 역참 마을이었습니다. 마쓰오 바쇼松尾芭蕉[1]의 『오쿠노 호소미치奥の細道』의 무대로도 유명한 옛 오슈 가도에 아시노라는 역참이 있었다고 합니다. 그런데 당시 역참 마을의 모습을 전해주는 듯한 몇 채의 목조 건축물이 남아 있고 맛있는 장어집도 있었습니다. 경박한 리조트보다는 꽤 호감을 가질 수 있어 한눈에 좋아졌습니다.

우선 시라이 씨의 자택 겸 공장을 구경했습니다. 부지 내의 뜰에 구멍을 파고 돌을 파내어 그것을 헛간에

서 가공하고 있다는 농작업적인 느낌이 들어 그것도 좋았습니다. 그 뜰에서 나오는 아시노라는 돌의 촉감은 시멘트로 착각할 정도로 소박했는데, 그마저도 마음에 들었습니다. 전문적으로 말하면 안산암安山岩이라고 하는데, 마찬가지로 도치기현에서 채굴되는 오야이시大谷石와 약간 비슷합니다. 하지만 프랭크 로이드 라이트가 구 제국호텔에 기꺼이 사용한 오야이시보다는 좀 더 수수하고 산뜻한 돌입니다.

다음으로 시라이 씨가 최근에 입수했다는 가도 연변의 다이쇼 시대에 지은 쌀 창고(사진 38)를 보러 갔습니다. 마찬가지로 현지의 아시노석으로 지어졌고 안에는 통나무가 세워져 있었습니다. 이 통나무로 쌀가마니와 돌벽 사이에 통풍용 공간을 만든다고 하는데 그 돌과 나무의 실용적인 조합도 꽤 멋졌습니다.

시라이 씨는 "이 쌀 창고를 고쳐서 돌 아트나 공예를 전시하는 뮤지엄으로 만들고 싶습니다."라고 부끄럽다는 듯이 말했습니다. 쌀 창고 앞의 뜰에는 새로운 건축물을 증축해도 좋기 때문에 이것은 새로운 것과 낡은 것을 뒤섞은 재미있는 프로젝트가 될 것 같은 기대가 부풀어 오르는 것을 느꼈습니다.

"그러면 예산은 어느 정도 쓸 수 있습니까?" 하고 제가 물었습니다. 시라이 씨의 대답은 지금도 잊을 수가 없습니다. "예산은 없습니다." 예산이 없다는 것은 두 가지 의미가 있습니다. 하나는, 예산이 얼마나 들건

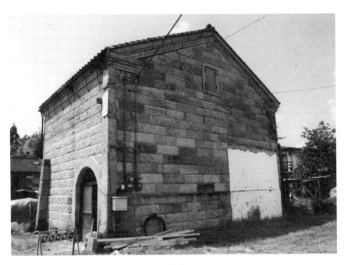

사진 38 아시노석을 쌓은 개보수 전의 쌀 창고

상관없다, 무한히 있다는 의미입니다. 또 하나는, 예산이 제로라는 의미입니다. 시라이 씨의 대답은 후자의 의미였습니다.

예산이 별로 없어서 싼 건물로 해달라는 이야기는 자주 듣습니다. 오히려 프로젝트에서는 대개 그런 말을 듣습니다. 1980년대의 거품경제 때와 달리 국가나 지방의 재정도 해마다 각박해지기만 할 뿐이어서 건축비 예산은 내려가기만 합니다. 이러한 현상은 일본만의 이야기가 아니라 전 세계가 같습니다. 민간 프로젝트에서도 소유자가 얼마든지 비용을 들여도 괜찮다는 시대가 아니어서 일단 사치가 허락되는 프로젝트 같은 것은 없습니다.

아무리 그래도 예산이 제로라는 이야기는 들어본 적이 없었기 때문에 "무슨 뜻입니까?" 하고 시라이 씨에게 되물었습니다. "저희 집에 돌은 얼마든지 있고 돌을 쌓는 기술자도 있으니까 그들을 자유롭게 써도 좋습니다만, 재료를 사거나 다른 회사에 지불할 돈은 없습니다."라는 답변이었습니다. 이미 땅거미가 지기 시작하여 주위가 어두워짐과 동시에 제 마음도 무겁고 어두워졌습니다. "생각 좀 해보겠습니다."라고 모호한 대답을 하고는 돌아오는 신칸센에 올라탔습니다.

그 자리에서 대답을 하지 않은 것도 장거리 달리기의 비결입니다. 무슨 말을 들어도 그 자리에서는 꾹 참고 하룻밤 정도 생각하는 게 좋습니다. 아침이 되어보

면 신기하게도 좋은 아이디어가 떠오르는 일이 있기 때문입니다.

　돌 미술관 때도 그랬습니다. 이튿날 아침, 돌 기술자를 자유롭게 써도 좋다는 시라이 씨의 말이 머릿속에 되살아났습니다. 고용하고 있는 기술자를 공짜로 얼마든지 써도 좋다는 건 좀처럼 없는 이야기입니다. 거품경제 시기 도쿄의 공사 현장에서는 기술자와 건축가가 직접 이야기하는 일이 절대 금지되어 있었습니다. 귀찮은 디테일이나 재료 사용 방법을 건축가와 기술자가 직접 이야기하기 시작하면 현장은 대혼란에 빠진다는 것이 그 이유였습니다. 뭔가 재미있는 디테일에 도전하려고 하면 현장 소장이라는 매니저가 막아서서 이야기는 기술자에게까지 전해지지 않습니다. 현장 소장은 공사 스케줄과 예산에만 관심이 있고 '건축'에는 관심이 없는 것입니다. 그런 1980년대의 현장에 비하면 기술자에게 얼마든지 무리한 이야기를 해도 된다는 시라이 씨의 말은, 생각해 보면 꿈처럼 기쁜 이야기입니다.

　게다가 돌은 지금까지 정면으로 마주한 적이 없는 소재였습니다. 왜냐하면 일본에서 돌을 쓸 때는 30mm 전후로 잘린 얇은 돌을 스테인리스 볼트로 콘크리트에 고정하는 방식이 일반적이고, 그 이외의 방식을 쓰려고 해도 앞에서 말한 '현장 소장의 벽'에 부딪혀 일단 그 벽을 넘어설 수가 없습니다. 콘크리트에 얇

은 돌을 붙이는 것은 겉을 꾸미는 화장에 지나지 않아 부정직, 불성실하다고 내내 느끼고 있었기 때문에 돌 자체를 쓰는 걸 피해왔습니다.

그러나 시라이 씨가 키워온 기술자와 직접 진지하게 일할 수 있다면 돌의 새로운 사용 방법이 보일지도 모릅니다. 겉을 꾸미는 것이 아니라 본격적인 돌의 새로운 디테일을 예산 없이 실현할 수 있을지도 모르는 일입니다.

엔지니어와의 팀워크

저는 시라이 씨에게 곧 연락을 해서 받아들이겠다고 했습니다. 그러자 돌로 하고 싶었던 아이디어가 차례로 떠올랐습니다. 우선 본격적인 조적조組積造에 한번 도전해 보고 싶었습니다. 조적조라는 것은 돌이나 벽돌을 하나하나 쌓아올려 건물을 짓는 방식입니다. 이집트의 피라미드도, 고대 그리스의 파르테논 신전도 조적조로 만들어졌는데, 가장 원시적인 건축 방식의 하나입니다. 그러나 겉을 꾸미는 문화가 지배한 20세기에는 돌로 조적조를 시도하는 사람이 거의 없었습니다. 뜰을 파면 돌이 나오기 때문에 돌도 공짜라는 시라이 씨였기에 조적조에 도전할 수 있었던 것입니다. 그러나 보통의 아시노석을 쌓기만 한다면 중세 유럽

의 석조 건축을 복제한 것 같은 그저 유치한 건축이 될지도 모릅니다. 제가 생각한 것은 틈을 두고 돌을 쌓아가는, 아마 아무도 시도한 적이 없는 방법일 것입니다 (사진 5). 직감적으로 상당한 틈을 두어도 지진으로 쓰러지지 않는 돌벽이 만들어질 것 같은 기분이 들었습니다. 그러나 정말 괜찮을지 어떨지는 구조 설계 전문가에게 물어보지 않으면 안 됩니다.

여기서 건축 설계라는 작업이 어떤 멤버 구성으로 이루어지는지를 설명하지 않으면 안 됩니다. 건축가라 불리는 사람은, 오케스트라로 말하자면 지휘자 같은 것으로 전체를 끌고 가는 역할을 합니다. 그 건축가 밑에 의장 설계팀이 있는데 제 사무소의 스태프가 그 의장 설계를 담당합니다. 그 밖에 구조 설계와 환경 설계팀이 있어, 그 세 팀이 공동으로 하나의 건축을 설계하는 것이 기본적인 설계 시스템입니다.

구조 설계의 역할은 지진에도 태풍에도 쓰러지지 않는 강한 건축을 디자인하는 것입니다. 그렇게 하기 위해서는 벽의 두께를 몇 센티미터로 하면 된다거나 기둥의 두께를 어느 정도로 하면 되는가 하는 것을 컴퓨터로 계산해야 합니다. 하지만 그런 세세한 계산 이전에 건축 전체를 프레임으로 생각할지, 밥공기 같은 돔으로 생각할지, 그런 큰 구조적 비전에 대한 아이디어를 생각하는 것은 구조 설계자의 역할입니다. 제가 초등학교 시절에 보고 감격한, 단게 겐조 선생님이 설

계한 국립 요요기 경기장(사진 1)은 우선 처음에 단게 선생님과 구조 설계자인 쓰보이 요시카쓰坪井善勝[2] 선생님이 무릎을 맞대고 두 개의 지주에 큰 지붕을 매다는 획기적인 구조적 비전을 생각해 낸 것입니다. 쓰보이 선생님은 그런 창의적인 구조 설계자였습니다. 큰 비전이 정해지면 그 뒤에는 여러 사람이 분담하여 계산하거나 도면을 그립니다.

또 한 팀인 환경 설계팀은 인간에게 쾌적한 환경을 디자인하는데, 구체적으로는 방 온도를 어떻게 조절할지 생각하거나 사용할 물이나 뜨거운 물을 공급하는 시스템, 버리는 물이나 쓰레기를 처리하는 시스템, 전기나 컴퓨터 네트워크 시스템을 디자인하는 일을 합니다. 그들 또한 공학적인 능력을 필요로 하기 때문에 구조 설계, 환경 설계팀 사람들은 엔지니어라는 이름으로 묶이기도 합니다.

구조 설계자에게 계산 이전의 큰 비전이 요구되는 것처럼 환경 설계자에게도 비전이나 창의성이 요구됩니다. 예컨대 공기를 내뿜는 공조기를 사용하지 않고 바닥을 따뜻하게 하거나 차갑게 하여 쾌적한 환경을 창조하는 옵션도 있을 수 있고, 자연의 통풍만으로 쾌적한 환경을 실현하는 옵션도 있습니다. 그 건물이 들어서는 곳의 기후나 문화적 조건, 그 건물의 종류나 사용하는 사람들의 나이, 사용 방법, 이런 다양한 요소를 고려하여 어떤 환경 시스템이 적절한지 결정하기 위

해서도 경험과 창의성이 필요합니다. 그리고 환경 설계는 지구 환경과도 크게 관련되어 있습니다.

아울러 석유나 전기를 사용하여 환경을 제어하는 방식은 작은 방의 환경을 제어한다는 점에서 정답일지도 모릅니다. 하지만 지구 환경 전체라는 시선에서 보면 정답이 아닙니다. 그런 넓은 시야에서 지구 환경 전체를 바라본 뒤에 최적인 환경 디자인을 할 수 있는 엔지니어가 요구되는 것입니다.

돌 미술관의 경우는 구조 설계자 나카다 가쓰오中田捷夫[3] 선생님과 함께 디자인했습니다. 구조 설계자에도 여러 가지 타입이 있는데 나카다 선생님의 경우는 잘 동조해 주는 타입입니다. 이쪽에서 문제를 던지면 "재미있겠네요, 괜찮습니다, 할 수 있을 겁니다."라고 대답하는 것이 동조를 잘 해주는 타입입니다. 반대로 "그건 어려울 게 뻔하잖아요."라고 부정부터 하는 것이 동조를 잘 해주지 않는 타입입니다. 각각에 좋은 점과 나쁜 점이 있어 프로젝트와의 적합함과 부적합함이 있습니다. 잘 동조해 주는 나카다 선생님에게 돌을 빼내서 만드는 틈투성이의 조적조 이야기를 했더니 선생님은 "괜찮아요, 할 수 있어요, 할 수 있습니다."라고 대답했습니다. 그렇다면 어느 정도까지 빼낼 수 있느냐고 하니 "3분의 1 정도는 괜찮지 않을까요."라고 그 자리에서 대답했습니다.

조적조는 컴퓨터 계산으로는 쌓기 힘든 구조 시스

템으로, 건축기준법이 정하는 일본 조적조의 기준은, 지금까지 지진 때 그 기준으로 부서지지 않았으므로 다음에도 아마 괜찮을 거라는 경험주의적인 기준 같은 것이라고 했습니다. 그런 눈으로 보면 건축과 관련된 법률이나 규칙은 경험에 기초하는 기준이 무척 많고, 엄밀한 계산에서 도출된 것은 거의 없습니다. 그러므로 지진이 일어나 어딘가에서 피해가 발생할 때마다 건축 관련 법률은 바뀌어가는 것입니다. 수학처럼 하나의 객관적인 정답이 있는 세계와는 근본적으로 다른 모호한 세계입니다. 정답은 하나라는 교육을 받으며 자란 우등생은 당황할지도 모릅니다. 하지만 이 모호하고 불안정한 세계에 사는 사람들에게 일단 안심과 평안을 주는 도구가 건축이라는 커다란 그릇이라고 생각하면 그 모호함은 무섭지 않습니다.

창피를 당하는 것은 도전의 첫걸음

돌 미술관에서는 또 돌 루버louver[4](사진 39)라는 새로운 디테일에도 도전했습니다. 돌은 매력적인 소재이지만 돌을 사용하면 아무래도 공간이 어두워지고 묵직해지고 맙니다. 가볍고 투명한 돌벽을 만들 수는 없을까요? 모순되면 비웃음을 살 것 같지만, 모순이라 여겨지는 것을 양립하여 화해시키는 마술도 건축이라는

사진 39 돌로 만든 루버

모호한 것이라면 가능합니다. 틈투성이의 조적조도 그 모순을 해결하기 위한 하나의 아이디어입니다. 돌을 막대기처럼 잘라 루버로 하면 더욱 가볍고 투명한 돌벽이 될지도 모른다고 생각했습니다. "바보 같은 소리 하지 마."라는 소리를 듣는 걸 각오하고 이번에는 직접 시라이 씨 밑에 있는 돌 기술자에게 물어봤습니다.

창피당하는 걸 두려워하지 않고 질문하는 것이 도전의 첫걸음입니다. 그래서 저는 어떤 현장에서도 계속 물어봅니다. "그러한 것도 모릅니까?"라는 말을 들어도 전혀 기가 죽지 않습니다. 창피당하는 것을 피하려고 한다면 지금까지의 디테일과 디자인을 그저 되풀이하게 됩니다. 현장에서는 창피당하는 것이 가장 중요합니다.

기술자와 저는 돌의 새로운 디테일에 함께 도전했습니다. 1.5m 크기까지라면 돌을 막대기처럼 길쭉하게 만들어도 깨지지 않는다는 것을 실험을 통해 확인해 나갔습니다. 그렇게 해서 아무도 본 적 없는 가볍고 투명한 돌벽이 완성되었습니다. 모순이라 여겼던 풍부한 질감과 투명성이 양립할 수 있게 된 것입니다.

결국 예산 제로로 지은 이 돌 미술관石の美術館(2000)은 완성까지 5년이 걸렸습니다. 실험하고 시도하며 만들어간 탓도 있고, 두 기술자가 다른 일이 들어오면 그쪽을 우선하여 예산 제로 현장에서 사라진 탓도 있습니다. 이 정도 규모 건축에 공사 기간이 5년이나 걸린

것이 이상해 보일 수 있지만, 시간을 들인 만큼의 보람은 있었습니다. 완성된 건축이 이탈리아에서 '국제석재건축상'을 수상한 것입니다. 응모도 하지 않았는데 갑자기 통지가 왔습니다. 아무도 하지 않는 것을 해도 볼 사람은 봐주는구나, 하는 생각을 했습니다.

일본의 시골에서 세계의 시골로, 중국의 대나무 집

중국에서의 첫 도전

해외에서 건축을 하고 싶다는 꿈은 쭉 갖고 있었습니다. 거품경제가 붕괴한 후 '잃어버린 10년'이라 불린 1990년대, 저는 내내 일본 시골을 여행했습니다. 그런데 그 연장선상에서 해외 시골에도 가보고 싶다는 생각이 들었습니다. 학창 시절에 사하라 사막의 취락을 돌아본 이래 그 꿈은 커져만 갔습니다. 건축의 미래를 탐구하기 위해서도 해외의 시골에 가야 한다고 내내 생각하고 있었던 것입니다.

1999년 중국에서 걸려온 한 통의 전화를 계기로 꿈이 실현되었습니다. 당시 베이징대학의 교수였던 장융허張永和[1]로부터 만리장성 바로 옆에 있는 계곡에 새로운 마을을 만드는 프로젝트에 참가했으면 좋겠다는 연락이 왔습니다. 당시 제가 중국에 특별한 관심이 있었던 것은 아닙니다. 특히 중국의 '도회지都會地'에 점점 들어서기 시작한, 진기함을 자랑하며 주목받고 싶어 하는 초고층 건물에는 강한 위화감이 있었습니다. 유럽이나 미국의 유명 건축가의 작품도 많지만, 어느 것이나 자작自作의 복제품처럼 보여 실망하게 되는 것뿐이었습니다. 유명 건축가의 노후 연금 벌이로밖에 보이지 않았습니다. 번드르르하고 반짝반짝한 재료로 뒤덮인 중국의 거리 경관도 불안을 증폭시켰습니다. 친구인 장융허 선생의 권유도 그런 반짝반짝한 것을 요

구하는 것은 아닐까 해서 걱정이 되었습니다.

그 불안을 솔직히 전하자 장융허 선생은 "이건 그런 건축가의 이름만을 빌리는 프로젝트가 아닙니다. 아시아의 젊은 건축가만 불러 아시아발 새로운 가치관을 보여주는 프로젝트로 만들고 싶습니다. 지향志向이 낮은 일반적인 중국 프로젝트로 생각하면 곤란합니다." 라고 열정적으로 말해주었습니다. "그래서 이름도 그레이트 월(만리장성) 코뮌commune이라고 했습니다."

코뮌은 '공동' '공통' '서민' 등의 의미를 나타내는 프랑스어고, 영어로는 커먼common입니다. 새로운 가치관을 공유하는 작은 공동 사회를 의미하는 경우도 있고, 중국 농촌 혁명운동의 중심이 된 인민공사人民公社의 공사라는 말도 그 '작은 공동 사회'라는 뉘앙스가 있습니다. 자본주의 경제로 우르르 밀려가는 현대의 중국에서 일부러 혁명적인 뉘앙스가 있는 코뮌이라는 이름을 붙이는 센스도 재미있다고 생각했습니다. 의뢰인은 장신張欣이라는 30대 젊은 토지 개발업자로, 소수민족 출신이며 대단히 에너지 넘치는 여성이라고 했습니다. "그녀는 진심으로 중국을 바꿔보려고 합니다." 라는 장융허 선생 말을 믿고 "재미있을 것 같네요. 해봅시다."라고 대답하여 프로젝트가 시작되었습니다.

그러나 설계료 문제가 나오자 이야기는 중단되고 말았습니다. 설계료 100만 엔에 부탁하고자 한다는 것이었습니다. 교통비까지 다 포함한 가격이 100만 엔이

라는 이야기였습니다. 스태프를 데리고 중국에 한 번 가는 교통비로 다 없어지고 마는 그런 금액이었습니다. 도무지 해외 프로젝트 설계료라고 할 수 있는 금액이 아니었습니다.

"아무리 사정이 있더라도 어렵습니다."라고 말하자 "스케치를 보내주는 것만으로도 좋습니다. 세세한 도면은 전부 중국 측에서 맡을 테니까요."라는 대답이 돌아왔습니다. 실은 이 '스케치만'이라고 말하는 것을 저는 가장 경계했습니다. 일본에서도 중국에서도 해외 건축가에게 일을 부탁할 때 이 '스케치만'이라는 방식이 선호됩니다. 일본의 경우 간단한 스케치만 받고, 나머지는 일본 측이 그 건축가의 과거 작품을 참고하여 도면화하고, 공사를 시작하고 나서 재료 선택도 색깔 정하는 것도 모두 일본 측에서 해버리는 방식입니다. 자칫 건축가의 사무소에 도면을 의뢰하면 시간만 더 걸린다거나 일본에서는 보통 하지 않는 디테일이 나오거나 해서 말썽이 생기기 쉽습니다. 공사 중에 해외에서 건축가를 불러 현장에 오게 하면, 이 돌은 자신의 이미지와 다르다거나 이 디테일은 마음에 들지 않으니까 다시 하라는 식으로 진행되어 분쟁이 일어나고 스케줄도 대폭 늦어집니다. 일본 의뢰인은 그런 말썽을 피하기 위해 스케치 몇 장치고는 거금을 지불하고, 나머지는 건물이 완성되었을 때 파티에 불러 샴페인으로 기분 좋게 건배사를 하게 하여 웃으며 물러나

기를 바라는 무난한 방식을 무척 좋아합니다.

그러나 이 '스케치만'의 방식으로 지은 건축은 그 건축가의 진짜 작품이라기보다는 그 '건축가풍'의 맥 빠진 복제 상품 같은 것일 수밖에 없습니다.

건축 세계에는 "신은 세부에 깃든다."라는 격언이 있습니다. 모더니즘 건축의 거장인 미스 반데어로에가 이 말을 즐겨 사용한 것으로 유명합니다. 미스 반데어로에는 초고층 오피스 빌딩의 원형을 만든 건축가라고들 합니다. 유리를 끼운 초고층 건축은 20세기의 대발명인데 미스 반데어로에는 그 원형을 최초로 발표하여 세계에 큰 충격을 주었습니다. 그 뒤 전 세계에서 미스 반데어로에의 영향을 받은 유리 타워가 우후죽순처럼 등장해 세계의 도시 경관을 지배하게 되었던 것입니다. 미스 반데어로에의 오피스 타워(사진 22)는 멀리서 보면 흔히 있는 초고층 빌딩과 대체로 같은 모양을 하고 있습니다. 그러나 가까이 가서 보면 다른 유리 타워와 그 품격이 전혀 다릅니다. 그것은 "신은 세부에 깃든다."고 믿고 있던 미스 반데어로에가 세부에 철저하게 집착했기 때문입니다. 대표작인 시그램 빌딩의 유리 커튼월Curtain Wall[2]은 고가의 브론즈로, 그 단면 형상(사진 40)은 날카로운 그림자가 생기도록 계산된 독특한 I형의 단면을 하고 있습니다.

뉴욕의 파크 에비뉴에는 시그램 빌딩만이 아니라 많은 오피스 타워가 늘어서 있습니다. 그런데 시그램

사진 40 시그램 빌딩 커튼월의 디테일

빌딩만이 특별하게 보이고 마치 신이 그곳에 강림한 것처럼 보이는 것은 철저하게 계산된 그 세부 때문입니다. 미스 반데어로에가 스케치를 몇 장 건네기만 하고 나머지를 다른 사람에게 맡겨서는 절대 그런 건축물을 지을 수 없고, 신이 강림하는 일 또한 없습니다.

저는 이런 좋은 예도 나쁜 예도 많이 봐왔기 때문에 '스케치만'의 일은 거절합니다. 스케치만이니 가격을 깎아달라고 해도 그 이야기에는 일절 응하지 않습니다.

만리장성 프로젝트에서도 "떠맡는다면 전부 세세하게 보겠습니다."라고 대답했습니다. 그것은 돈 문제가 아니라 작품에 혼을 담을 수 있을지 없을지의 문제입니다. 그러나 설계료 교섭은 제대로 되지 않았습니다. 장신이 창업한 회사도 이제 막 시작한 작은 토지 개발회사여서 100만 엔 이상은 낼 수 없다는 것이었습니다.

이건 재미있는 작품이 될 것 같다는 직감이 들었을 때 우리는 설계료와는 무관하게 일을 떠맡습니다. 단기적으로 사무소 경영의 발목을 잡을 수는 있겠지만 장기적으로 봤을 때 장거리 주자인 자신에게 뭔가 플러스를 가져다줄 거라는 예감이 들 때는 떠맡습니다. 직원이 자주 "또입니까?" 하며 질린다는 반응을 보이지만, 이 프로젝트의 경우도 장융허 선생의 열의와 만리장성 바로 옆이라는 특별한 장소의 조합에 직감적으로 느끼는 게 있어서 최종적으로 교통비까지 다 포함하여 100만 엔이라는 조건을 받아들이고 만 것입니다.

건축은 '흐르는' 것

프로젝트가 시작되어 저는 우선 베이징으로 날아가 부지를 방문했습니다. "설계료가 싸서 죄송하니 현장에 오지 않아도 됩니다. 부지 사진이나 비디오를 보내드릴 테니까요."라는 친절한 의사도 전해왔지만 "반드시 현장을 보고 나서 시작한다."는 것이 저의 방식입니다. 왜냐하면 현장에 가서 자신의 발로 그 땅 위에 서서 빛의 질, 바람의 흐름, 공기 냄새, 그 장소의 소리 같은 것을 몸으로 직접 받아들이지 않으면 거기에 어떤 건물을 지어야 좋을지 이미지가 떠오르지 않기 때문입니다. 사진이나 비디오를 대량으로 보내준다 해도 그 장소의 리얼리티가 전혀 느껴지지 않아 디자인을 시작할 마음이 들지 않습니다.

현장을 방문할 때 그 현장에 도착하기까지 길가의 풍경도 무척 중요합니다. 공항에 내려 공항에서 현장까지 가는 길에 잠을 자서도 안 됩니다. 그 장소에 도착할 때까지의 모든 체험을 포함하여 그 장소인 것입니다. 그 장소만을 도려내 '프로젝트 부지'라고 해도 전혀 감이 오지 않습니다.

이 느낌은 음악 연주, 특히 재즈의 즉흥 연주인 잼 세션jam session과 아주 비슷한 것 같습니다. 저도 피아노를 좀 칠 수 있어서 고등학교에 다닐 때는 친구와 이따금 잼 세션을 했습니다. 제 차례가 와서 자신이 연주

하기까지가 실은 가장 중요합니다. 남이 연주하고 있을 때 멍하니 있어서는 안 되고 똑똑히 귀를 기울이고 있지 않으면 안 됩니다. 그렇게 기다리고 있을 때 들은 리듬, 멜로디, 음색 등 다양한 것이 기초가 되어 자신의 차례가 오면 자연스럽게 손가락이 움직이는 것입니다.

건축 디자인의 과정도 그것과 많이 닮았습니다. 부지에 다다르기까지 본 것, 들은 것이 몸 안에서 울려 퍼지기 때문에 자연스럽게 손가락이 움직여 디자인이 생겨나는 것입니다.

"건축은 얼어붙은 음악이다."라는 격언도 유명합니다. 철학자 요한 볼프강 폰 괴테Johann Wolfgang von Goethe[3]가 말했다는 설도 있고 일본의 유명한 불교 사원 야쿠시지의 동탑(사진 41)을 보고 감격한 미술사가 어니스트 패널로사Ernest Francisco Fenollosa[4]가 "얼어붙은 음악"이라고 평했다는 일화도 유명합니다. 정확히 말하자면 저는 이 격언에 절반만 동의합니다.

확실히 건축과 음악은 무척 닮았습니다. 둘 다 리듬이 있고 음색이 있으며 멜로디를 갖고 있습니다. 그러나 음악은 흐르는 것이고 건축은 얼어붙어 있다는 주장에는 동의할 수 없습니다. 건축 또한 흐르는 것이지 얼어붙어 있지 않습니다. 근대 유럽에서 건축을 그림이나 사진으로 찍고 그것을 이용해 건축을 말하거나 평가하는 방법이 일반화되면서 건축은 얼어붙어 있다는 오해가 생겨난 것입니다. 실제 건축은 하나로 이어

사진 41 나라에 위치한 야쿠시지의 동탑藥師寺 東塔

진 연속된 시간적 체험으로 나타나는 것입니다. 회화나 사진에서 얻을 수 있는 체험과는 본질적으로 다릅니다. 거기에 이르러 가까이 다가가고 안을 돌다 다시 떠나가는 시간의 흐름이야말로 건축인 것입니다. 그러므로 저는 디자인을 시작하기 전에 그 장소로 가서 그곳에 흐르고 있는 독특한 리듬과 음색을 들어보려는 것입니다.

베이징의 북쪽, 만리장성 부지에는 의뢰인 장신과 함께 갔습니다. 12월의 추운 날로, 그 추위가 엄청나다고 생각해 기온을 물으니 영하 30도라고 했습니다. 장신은 열정적이고 무척 매력적인 여성이었습니다. 소수민족 출신인 그녀는 고등학교를 졸업하고 홍콩의 공장에서 일했다고 합니다. 그러다 새로이 결심하고 영국으로 가서 케임브리지대학을 졸업하는 드라마틱한 경험을 했으면서도 고생했다는 느낌이 전혀 들지 않는 밝은 인품이었습니다. 미끄러질 뻔하면서 현장 주위의 사면을 걸어 만리장성으로 올라간 후 거기서 부지가 어떻게 보이는지도 확인했습니다. 그 뒤 스케줄 이야기를 했습니다. 그녀는 갑자기 내년 5월 황금연휴에는 건물을 오픈하고 싶다고 선언했습니다. 앞으로 다섯 달밖에 남아 있지 않았습니다. 아무리 생각해도 불가능한 스케줄이었습니다. 설계도를 그리는 것만 해도 다섯 달은 금세 지나갑니다. 그리고 나서 공사를 시작하겠지만 아무리 순조롭게 진행되어도 1년 이상 걸

립니다. 중국에서는 그런 실현 불가능한 비상식적인 스케줄을 전달받는 일이 흔히 있다는 것을 그 뒤에야 알게 되었습니다.

일본인은 그것을 듣고 "절대 무리입니다. 그런 스케줄을 지키라고 하면 책임을 질 수 없으니 거절하겠습니다."라고 대답하는 사람이 많겠지요. 기업에 근무하는 일본인들이 리스크를 회피하기 위해 내놓는 모범적인 대답입니다. 그러나 중국에서는 이런 대답을 권하지 않습니다. "아마 어려울 거라고 생각합니다만, 가능한 한 서둘러보겠습니다."라고 하는 것이 중국에서 일할 때의 제 대답 방식입니다. 이렇게 대답함으로써 "당신이 서두르고 있다는 것은 잘 알았다. 우리도 할 수 있는 일이라면 다 해보겠다."라는 메시지를 전하는 것이 제 방식입니다. 상대에 대한 신뢰의 표현, 애정의 표현 같은 것입니다. 그런 대화를 통해 서로의 마음을 확인할 수 있고 신뢰 관계를 형성하는 것이 중요합니다. 거기서 신뢰 관계만 생긴다면 나머지는 한 팀이되어 달려갈 수 있습니다. 그리고 한 팀만 되면 당초의 스케줄대로 진행되지 않을 때도(당연히 그렇게 되지 않습니다) 함께 그 대책을 생각하면 됩니다.

실제로 이 프로젝트는 5개월은커녕 그 추운 날로부터 4년이 걸려서야 간신히 끝나게 되었습니다. 인프라도 갖춰지지 않은 산속에서는 공사도 힘들었습니다. 만리장성 주변의 지반이 단단해서 비용 절감을 위해

다이너마이트를 쓰지 않고 손으로 암반을 깎아내는 공사 방식은 상상 이상으로 시간이 걸렸습니다. 아무도 건축에 사용하려고 하지 않는 대나무라는 소재 때문에도 다소 고생했습니다. 장신과 저는 그 고생을 함께하며 4년 동안 함께 끝까지 달림으로써 평생의 친구가 되었습니다.

현장에서 떠오른 '대나무 장성'의 이미지

만리장성 현장을 방문한 그날 저는 거기에 세울 건물 이미지가 확 떠올랐습니다. 제가 여기서 연주해야 할 소절, 그 리듬이 갑자기 솟아났다고 해도 좋겠지요. 늘 그런 것은 아닙니다. 떠오르지 않을 때도 있지만 초조해 할 필요는 없습니다. 그 자리에서 떠오르지 않을 때는 사무소로 돌아가고 나서 담당 팀 멤버들에게 안을 내게 하는 일도 있습니다. 모두가 안을 가져와 그것을 기초로 의논하고, 그 논의에 기반하여 다시 한번 안을 내는 과정을 되풀이하는 일도 있습니다. 그 과정을 몇 번 거치면 디자인 방향이 보이게 됩니다. 어느 쪽 방식이든 억지로 안을 좁혀가지 않는 것이 중요합니다. 새로운 가능성이나 다른 재미있는 방향성이 보이면 저는 곧바로 방향을 전환합니다. "미안, 그거 안 되겠어."라고 깨끗이 사과합니다. 설계 프로세스 전체가 하나

의 애드리브 연주 같은 느낌입니다.

만리장성 프로젝트 때는 처음에 대나무로 만든 긴 벽 이미지가 떠올랐습니다. 긴 벽이라는 것은 눈앞에 있던 만리장성의 엄청나게 긴 벽의 아름다움에 압도당했기 때문일 것입니다. 상자와 같은 아담한 건축이 아니라 벽처럼 긴 건축을 만리장성과 대치시키고 싶었습니다(그림 1).

대나무를 사용한다는 아이디어는 당시 중국에서 자꾸 지어지고 있던 유리나 알루미늄의 번쩍번쩍한 건축물에 대한 반감에서 비롯된 것입니다. 중국 거리에서도 역사를 느끼게 하는 매력적인 장소는 많습니다. 베이징에는 후통이라 불리는 좁은 골목이 여럿 남아 있습니다(사진 42). 쓰허위안四合院[5]이라 불리는 검은 벽돌 벽의 중정식 주택이 후통과 마주하며 쭉 늘어선 것이 베이징의 전통적인 도시 경관입니다. 지금도 그런 쓰허위안을 세련된 레스토랑으로 쓰고 있는 곳이 있는데, 그 중정에 서서 베이징의 하늘만 바라보고 있으면 자신이 어느 시대에 있는지 알 수 없게 됩니다. 옛날의 좋은 베이징이 남아 있는 그런 장소는 라오베이징老北京이라 불리는데, 그곳을 걸어 다니는 '라오베이징' 투어를 기획하고 있는 젊은 건축가들도 있습니다. 저도 참가했는데 거기에 완전히 빠졌습니다. 젊은 사람일수록 라오베이징을 좋아하는 것 같습니다. 라오베이징의 거리가 점점 없어지고, 반짝반짝하고 경박한

사진 42 베이징에 있는 후퉁胡同 지구

초고층 빌딩으로 대체되는 것이 안타깝고 슬픕니다. 그런 경향에 대해 일종의 항의를 한다는 생각으로 대나무라는 자연 소재를 사용해 보고 싶었습니다.

대나무는 중국 문화의 본질과 연결되어 있는 굉장히 중요한 재료입니다. 대나무와 관련된 이야기는 많습니다. 특별히 제가 좋아하는 것은 '죽림칠현竹林七賢'[6] 이야기입니다. 3세기 중국에서 당시 엄격한 유교 도덕에 반발한 일곱 명의 현인이 죽림 안에서 자유롭게 마시고 서로 이야기를 나눴다는 일화입니다. 히미코卑弥呼[7] 시대보다 앞선 3세기부터 그런 반反권력, 반도시, 반체제 환경운동이 있었다니 깜짝 놀랄 뿐입니다. 지구온난화나 신종 코로나바이러스감염증 재난 때보다 훨씬 이전의 일입니다. 중국 문화는 무척 조숙하여 도시에 대한 비판, 자유로운 은둔 생활의 상징으로서 죽림이 사용되어 왔던 것입니다. 그 죽림의 존재감, 분위기를 그대로 건축화한 듯한 건물을 지어 베이징이나 상하이의 번쩍번쩍한 거대 개발을 비판해 보고 싶다는 생각이 들었습니다. 만리장성 기슭에 현대식의 '죽림칠현'을 실현해 보고 싶었습니다.

열의에 응답하면 상대의 열의는 몇 배가 된다

도쿄의 사무소로 돌아와, 제 사무소에서 일하고 싶다며 인도네시아에서 찾아온 활기찬 부디를 담당으로 지명했습니다. 부디가 발리섬에서 몇 년간 실제 건물을 설계한 경험이 있고 대나무 오두막집을 지은 적도 있다고 자랑했던 일이 떠올랐기 때문입니다.

도쿄에서 도면이 완성되어 그것을 중국에 보냈고, 장신은 아는 건설 회사 몇 군데에 그것을 보냈습니다. 그러나 도면을 본 회사 모두 "이런 대나무투성이 건물은 해본 적이 없습니다. 무리입니다."라고 답변을 보냈습니다. 그 무렵 중국이나 홍콩에서도 대나무를 짜 공사장의 비계飛階, scaffolding[8]로 쓰는 것이 보통이었습니다. 대나무 비계라면 떨어졌을 때도 쿠션 작용을 하여 안전한 것이 이유라고 들었습니다. "비계와 마찬가지로 만들면 되지 않겠느냐."고 말하자 "그건 비계고 금방 부술 거니까 괜찮다. 하지만 대나무 건축물이 영구히 남는 게 가능할 리 없다."고 했습니다. 일본에는 대나무를 오래 가게 하는 기술이 있으니 걱정하지 말라고 설명하여 그럭저럭 한 회사가 떠맡아 주었습니다.

드디어 공사가 시작되었습니다. 두세 달마다 한 번 도쿄에서 중국에 가는 방식으로 공사 상황을 확인할 예정이었습니다. 어쨌든 모든 걸 포함해서 설계료가 100만 엔이었기 때문에 그렇게 한다 해도 큰 적자입니

다. 그런데 부디는 놀랍게도 "아무래도 현장에 상주하고 싶습니다."는 말을 꺼냈습니다. 상주라는 것은 현장 근처에서 기거하고 매일 현장에 다니며 공사를 확인하는 방식을 말합니다. 중국에서는 대나무 공사에 익숙하지 않을 테니 상주하지 않으면 어떤 것이 만들어질지 알 수 없어 불안하다는 것이었습니다. "공사는 1년 이상 걸리는데 그사이의 체재비, 생활비가 얼마나 될 거라고 생각하는 거야?"라고 저도 가끔은 경영자 같은 말을 했습니다.

그날 의논은 결렬되었습니다만, 며칠 지나 부디가 작은 메모를 들고 제 책상으로 찾아왔습니다. 거기에는 1년간 베이징에 상주하며 현장을 확인하고 감리할 경우의 경비를 계산한 내용이 쓰여 있었습니다. 우선 그의 외국인용 JR패스를 이용해 공짜로 고베로 가고, 배를 타고 상하이로 가고, 거기서 철도로 베이징으로 가는 것이었습니다. 배와 철도의 편도가 약 1만 엔입니다. 베이징에서 1박에 500엔 하는 호텔을 찾았으므로 한 달에 1만 5,000엔, 거기에 12를 곱하면 1년이라고 해도 18만 엔입니다. 이렇게 하면 100만 엔의 설계여도 돈이 남는다는 것이 그의 계산이었습니다. 실제로 돈이 남기는커녕 이미 도면을 그리는 단계에서 큰 적자였지만, 그렇게까지 상세히 계산해서 열의를 보여주는 스태프에게 "노"라고 말할 수는 없었습니다.

저는 설계 협의 때도 상대의 열의를 중시합니다. 우

리가 열의에 응하면 상대의 열의는 그 두 배, 세 배가 되어 건축의 질을 높여주겠지요. 열의에 찬물을 끼얹으면 그의 의욕은 제로가 되기는커녕 마이너스 쪽으로 떨어지고 맙니다. 경험이 없는 새로운 디테일이나 소재여도 상대가 열의를 담아 제안해 오면 "좋아. 하지, 뭐."라고 말하게 됩니다. "좋아, 가. 만리장성으로." 이렇게 해서 부디는 배를 타고 중국으로 떠났습니다.

기대한 대로 부디는 두 배, 세 배의 열정으로 일을 해주었습니다. 베이징에서 만리장성까지는 초만원 버스로 한 시간 이상 걸렸습니다. 하지만 그는 그 왕복을 되풀이하며 대나무에 익숙하지 않은 시공사 사람들과 매일 싸웠습니다. 그런 부디로부터 어느 날 평소와는 다른 목소리로 전화가 걸려왔습니다. "현장에서 대나무 설치 공사가 시작되었습니다만, 대나무 굵기가 제각각이고 구부러지기도 하고 휘기도 해서 아주 난리가 아닙니다."라는 것입니다. 도면에는 지름 60mm 대나무를 모두 60mm 틈을 두고 설치하게 되어 있었으나 도면과는 전혀 다른 터무니없는 것이 만들어지고 있다는 것입니다.

너무 당황한 부디의 모습에 우리도 기겁을 하고 곧장 베이징으로 날아갔습니다. 대나무는 확실히 부디의 말대로 40mm짜리도 있고 80mm짜리도 있었습니다. 똑바른 것은 하나도 없고 모두 어딘가 구부러져 있는 느낌이었습니다. 일본의 시공사라면 있을 수 없는 정

밀도였습니다. 일본에서 그런 품질의 시공이었다면 소송 사태가 벌어질지도 모르는 수준이었습니다.

가까이서 보니 확실히 끔찍했지만 조금 떨어져서 건물을 봤더니 그것이 의외로 재미있었습니다. 일본식의 정밀도, 정확도로 만든 건물에서는 전해지지 않는 뭐라 말할 수 없는 부드러움과 따뜻함이 전해오는 것이었습니다. "이봐, 부디. 의외로 괜찮은데. 이거 나쁘지 않아. 이대로 가지. 교체하지 않아도 되겠어." 저에게 심한 꾸중을 들을 줄 알았던 부디는 멍한 얼굴이었습니다. "정말 괜찮겠습니까? 이대로……."

이런 사건이 여러 번 벌어진 끝에 만리장성의 대나무 집이 완성되었습니다(사진 6). 이 '그레이트 월 코뮌'이라는 '새로운 마을' 프로젝트에서는 모두 열 명 정도의 아시아 건축가가 참여하여 한 채씩 디자인했습니다. 집이라고 해도 용도는 부티크 호텔입니다. 다른 건축가의 작품도 나름대로 아시아 문화를 의식하고 있었습니다. 하지만 저처럼 그 지역의 재료를 사용하고, 게다가 시공도 '적당히 아시아풍'이 아닌 작품은 없었습니다. 어떤 평가가 나올지 상당히 불안했습니다. 그러나 뚜껑을 열고 보니 방문객의 인기투표로 저의 대나무 집이 일등을 했습니다. 중국 사람들은 반짝반짝하거나 반들반들한 것이 아니라 오래된 베이징풍의 거슬거슬하고 제각각인 것을 요구하고 있었던 게 아닐까, 하는 생각이 들었습니다.

단점도 소중한 개성의 하나

현지 재료를 사용하는 방법을 배웠을 뿐만 아니라 현지 방식으로 만드는 방법도 거기서 배웠습니다. 일본의 건축 공사 수준은 세계 최고라고들 합니다. 저는 그 뒤 다양한 나라에서 일을 했습니다. 지금까지 20개국 이상의 나라에서 일을 했습니다만, 확실히 우리나라의 공사 수준은 세계 최고라고 느낍니다. 아울러 공사비도 세계 최고라고 해도 좋을 만큼 비쌉니다. 예컨대 끝손질을 하지 않고 콘크리트 표면을 그대로 보여주는 노출 콘크리트 공법이 있는데, 우리의 노출 콘크리트 공법은 표면이 닦은 듯이 반짝반짝하고 귀퉁이는 손가락을 대면 다칠 것처럼 날카로운 직각이어서 넋을 잃을 정도입니다. 해외에서는 이와 같은 정밀도를 보이게 하려고 해도 애시당초 불가능합니다. 그 결과 일본과 같은 정밀도를 요구하는 건축가와 건설 회사 사이에서 말썽이 일어난다는 이야기도 듣습니다.

저는 만리장성의 대나무 집 이후 일본의 정밀도를 그 장소에 강요하지 않기로 했습니다. 그 장소에는 그곳의 기술 수준이 있고, 서툰 것도 하나의 중요한 개성입니다. 정밀도가 높다는 것은 장점이기도 하고 단점이기도 합니다. 각 장소의 정밀도에 맞는 재료를 선택하고 디테일을 정하는 것이 가장 중요하다는 것을 저는 만리장성에서 배웠습니다. 생각해 보면 만리장성

을 만드는 방법 자체도 느슨하고 융통성이 있었습니다 장성 주변은 굉장히 복잡한 지형을 보여주고 있었습니다 그 지형의 미묘한 변화에 잘 맞출 수 있는 유연성 있는 디자인이었기 때문에 그만큼 거대한 것을 시간을 들여 만들어낼 수 있었던 것입니다. 그런 의미에서 만리장성 자체가 훌륭한 장거리 달리기를 통해 얻은 것입니다. 장거리 주자는 발밑의 지면에 어떤 기복이나 도랑이나 작은 돌이 있어도 그것에 부드럽고 유연하게 대응할 수 있는 사람입니다.

대나무 집은 제가 해외에서 처음으로 했던 본격적인 프로젝트였습니다. 대나무 집으로 첫걸음을 내딛고, 거기에서 서서히 세계를 향해 걸어가기 시작할 수 있었던 것은 저에게 행운이었다고 생각합니다. 세계의 어떤 곳에 갈 때도 두렵다고 생각한 적이 없습니다. 공사가 서툴지 않을까, 엉성하지 않을까, 하고 걱정하는 일도 없습니다. 그 장소의 공사 수준에 맞춰 재료를 선택하고 디테일을 결정하면 세계에서 그곳에서밖에 할 수 없는 건축이 완성됩니다. 억지로 재료를 강요하거나 자기식의 디테일을 강요하면 어딘가에서 본 것의 이류 복제품 같은 것이 만들어지고 맙니다. 강요하는 것은 역효과가 날 수 있습니다.

　상상 이상으로 많은 중국인이 대나무 집의 팬이 되어주었습니다. 그중에서도 기뻤던 것은 2008년에 개

최된 베이징 올림픽 광고에 이 대나무 집이 사용된 일입니다. 올림픽 예술감독이었던 중국의 세계적인 영화감독 장이머우張藝謀[9]가 대나무 집을 좋아해서 그곳을 무대로 촬영을 했습니다. 중국의 지방 출신인 장이머우도 반짝반짝하고 반들반들한 중국이 아닌, 중국의 뿌리를 찾고 있어 이 집을 발견해 주었을 것입니다. 집의 한가운데, 제가 다실이라 부르는 방의 테이블에서 여성 서예가가 '베이징 올림픽'이라는 글자를 쓰고 그 글자가 하늘로 날아가는 인상적인 장면이었습니다. 이 광고는 중국 전역에서 매일 방영되었습니다. 그 광고를 보고 대나무 집의 건축가에게 일을 의뢰하고 싶어졌다는 사람들로부터 많은 연락을 받았습니다. 그 장소를 소중하게 여기고 그곳에 있는 사람들을 믿으며 사랑한 일이 저에게 돌아온 것이라고 생각합니다.

상자형 이후의
건축을 찾아서

'작은' 사무소에서 '큰' 사무소로

저의 사무소에는 2020년 9월 현재 도쿄 사무소, 파리 사무소, 베이징 사무소, 상하이 사무소를 다 합쳐 약 300명의 스태프가 일하고 있습니다. 1990년대에는 열 몇 명 규모의 작고 예쁘장한 사무소였지만, 2000년 전후에 완성한 히로시게 미술관広重美術館과 대나무 집이 해외에서 약간 화제가 되었고, 그것을 계기로 전 세계에서 일 의뢰가 계속 들어오게 되어 눈 깜짝할 사이에 지금과 같은 규모의 사무소가 되었습니다.

인터넷 사회가 아니면 불가능한 현상이라고 생각합니다. "재미있는 건축물을 짓는 녀석이다."라는 평판이 일자 그 평가는 가공할 만한 속도로 퍼져나갔습니다. 그러자 해외의 일면식도 없는 사람으로부터 갑자기 이메일로 "저의 섬에 호텔을 설계해 주지 않겠습니까?"라는 의뢰가 오기도 하고, "이번에 미술관 설계 공모를 할 예정이니 참여해 주지 않겠습니까?"라는 요청이 오기도 했습니다.

1990년대까지는 그렇게 갑작스럽게 일을 의뢰하는 일이 없었습니다. 반드시 누군가의 소개 형태로 설계를 의뢰해 왔습니다. 건축이라는 것은 수억, 수십 억, 수백 억이라는 돈이 움직이기 때문에 의뢰하는 쪽도 의뢰를 받는 쪽도 상당한 위험 요소가 있는 일입니다. 그러므로 신용이 있는 소개자가 필요하다고 여겼습니

다. 대학 선생님의 소개도 많았던 것 같습니다. 단게 겐조 선생님을 키워낸 사람으로 알려진 기시다 히데토 선생님은 도쿄대학에 당시 최첨단이었던 독일 분리파의 디자인을 도입한 야스다 강당을 설계한, 능력이 출중하고 감도가 예리한 건축가였습니다. 하지만 인생 후반에는 스스로 설계하는 일이 거의 없어지고 건축 업계의 보스가 되어 제자들에게 일을 소개하고 나눠 맡기는 일이 많았던 것 같습니다. 기시다 선생님은 일본 무용의 한 유파인 아이카와류相川流의 명수로도 잘 알려져 있어 제자들은 기시다 선생님의 마음에 들기 위해 앞다투어 아이카와류에 입문했다는 사실도 전해지고 있습니다.

그러나 제 시대에는 이미 그런 스승과 제자 관계는 없어졌고, 건축 업계의 무서운 보스도 보이지 않게 되었습니다. 그러므로 다행히 억지로 일본 무용 연습을 할 필요도 없습니다. 사회에서 '소개자'라는 존재 자체가 사라지고 있습니다. 그 대신 인터넷 검색으로 건축가의 좋은 평판, 나쁜 평판 모두를 그러모은 뒤 갑자기 이메일을 보내옵니다. 그런 시대에 건축가는 묵묵히 하나씩 좋은 작품을 남겨가기만 하면 되는 것입니다. 상황은 극히 단순해졌고 평등해졌다고 할 수 있습니다. 아무튼 소개자라든가 일을 나눠주는 보스 같은 성가신 존재가 필요 없게 되었으니까요.

개성이 뛰어난 건축이란

여기서 인터넷 사회의 '좋은 작품'은 어떤 것인가, 하는 새로운 문제가 발생했다는 표현도 가능합니다. 인터넷 상에서는 우선 작품의 개성이 중요합니다. 다른 사람의 흉내가 아니라 독창성이 있어야 합니다.

그런 점에서 국립경기장의 제1회 공모에서 1위로 뽑힌 자하 하디드Zaha Hadid[1]는 바로 '개성적인' 건축가였습니다. 자하 하디드는 그림 그리는 것도 능숙해서 물체를 눈에 보이는 형상 그대로 그리는 투시도perspective drawing를 보면 압도적으로 멋집니다. 그런 탓에 투시도로 승부가 결정되기 쉬운 공모전에 강하고, 그림만 봐도 그녀의 작품임을 한눈에 알 수 있습니다. 그녀는 비용이 많이 들 것 같은 디자인 때문에 '언빌트unbuilt의 여왕' 등으로 불렸는데, 시대가 요구하는 것을 직감적으로 이해하고 형상화할 수 있는 천재였습니다.

제가 설계한 히로시게 미술관이나 대나무 집은 자하 하디드와는 다른 의미에서 개성적으로 보였다고 생각합니다. 작품이 완성된 2000년 무렵은 건축가 안도 다다오 씨의 작품 같은 노출 콘크리트 공법이 큰 인기를 모으고 있었고, 안도 다다오 씨와 동세대인 이토 도요伊東豊雄[2] 씨의 유리를 많이 쓰는 투명한 건축도 젊은이들에게 인기가 있었습니다. 그래서 이토 도요 씨나 작풍이 비슷한 그의 제자 세지마 가즈요妹島和世[3] 씨

의 작품을 건축학과 학생들은 열심히 연구하고 그 작품을 복제하려고 힘쓰고 있었습니다. 나무나 대나무를 사용하는 건축이 멋지다는 분위기는 전혀 없는 시대였던 것입니다.

그렇다고 나무를 사용한 건축이 전혀 없던 것은 아니었습니다. 일본풍 건축의 중진이라는 타입의 건축가들은 나무를 멋지게 다뤄 차분하고 정취 있는 건축물을 만들고 있었습니다. 그리고 한결같이 목조에 힘쓰고 있는 타입의 건축가는 견실한 느낌의 나무 건축물도 지었습니다. 사실 저는 안도 다다오 씨나 이토 도요 씨풍의 건축을 좋아할 수 없었을 뿐만 아니라 그런 류의 나무 건축도 유치한 느낌이 들어 좋아할 수 없었습니다. 그런 의미에서 저는 무척 비뚤어져 있었다고도 할 수 있습니다. 비뚤어져 있었기에 개성적인 건축물을 만들 수 있었다는 표현도 가능합니다.

대나무 집이 완성되었을 때 선배 건축가가 "구마 겐고는 무대장치 같은 걸 만들었다."고 잡지에 썼습니다. 또한 히로시게 미술관이 완성되었을 때도 역시 선배 건축가가 "지붕에는 언제 기와를 얹는 건가?"(웃음)하며 농담 삼아 비판한 적도 있습니다. 확실히 히로시게 미술관의 지붕은 기와를 얹기 직전의 나무 막대기를 늘어놓았을 뿐이어서 공사 중인 모습과 많이 닮았습니다. 그런 비판을 듣고 저는 내심 득의의 미소를 지었습니다. 공업화 사회의 제품 특유의 빈틈없고 깔끔

하게 정돈되었으며 진지한 느낌이 아주 싫었기 때문에 공사 도중 같은 미완성에, 아직 그다음이 있는 듯한 느낌은 바로 제가 바라는 바였습니다.

진지하게 나무 건축의 모습을 추구하고 있는 건축가에게는 대나무 집도 히로시게 미술관도 '무대장치'나 '공사 중'으로 보일지도 모릅니다. 제가 설계에 참여한 국립경기장에 대해서도 "공사 중에 둘러싸고 있던 것을 아무리 시간이 지나도 치우지 않아서 완성되었는데도 공사 중인 것처럼 보인다."는 비판을 인터넷에서 봤습니다.

둘러싼 것을 치우지 않았던 것은 제 탓이 아니었습니다. 하지만 그것이 구마 겐고의 디자인으로 보일 정도로 저는 비뚤어져 있고 보통과는 달랐다는 것입니다. 건축가가 되기 위해서는 뭐가 필요할까, 하는 질문에 대해 저는 흔히 "삐딱한 것"이라고 대답합니다. 지금 모두가 '좋네.'라든가 '멋지네.'라고 생각하는 것, 그렇게 보이는 것은 대체로 내일은 이미 시대에 뒤처져 있을지도 모릅니다.

주위 사람들에게 사랑받는 건축

그러나 한편으로 인터넷 시대의 '좋은 작품'에는 개성적이고 삐딱한 것 이외의 요소도 있습니다. 사용하는

사람에게 선호되고 사랑받는 것도 '좋은 작품'이 되기 위한 중요한 요소입니다. 사용하기 편리한 건축, 거기에 있으면 왠지 모르게 편하고 행복한 기분이 드는 건축을 사람들은 선호합니다. 그런 평판은 인터넷에서 금세 퍼집니다. 인터넷 시대는 쓰기에 편한 것에 대해서도 민감한 시대입니다. 쓰기에 편하지 않은 것에 대해서는 더욱 민감합니다. 건물을 실제로 방문해 보면 사용하고 있는 사람이 좋아하는지 싫어하는지 금세 알 수 있습니다. 많은 사람이 좋아하는 건물을 디자인하기 위해서는 사람의 마음을 읽어야 합니다. 세상 사람들이 무엇을 멋지다고 생각하고 무엇을 좋아하는지 예측하는 능력이 없으면 안 됩니다. 모두의 마음을 알 수 있는 사람이 아니면 안 된다는 뜻입니다. 그것은 '삐딱한 것'과 얼핏 반대되는 자질처럼 보입니다. 하지만 약간 미래 사람들의 마음이 들여다보이는 '삐딱한 사람'이 건축가에게 적합하다고 생각한다면 두 가지 자질은 결코 모순되지 않습니다. 미래를 투시하기 위해 지금 시대에 삐딱한 것일 뿐입니다.

선호되고 사랑받는 것은 주로 건물이 완성된 뒤의 평가입니다만, 완성에 이르기까지의 계획 중, 공사 중의 평가도 '좋은 작품'과 깊이 관계되어 있습니다. 계획을 진행하는 과정에서 건축주(시공주)의 요청에 귀를 잘 기울인다거나 이웃 사람들의 이야기를 잘 듣는 것도 '좋은 작품'이라는 평가로 이어집니다. 건축을 설계

하는 과정에서 주위 사람들로부터 다양한 의견이 나옵니다. 건물을 좀 더 낮게 해달라거나 작게 해달라거나 외벽의 색을 좀 더 차분한 색으로 해달라는 요청 등입니다. 물론 그것을 다 들어줄 수는 없습니다. 하지만 대화 기회를 마련하여 이웃 사람들의 이야기를 듣는 것은 무척 중요합니다. 거기서 도망치고 있다는 인상을 준다거나 갑자기 태도를 바꾸어 강하게 나간다거나 오히려 화를 낸다면 인터넷상에서 비난하는 댓글이 쇄도하는 일도 있습니다. 강압적인 태도는 완성된 건축물의 인상에도 나쁜 영향을 끼칩니다. 이웃 사람들은 그런 태도를 취한 설계자나 건설 회사가 만든 건축물을 결코 '좋은 작품'이라고 느끼지 않습니다. 건물을 볼 때마다 분노가 되살아나게 될지도 모릅니다.

공사 과정도 중요합니다. 공사에는 다양한 사람들이 얽혀 있습니다. 건설 회사(종합건설 회사)의 사원이나 하청 회사, 협력 회사sub-contractor의 사원이나 기술자 등 다양한 직종의 다양한 성향의 사람들이 힘을 모아 비로소 하나의 건축물을 완성합니다. 그 사람들과의 소통도 무척 중요하며 결코 소홀히 해서는 안 됩니다. 종합건설 회사 사원의 주된 관심은, 유감스럽게도 스케줄과 비용입니다. '건축의 질'이나 '디자인의 질'에 좀 더 마음을 써주어도 좋지 않을까, 하고 느끼는 일은 늘 있습니다. 이야기를 나누다가 이따금 짜증나는 일도 있습니다. "이야기는 잘 알겠습니다만, 아무튼

비용도 정해져 있고 스케줄도 대폭 늘어져 여러분께 폐를 끼치게 되어서 정말 죄송합니다."라는 종합건설 회사 사원의 지나치게 공손하기만 한 변명은 귀에 못 이 박힐 정도로 들어왔습니다. 그러나 잘 생각해 보면, 질을 너무 중요시하면 전체 비용이 예산을 초과하기 도 하고, 스케줄이 늘어지면 다양한 것에 큰 영향을 끼 칩니다. 모두에게 '좋은 작품'과는 조금 먼 인상을 주고 맙니다. 저도 어른이 되었으므로 그들에게도 발끈하는 일이 없어졌고, 현실적인 비용과 스케줄 안에서 무엇 을 할 수 있을지 찾아내려고 노력하게 되었습니다.

건축가란 기다리는 사람

기술자와의 대화도 마찬가지입니다. 기본은 상대가 하 는 말을 잘 들어야 한다는 것입니다. 저는 기술자와 직 접 이야기하는 것을 좋아합니다. 아니, 그보다 그들에 게 배우는 것을 좋아합니다. 종합건설 회사 사원은 스 케줄과 비용을 자신이 모두 통제하고 싶어 합니다. 그 래서 기본적으로 기술자와 저 같은 설계자가 직접 대 화하는 것을 싫어합니다. 그러나 기술자와 접점이 없 으면 교과서에 실려 있는 듯한 일반적인 디테일이나 처리 방식을 되풀이할 수밖에 없습니다. 그렇게 되면 어딘가에서 본 듯한, 복사해서 붙여넣기 한 것의 집합

체로 보이는 것밖에 만들 수 없습니다. 반대로 저와 기술자가 직접 무릎을 맞대고 이야기하면 재료의 새로운 사용 방법을 생각해 내거나 지금까지 없었던 해결 방법을 찾아낼 수도 있습니다.

저는 거품경제가 붕괴하여 도쿄 일이 모두 취소되었을 때 고치현의 깊은 산속에 있는, 당시 고치의 티벳이라 불렸던 유스하라에서 작은 건축 설계 일을 의뢰받고 거기서 기술자와 대화하는 재미를 배웠습니다. 그 무렵에는 시간이 남아돌 정도였기 때문에 기술자들과 밤새도록 술을 마시며 여러 가지 논의를 했습니다. 고치현 사람은 술이 세기 때문에 술도 기술자들에게 단련을 받았습니다.

앞에서 말한 돌 미술관도 기술자와의 대화를 통해 돌로 '투명감을 낸다'는, 아무도 시도한 적이 없는 새로운 디테일의 건축이었습니다. 기술자와 나눈 그런 직접적인 대화에서 다양한 새로운 처리, 새로운 디자인이 생겨났습니다. 하지만 가장 큰 성과는 그들과의 사이에 신뢰 관계가 형성되었다는 점입니다. "그 설계자 말이야, 의외로 이야기를 잘 들어주고, 젊은데도 꽤 괜찮은 놈이더군." 이런 식의 평판이 이루어지면 그것이 완성된 건축의 좋은 평판으로 이어집니다. 사람에 대한 평판이 건축 이미지와 겹치게 되는 것입니다.

결국 건축에 대한 평가는 그 건축 주변에 있었거나 있는 사람의 다양한 평판이 합쳐진 것입니다. '건축은

아름답기만 하면 된다.'라는 시대가 아닌 것입니다. 인터넷 시대가 되어 그 경향이 더욱 강해졌습니다. 설계자 본인의 '아름답다.'라는 자기 평가나 자랑만큼 믿을 수 없는 것도 없습니다.

평판을 소중히 하라는 말이 구태의연한 설교로 들릴지도 모르겠지만, 인터넷 시대이기에 더욱 주변 평판이 중요해졌습니다. 그런 평판을 쌓아가야 비로소 큰 건축을 설계할 기회가 찾아오는 것입니다. 그런 의미에서 인터넷 시대의 건축가에게는 장거리 주자로서 주변에 두루 마음을 쓰며 오랫동안 계속 달릴 수 있는 자질이 요구됩니다.

장거리 주자는 기다리는 사람이라는 뜻입니다. 하나씩 신용을 얻도록 노력하고 그것이 쌓여가는 것을 참을성 있게 기다리는 사람이라는 의미입니다. 기다리지 못하는 사람에게는 건축을 할 기회가 찾아오지 않습니다.

그리고 기다리기 위해 중요한 것은, 매일 꾸준히 쌓아가는 것 자체가 즐겁다는 사실을 아는 일입니다. 의뢰인의 이야기에 귀를 기울이고 근처 사람들에게 친절하게 설명하며 기술자에게 배우고 차분히 기다리는 것입니다. 각각의 지금을 즐길 수 있다면 얼마든지 기다릴 수 있습니다. 기다리지 못하는 사람은 건축가가 될 수 없습니다.

새로운 시대의 '낮은' 국립경기장

국립경기장 설계에 제가 관여한 계기도 앞에서 말한 "지역 사람들에게 사랑받는 건축" "공사 관계자에게 사랑받는 건축"을 꾸준히 계속해 왔기 때문입니다.

제1회 공모전에서 뽑힌 자하 하디드 안의 비용이 예산을 대폭 초과하고, 게다가 메이지신궁明治神宮 바깥쪽 정원의 경관에 어울리지 않는다는 비판의 포화를 맞고 취소되어 저는 깜짝 놀랐습니다. 해외에서는 그런 일이 자주 있습니다만, 일본에서는 공모전에서 뽑힌 안이 취소되는 일이 거의 없기 때문입니다. 그래서 허둥지둥 제2회 공모전이 이루어지게 되었습니다. 다이세이 건설과 아즈사 건설의 연합팀으로부터 건축 디자인 책임자로 참여해 주지 않겠느냐는 제안이 들어왔을 때는 더욱 놀랐습니다. 국립경기장이라는 크고 중요한 건축 설계팀에 들어오라는 제안을 받는 일은 꿈에도 생각해 보지 않았기 때문입니다.

이유를 물어보니 그 몇 년 전에 준공한 니가타현 나가오카시의 시청 아오레 나가오카アオ―レ長岡(2012)의 평판이 좋았기 때문이라는 것입니다.

나가오카 시청은 저에게 뜻깊은 추억이 있는 건축입니다. "눈의 고장 나가오카에 눈이 오는 날이라도 시민이 모일 수 있게 지붕 있는 광장이 딸려 있는 시청을 제안해 주면 좋겠다."는 공모전이었습니다. 나가오카

는 불꽃놀이를 보러 여러 번 찾아간 적이 있는 반가운 도시였기 때문에 공모전에 전력투구했습니다. 우리는 '토방이 있는 나무로 만든 낮은 시청'을 제안했습니다. '광장'도 좋지만 나가오카라면 옛날 그대로의 농가에 있는, 흙을 다진 바닥에 부뚜막이 있는 듯한 따뜻하고 정겨운 '토방'이 어울릴 거라고 생각해 유럽풍의 젠체하는 '광장'과는 대조적인 디자인을 제안한 것입니다. 사용할 목재는 모두 부지에서 15km 안에 있는 에치고 삼나무越後杉를 썼습니다. 벽에는 현지 기술자가 손으로 뜬 일본 종이를 많이 쓰고, 창구 카운터에도 농가에서 부업으로 옛날 그대로의 제법으로 짜낸 '도치오栃尾명주'라는 천을 썼습니다. 그렇게 해서 점잔을 빼며 다가가기 힘들게 하는 관청 분위기와는 대조적으로 친해지기 쉽고 정겨운 느낌의 시청이 완성되었습니다.

그 친해지기 쉬운 점이 지역 사람들에게 금세 전해져서 볼일이 없는 시민도 친구와 잡담을 하러 아오레 나가오카에 오게 되었습니다. 아이들도 숙제를 하거나 책이나 만화를 보기 위해 그곳으로 모여들었습니다. 나가오카시의 인구는 20여 만 명인데(2021년 기준) 4년간 500만 명의 사람들이 시청을 방문해 주었습니다. 완성한 뒤에 시청을 방문하면 모두가 늘 크게 환영해 주어 저도 모르게 그만 과음을 하게 됩니다. 저와 시민의 신뢰 관계가 형성된 것입니다.

목수, 일본 종이를 만드는 장인과 친구가 되었을 뿐

만 아니라 공사를 담당한 다이세이 건설 사람들과도 뜨거운 신뢰로 이어질 수 있었습니다. 그 신뢰와 시민들의 좋은 반응이 있었기 때문에 "그런 느낌의 따뜻한 것을 국립경기장으로 제안합시다."라는 의뢰를 받을 수 있었던 것입니다.

그리고 자세히 들어보니 앞에서 말한 고치현의 유스하라에 저희가 설계한 작은 읍사무소町役場(2006)에 대한 좋은 평판이 나가오카 시청 공모전 당선으로 이어졌다는 것이었습니다. 어느 쪽이나 현지의 나무와 일본 종이를 사용했고, 또 어느 쪽이나 높이는 낮게 억제하고 사무소의 중심에 현지 사람들이 모일 수 있는 '토방' 같은 장소를 설치했습니다.

신뢰가 하나하나 쌓여감으로써 산속의 작은 읍사무소에서 국립경기장이라는 커다란 건물로 숨을 헐떡이지 않고 장거리 달리기를 계속할 수 있었고, 조금씩 언덕길을 오를 수도 있었습니다.

여기서 중요한 것은 달리는 페이스가 내내 같았다는 사실입니다. 큰 건축이라고 해서 갑자기 허세를 부리지 않고 평소의 방식대로 주변의 모든 것, 모든 사람에게 마음을 쓰며 주의 깊고 신중하게 지었습니다. 세 건축에서는 우선 모두 높이를 낮게 하기로 생각하고 주위 경관에 어울리는 목재를 디자인의 주역으로 삼아 이벤트가 없을 때도, 특별한 용무가 없을 때도 시민들이 편한 마음으로 놀러 올 수 있는 기분 좋은 열

린 공간을 만들었습니다. 국립경기장의 경우에는 지상 30m, 둘레 850m '하늘의 숲'이라는 이름의 공중 산책로를 디자인했습니다. 스포츠 이벤트가 없을 때도 시민들은 이 느긋한 푸르른 산책로를 걸을 수 있습니다. 앞으로의 시대에는 어떤 건축에도 모두가 들를 수 있는 그런 공간이 필요해질 거라고 생각했습니다.

세계로 뛰쳐나가는 재미

제 사무소의 성장 과정을 정리하자면 히로시게 미술관과 대나무 집으로 독특한 디자인이 주목받기 시작했습니다. 즉 개성적이라는 평가를 받은 것입니다. 이어서 사무소의 스태프나 저에 대한 인간적인 평판이 겹쳐졌습니다. 그 덕에 2005년 무렵부터 제 사무소의 일은 점차 늘어났습니다. 인터넷 시대에는 평판이 아주 쉽게 국경을 넘어 퍼져나갑니다. 그래서 일본만이 아니라 전 세계에서 설계 의뢰나 공모전 초빙이 차례로 날아들게 되었습니다.

국내 쪽 평판이 빨리 퍼져나갈 것 같은 생각도 듭니다만, 일본에는 젊은 건축가의 '출세'를 방해하는 일본 특유의 성가신 허들이 있습니다. 국내에서의 '출세'에는 여러 가지 저항이 앞을 가로막아 오히려 해외에서 '출세'하기가 더 간단하기도 합니다.

예컨대 공공 건축의 경우, 설계자를 선정하기 위한 공모전 때 '유사한 건축물 실적'이라는 항목을 제출하라고 요구합니다. 실적이 많으면 많을수록 높은 점수가 주어지는 구조입니다. 젊은 건축가는 실적이 있을 리 없기 때문에 여기서 대형 설계사무소에 큰 점수로 뒤지게 됩니다. 이 평가 방식은 완전한 난센스로, 젊은 건축가를 부수려는 불공평한 처사라고밖에 생각되지 않습니다. 일단 공모전을 통해 공평하게 안을 요구하는 형태를 취하지만 실제는 뻔한 속셈이 있는 것입니다. 다양한 억지를 들어주는, 예전부터 잘 알고 있는 대형 설계사무소와 함께 일하고 싶다는 행정 담당자의 속마음이 훤히 들여다보이는 일입니다.

서구 공모전의 경우는 일본에 비해 훨씬 공평하여 젊은 사람들에게도 문호가 열려 있습니다. 그러므로 수십 년이나 이어지는 '대형 설계사무소' 같은 것은 거의 존재하지 않습니다. 한 사람의 건축가가 당대에 쌓아 올린 사무소들끼리 디자인 실력으로 경합하는 건전한 경쟁 원리가 작동하고 있는 것입니다.

이러한 일본의 폐쇄적이고 배타적 시스템이 싫은 경우에는 졸업하고 곧바로 일본을 떠나 해외에서 자신의 사무소를 여는 방법도 있습니다. 제 사무소 출신자 중 사무소를 그만두고 곧바로 중국에서 사무소를 열어 힘차고 바쁘게 일하고 있는 사람이 몇 명 있습니다. 중국은 의외로 열린 사회여서 도전을 좋아하는 젊

은이가 자신의 사무소를 열기에 추천할 만합니다.

만약 일본에 사무소를 차렸다고 해도 일본의 프로젝트만 하는 것은 추천할 수 없습니다. 앞에서 말한 기묘한 실적주의 외에도 일본은 젊은이의 발목을 잡는 다양한 시스템이 있어서 결코 즐겁게 일할 수 있는 장소는 아니기 때문입니다. 저는 그것을 깨닫고 2007년에 파리 사무소, 베이징 사무소, 2012년에 상하이 사무소를 열었습니다. 2020년 가을 시점에 각각 서른 명 정도의 스태프가 있습니다. 그중 일본인은 한두 사람이고 그 밖에는 모두 현지 스태프입니다. '현지'의 정의도 폭이 넓어서 파리 사무소는 스페인, 이탈리아, 포르투갈, 루마니아 등의 스태프로 구성된 혼성팀입니다. 그리고 중국 사무소는 홍콩, 타이완 출신의 사람도 많습니다. 그들도 넓은 의미에서 현지 스태프입니다.

일본에서만 일을 하지 않을 뿐만 아니라 일본인만으로도 일을 하지 않는다는 것이 제 사무소의 중요한 방침입니다. 팀에 현지 사람이 있으면 그 나라 의뢰인이나 행정, 건설 회사와 소통하기가 무척 좋아집니다. 그 나라 사람끼리 알 수 있는 미묘한 뉘앙스나 잘 맞는 호흡 같은 것이 있으니까요. 그 결과 저 자신도 그 커뮤니티의 일원인 아미고, 즉 친구로 인정받을 수 있어 프로젝트가 원활하게 진행되는 것입니다.

도쿄 사무소에서도 되도록 팀의 다국적화를 목표로 하여 '일본 사회'에서 탈피를 꾀하고 있습니다. 231

명(2020년 가을 현재)의 도쿄 스태프 가운데 약 100명이 외국인입니다. 국적은 28개국으로, 러시아에서 작업 의뢰가 왔을 때는 러시아인을 창구로 하여 여러 가지로 조사를 하게 합니다. 더욱 좋은 것은 다국적이면 사무소가 밝아진다는 점입니다. 일본인만의 닫힌 팀이라면 아무래도 배타적인 '결점 찾기' '발목 잡기'가 일어나기 쉬워 즐거운 분위기에서 일할 수가 없습니다. 외국인이 멤버로 들어오면 거기서 다양한 이문화의 충돌, 교류가 일어나 그것만으로 팀 분위기가 전혀 달라진다는 것을 깨닫게 됩니다. 동질의 인간만을 상자에 가두고 경쟁시키는 일본형의 교육 시스템과 일하는 스타일은 건축 설계라는 창의적인 일에 가장 적합하지 않습니다. 저 자신은 예전부터 그런 형태로 경쟁하는 것이 가장 싫었습니다.

'작은 일'을 계속한다

어느 정도 커진 팀에서 즐겁게 일하는 비결 가운데 하나가 이 다국적화입니다. 그런데 또 하나의 비결은 '작은 프로젝트'를 계속하는 일입니다.

설계사무소 규모가 커지고 구성원이 많아지면 보통 '작은 프로젝트'는 맡지 않게 됩니다. 왜냐하면 '작은 프로젝트'는 설계에 드는 일손에 비해 설계료가 적

기 때문입니다. 요컨대 비용cost 대비 편익benefit이이
나쁩니다. 바닥 면적 100㎡ 정도의 작은 주택과 총면
적 10,000㎡의 오피스 건물의 설계를 비교하면 드는
수고는 자칫 작은 주택이 더 많이 들지도 모릅니다. 그
런데도 설계료는 기본적으로 규모나 총건설비에 비례
하기 때문에 100배 이상 격차가 날 수도 있습니다. 주
택이라면 의뢰인 기분이 자주 변해서 도면을 몇 번이
나 고치는 일도 있습니다. 10,000㎡ 사무실의 경우 상
대 회사도 조직이기 때문에 조건이 정확히 정해져 있
어 개인 의뢰인처럼 의견이 바뀌지 않습니다. 그래시
사무소가 커지면 현명한 건축가는 '작은 프로젝트'는
거절합니다. 어느 정도 이상 규모의 설계사무소는 프
로젝트마다 설계료 수입과 경비, 인건비 등의 지출을
비교할 수 있는 '프로젝트 관리표'를 만들어 수입과 지
출의 균형을 검토하고 수익률이 높은 프로젝트를 우선
적으로 맡고 이익률이 낮은 프로젝트, 적자 프로젝트
는 피하는 게 기본입니다. 동시에 높은 이익률을 거둔
담당자는 회사 안에서 좋은 평가를 받아 출세합니다.

그렇게 되면 어떤 일이 일어날까요. 큰 사무소는 대
규모이고 게다가 일손이 많이 들지 않는 큰 오피스 빌
딩 같은 프로젝트만 설계하게 되어 그것을 효율적으
로 대충 설계할 수 있는 스태프만 남게 됩니다.

이는 굉장히 따분하고 불쾌한 느낌이 드는 조직입
니다. 그런 따분한 회사가 실계한 건축만 모인 결과가

도쿄라는 따분한 도시라고 할 수도 있습니다.

저는 애초에 그런 건축, 그런 도시를 만들기 위해 건축가가 되려고 생각한 것이 아닙니다. 그렇게 되지 않기 위해서는 어떻게 하면 좋을까요?

우리 회사는 먼저 '프로젝트 관리표'를 만들지 않습니다. 프로젝트로 수익이 날지 안 날지에는 흥미가 없습니다. 그런 시시한 기준으로 스태프의 능력을 평가하려고 하지 않습니다.

적자가 난다고 해도 할 만한 '작은 프로젝트'가 있기 때문입니다. 앞에서 말한 중국 만리장성 옆에 세운 대나무 집은 큰 적자가 난 프로젝트 가운데 하나입니다. 돈 한 푼도 받을 수 없지만 떠맡은 프로젝트도 있습니다. 예컨대 미술관으로부터 작은 파빌리온 디자인을 의뢰받은 경우입니다. 밀라노에서 개최되는 밀라노 트리엔날레에서 '모두의 집Casa di tutti'이라는 테마의 전람회에 출품해 달라는 의뢰를 2008년에 받았습니다. 그 무렵 인도네시아의 쓰나미, 중국의 스촨성 대지진, 미국의 허리케인 등 전 세계에서 대형 재해가 빈발했기 때문에 피난 주택의 새로운 아이디어를 바란다는 의뢰였습니다. 우선 테마에 흥미를 느꼈습니다. 3년 뒤인 2011년 3월 11일 일본에서 동일본 대지진이 일어났으니 바로 예언적인 전람회였다고 말할 수도 있겠지요. 제작비만은 부담해 준다고 했으나, 그래도 부족하면 제가 부담한다는 각오로 받아들이기로 했습니다.

사진 43 밀라노 트리엔날레에 출품한 카사 엄브렐러Casa Umbrella (이탈리아, 2008)

'우산'으로 도전한 새로운 시대의 집

우리가 '모두의 집'이라는 테마에 답하여 제안한 것은 우산 열다섯 개를 지퍼로 이어 붙여 만든 우산의 집 카사 엄브렐러(사진 43)입니다. 엄브렐러는 일본어로 카사ㄲㅅ이므로 카사(집)와 카사(우산)라는 동음이의어가 되었습니다.

만약 대지진이 일어나면 현관의 우산꽂이에 꽂혀 있는 우산을 들고 피하고, 약간 이상한 모양의 우산을 들고 있는 사람 열다섯 명이 보이면 모두가 힘을 합쳐 자력으로 하나의 작은 집을 만든다는 뜻을 담았습니다. 실제로 열다섯 명이 생활할 수 있는 작은 텐트 같은 집이 완성되었습니다.

아이디어는 단순하나 이 집의 설계에는 통상 주택 한 채를 설계하고 만드는 것 이상의 수고가 들었습니다.

우선 집을 지탱하는 구조 시스템이 아무도 시도한 적 없는 새로운 것이었습니다. 이 집에는 일반적인 건축처럼 그것을 구조적으로 지탱하는 프레임이 없습니다. 작은 단층집인 목조 가옥에서도 그것을 지탱하기 위해 10cm 각목 정도의 두께를 가진 나무 프레임이 필요합니다. 그런데 카사 엄브렐러에는 프레임이 없습니다.

유일한 프레임 같은 존재는 우산의 가느다란 살입니다. 그러나 두께도 모양도 보통의 우산살과 완전히 같습니다. 그런 가냘픈 것으로 어떻게 열다섯 명이 사

사진 44 세계 최대급의 텐세그리티 다리인 쿠릴파 다리Kurilpa Bridge (호주, 2009)

는 집을 지탱할 수 있을까요.

　비밀은 하얀 원단에 있습니다. 원단과 가느다란 살대가 힘을 모아 집을 지탱하는 구조체입니다. 원단이나 실은 부드러워 도무지 구조체가 될 것 같지 않습니다. 하지만 원단이나 실은 당기면 그것에 저항하여 힘을 발휘합니다. 그러므로 가느다란 실이어도 무거운 돌을 매달 수 있는 것입니다. 돌을 매달 때 원단이나 실이 장력tension 재료로 작동합니다. 한편 우산살은 압축하거나 구부리는 힘에 저항함으로써 구조적으로 작동하는데, 이런 단단한 재료를 압축compression 재료라고도 합니다. 단단한 압축 재료와 부드러운 장력 재료를 조합하면 가벼우면서도 무척 강한 구조체를 만들수 있습니다. '텐션tension(장력)'과 '스트럭처 인테그리티structure integrity(구조적 통합)'라는 단어를 합성하여 이런 복합 구조체를 '텐세그리티 구조tensegrity structure'(사진 44)라고 합니다. 벅민스터 풀러Buckminster Fuller[4]라는 천재적인 건축가이자 발명가가 이 구조 시스템을 궁극의 구조 시스템, 지구 환경을 구하는 구조 시스템으로 크게 선전했습니다. 그러나 이 텐세그리티가 이론적으로 뛰어나다는 것은 알아도 설계의 난이도는 무척 높습니다. 우리는 구조 설계자인 에지리 노리히로江尻憲泰 씨와 협력하여 우산을 사용한 이 구조 시스템에 도전했습니다.

　그럭저럭 설계는 할 수 있었지만 실현하는 난이도

센터 셰프트Center Shaft

그림 3 카사 엄브렐러에 사용한 접합용의 특수한 삼각형 천이 붙은 우산

는 무척 높았습니다. 우산 공장을 알아봤습니다. 그런데 우리가 평소 사용하는 우산은 거의 중국제라서 일본에는 우산 공장이 거의 없다는 사실을 알게 되었습니다. 유일하게 인터넷으로 검색한 것은 우산 하나하나를 완전한 수작업으로 만들고 있는 아티스트 이다 요시히사飯田純久 씨였습니다. 이다 요시히사 씨는 이탈리아로 수송하는 마감 날짜에 거의 임박해서야 모두가 식은땀을 흘리며 지켜보는 가운데 접합용의 특수한 삼각형 천이 붙은(그림 3) 열다섯 개의 순백색 우산을 완성했습니다.

이런 고생을 해도 이 프로젝트를 떠맡아 끝까지 해낼 수 있었던 것은 이 작은 프로젝트에 관계함으로써 미래의 건축을 생각하기 위한 큰 실마리를 얻을 수 있을 거라는 예감이 들었기 때문입니다.

그런 점에서 국립경기장은 일본의 중심, 그야말로 '커다란' 프로젝트였지만 저는 '국립'은 '작은 것' '작은 개인'의 집합체가 아니면 안 된다고 생각했습니다. '작음' 앞에 새로운 일본, 그리고 새로운 건축의 시대가 있는 것입니다.

나가며

코로나 재앙은 건축가에게 큰 기회

20세기까지 건축의 흐름을 한마디로 정리하자면, '큰 상자'로의 흐름이 될 거라고 생각합니다. 효율적으로 생활할 수 있는 '상자'에 인간을 집어넣는 것이 그들을 행복하게 하는 일이라고 믿고 그 '상자'를 점점 키워간 것이 건축의 역사이자 인류의 역사였던 셈입니다.

그 과정에는 역병도 큰 영향을 끼쳤습니다. 14세기 유럽에서 페스트가 유행했던 원인 가운데 하나가 좁고 불결한 중세의 길, 중세의 도시 때문이라고 여겼고, 그러한 역병에 대한 공포가 넓은 길, 큰 상자형 건축을 특징으로 하는 르네상스 도시를 낳은 것입니다.

역병이나 대형 재해 같은 대변동을 계기로 '큰 상자'로의 흐름은 속도를 더해갔습니다. 1755년 리스본을 덮친 대지진, 대형 쓰나미는 3만 명이 넘는 사망자를 냈고, 리스본의 오래된 거리는 다 타버렸습니다. 당시 리스본으로 대표되는 어수선한 거리를 대체하는 새로운 건축을 요구하는 운동이 가속화하여 몽상가 Visionaire라 불린 일군의 전위적 예술가가 순수 기하학이 지배하는 커다란 상자 모양의 건축 그림을 그리기 시작했습니다(그림 4). 유럽의 근대 건축의 계기는 리스본 지진에 있었다고도 말합니다.

벽돌과 나무로 지은 작은 건축물들이 단숨에 소실되어 버린 1871년의 시카고 대화재도 미국 전역을 공

그림 4 프랑스 혁명기에 활동한 건축가 비지오네르파 불레Étienne-Louis Boullée가 그린 뉴턴 기념관 계획안Cénotaphe à Newton (1784)

포에 빠뜨렸을 뿐만 아니라 건축 역사에 큰 영향을 끼쳤습니다. 콘크리트와 철로 튼튼하고 강한 건축물을 만드는 것이 사회의 목표가 된 것입니다. 미국의 건축 기술은 단숨에 유럽을 뛰어넘고, 그 뒤 20세기의 초고층 건축으로 이어지는 새로운 대형 건축의 흐름이 생겨났습니다.

'큰 상자'는 안전을 위해서만 필요했던 것이 아닙니다. '큰 상자'에 인간을 집어넣음으로써 효율을 추구하는 것이 산업혁명 이후 공업화 사회의 대원칙이었습니다. 대공장일수록 효율적이었고 큰 오피스일수록 효율적이라는 것은 공업화 사회에서는 진실이었습니다. 그러므로 중소 공장은 사라지고 세계는 대공장으로 가득 메워지게 되었으며 세계의 도시는 초고층 빌딩의 큰 오피스로 완전히 채워져 갔던 것입니다.

그러나 '큰 상자'는 정말 인간을 행복하게 했을까요? 그리고 정말 효율적이라고 할 수 있을까요? 그런 이해하기 어려운 문장을 우리 모두의 목구멍으로 들이민 것이 신종 코로나바이러스감염증이라는 역병입니다. '큰 상자'에 처넣어져 일하는 사람들이 무척 큰 스트레스를 안고 살아간다는 것은 이미 잘 알려져 있었습니다. '큰 상자'는 공간적으로 인간을 관리하고 있었을 뿐만 아니라 아침 9시부터 여덟 시간 노동이라는 형태로 시간적으로도 인간을 관리하고 있었던 것입니다. 통근이나 통학에서도 인간은 효율적인 수송을 위

해 좁은 상자에 밀어 넣어졌습니다.

20세기 말부터 사회의 IT화로 무엇이 효율적인가 하는 기준도 이미 극적으로 변했습니다. '큰 상자'에 처넣지 않아도 충분히 효율적으로, 그리고 스트레스가 적은 상태에서 일할 수 있는 기술을 인간은 이미 손에 넣고 있었습니다. '큰 상자'는 이제 조금도 효율적이지 않게 된 것입니다.

그러나 '큰 상자'로 향하는 관성으로, 흘러가는 대로 인류는 '큰 상자'를 계속 만들고 도시는 점점 고층화되며 대도시로의 집중은 점점 심해졌습니다.

그런 인류의 태만에 대한 경고가 신종 코로나바이러스감염증이라는 역병이었던 것처럼 느껴집니다. 미래의 건축은 반대 방향으로 향하지 않으면 안 됩니다. '큰 상자'로 향하는 흐름을 반전시켜 대도시로 집중하는 흐름을 반전시키지 않으면 안 됩니다. 우리는, 그리고 여러분은 바로 그런 특별한 시대, 특별한 반환점에 서 있습니다. 그것은 건축에 뜻을 둔 사람에게는 큰 기회라고 생각합니다.

신종 코로나바이러스감염증을 체험한 뒤 앞으로 건축의 과제는 '큰 상자'를 어떻게 해체할까 하는 것입니다. '큰 상자'는 콘크리트, 철이라는 딱딱하고 무거운 소재로 가능했습니다. 반대로 코로나 이후에는 나무, 천, 종이라는 부드럽고 가벼운 자연 소재로 자연 속에 녹아드는 건축물을 짓는 것이 테마가 됩니다. 인간을

자연에서 멀어지게 하고 인간에게 스트레스를 계속 주었던 콘크리트나 철의 건축에서 자연과 일체화하는 부드러운 건축으로 향하지 않으면 안 됩니다. 앞에서 말한 카사 엄브렐러는 그런 시대의 건축을 탐색하는 하나의 시도라고 해도 좋겠지요.

코로나 이전의 반反자연 시대의 건축은 전문 건설 회사(종합건설 회사)를 믿고 의지했습니다. 전문가가 만든 것을 우리는 높은 값을 주고 사거나 높은 집세를 내고 사용하는 선택지밖에 없었습니다. 그러나 카사 엄브렐러는 우리가 조립할 수 있는 건축입니다. 민주적 건축, 풀뿌리 건축이라고 해도 좋겠지요. 자신들의 생활을 자신들이 디자인하고 그것을 위한 기구를 자신들이 만들 수 있습니다. 대도시에 살아서는 그런 자유를 좀처럼 얻을 수 없습니다. 그렇다면 도시를 떠나면 됩니다. 지금의 IT 기술을 사용하면 떠나 있어도 일을 할 수 있고, 떠나 있어도 사람과 연결될 수 있습니다. 아무래도 사람과 직접 교류하고 싶어진다면 여행을 떠나 만나러 가면 됩니다.

그런 새로운 생활을 가능하게 하는 집을 위한 하나의 아이디어가 카사 엄브렐러입니다. 그것은 대형 재해로부터 피하기 위한 피난용 주택인 동시에 좀 더 큰 인류의 필요로 이어진, 좀 더 큰 역사적 범위와 사명을 가진 프로젝트입니다. 그러므로 설계료라든가 사무소 경영과 상관없이 떠맡아 전력을 다해 추진하려고 했

습니다. 그리고 그 하얀 원단으로 만든 공간은 무척 개방적이고 기분 좋은 것이었습니다.

코로나 팬데믹 이후를 살아가는 여러분은 이미 다른 시대를 살기 시작했습니다. 기존 건축이라는 구조를 넘어 좀 더 자유롭게 생각해도 됩니다. 자유롭게 생각하지 않으면 안 됩니다.

구마 겐고의 발자취와 주요 건축물

1 가부키 공연을 하는 전문 공연장.

2 학술, 예술 등의 공로자에게 수여되는 일본 정부의 표창.

1 동물 애호에서 건축 애호로

1 1913-2005. 일본의 건축가이자 도시설계자. 대표작으로
 국립 요요기 경기장(2020)과 도쿄도청사(1991) 등이 있다.

2 기둥 위에 가로로 놓아서 지붕의 무게를 지지하는 건축 요소.
 건물의 안정성과 강도를 보장한다.

3 1905-1986. 르코르뷔지에, 안토닌 레이먼드Antonin
 Raymond 아래에서 공부한 일본 모더니즘 건축의 기수로서,
 제2차 세계대전 뒤 일본 건축계를 이끌어간 인물이다.
 대표작으로 국제교류센터国際文化会館(1955), 구마모토
 현립미술관熊本県立美術館(1977) 등이 있다.

4 1887-1965. 스위스 출신의 건축가. 대표작으로 사부아
 저택(1931), 롱샹 성당Ronchamp Chapel(1955) 등이 있다.

5 1901-1969. 르코르뷔지에를 사사한 건축가. 1937년
 파리 만국박람회에서 일본관 설계를 담당했다.

6 시멘트가 주성분인, 얇은 판자 모양으로 가공된 건축 용재.

7 1985년 9월에 미국, 영국, 프랑스, 서독, 일본의 재무장관과
 중앙은행장들이 미국 뉴욕에 있는 플라자 호텔에 모여 미국의
 무역 수지 개선을 위해 외환시장에 개입하여 달러화 약세를
 유도하기로 한 합의. 달러 가치를 내리고 엔화와 마르크화
 가치를 올리는 것이 골자였다.

8 1949-. 일본의 소설가. 소설 『바람의 노래를
 들어라風の歌を聴け』(1979)로 군조 신인문학상을 받으면서
 화려하게 데뷔하여 『노르웨이의 숲ノルウェイの森』(1987), 『해변의
 카프카海邊のカフカ』(2002) 등 발표하는 작품마다 전 세계 독자들을

사로잡는 베스트셀러 작가.

9 1931-2022. 포스트모더니즘 건축으로 명성을 쌓은 건축가. 단게 겐조 제자이며 2019년 프리츠커상을 수상했다. 대표작 로스앤젤레스 현대미술관Museum of Contemporary Art(1986), 팔라우 산 조르디Palau Sant Jordi(1992) 등이 있다.

10 1899-1966. 건축가이자 도쿄대학 건축학과 교수. 단게 겐조를 비롯하여 마에카와 구니오 등 많은 건축가를 키워냈다.

11 교토 교외 남서쪽에 자리 잡은 천황가의 별궁.

12 1917-2019. 중국계 미국인 건축가. 1983년 프리츠커상을 수상했다. 대표작으로 내셔널 갤러리 오브 아트 동관National Gallary of Art East Building(1978), 미호 박물관MIHO MUSEUM(1997) 등이 있다.

13 1906-2005. 미국 출신의 건축가로 미국의 포스트모던 건축을 견인했다. 1979년 첫 번째 프리츠커 상을 받았다. 대표작으로 글라스 하우스(1949), 크리스탈 성당Crystal Cathedral(1980) 등이 있다.

14 1917-1980. 르코르뷔지에의 제자 가운데 한 사람으로 일본에 모더니즘 건축 사상을 보급했다. 대표작으로 아테네 프랑세Athénée Français(1962), 대학 세미나 하우스Inter-University Seminar House(1965) 등이 있다.

15 1941-. 세계 각국을 여행하면서 독학으로 건축을 공부했다. 물과 빛, 노출 콘크리트의 건축가로 불리며, 평온하고 명상적인 공간을 창조해 낸다. 1995년 프리츠커상을 수상했다. 대표작으로 빛의 교회光の教会(1989), 나오시마 현대미술관直島現代美術館(1992) 등이 있다.

16 반대 의견, 반대 주장 등을 뜻하는 말. 쉽게 말해 서로 대척점에 있는 존재, 어딘가 닮은 것 같으면서도 정반대의 모습을 보이는 것을 가리킨다.

17 건축이나 토목공사에 앞서서 토지의 영을 진정시키고, 공사의 안전을 기원하기 위해 올리는 제사.

18 도심의 고층 빌딩 사이에서 갑작스럽게 발생하는 돌풍.

2 인간을 모르면 건축물은 만들 수 없다

1 1483-1546. 독일의 종교개혁가이자 신학자. 면죄부 판매에
 반대하며 '95개조 논제'를 발표하여 종교개혁의 불씨가 되었으며,
 신약성서를 독일어로 번역하여 독일어 통일에 공헌했다.

2 16세기에 일어난 종교개혁으로 로마가톨릭에서 분리되어 나온
 기독교파를 통틀어 부르는 명칭. 로마가톨릭과 대비해
 새로운 종교, 즉 신교新教라고 부른다.

3 참선을 통해 본성을 터득한다는 사상.

4 1934-2007. 일본 건축계의 거장. 대표작으로
 국립 신미술관国立新美術館(2007) 등이 있다.

5 1921-1990. 일본의 도시계획가이자 건축가. '가가와현 종합 관광
 개발 계획' 등 대규모 지역개발 및 시설 계획을 추진했다.

6 1926-2015. 일본의 건축 평론가. 실제 건축을 하지는 않았지만
 건축 비평을 전개함으로써 일본의 건축 사상을 이끌어가며
 일본 건축가의 작품과 사상에 영향을 미쳤다.

7 1928-2011. 일본의 건축가. 대표작으로 메이린지梅林寺(1958),
 구 이와테 현립 도서관岩手県立図書館(1967) 등이 있다.

8 1923-2010. 일본의 건축가이자 도시계획가. 대표작으로
 지바 현립 문화회관千葉県文化会館(1967) 등이 있다.

9 1929-2015. 일본의 산업디자이너.
 시즈오카 예술문화대학 명예교수.

10 1929-2009. 일본의 그래픽 디자이너. 배경과 형태를 복잡한 선과
 혼란스러운 색채로 구성하며, 미술처럼 보이는 작품을 창작했다.

11 1928-. 20세기를 대표하는 일본의 건축가로 1993년 일본인
 두 번째로 프리츠커상을 수상했다. 대표작으로 도쿄
 체육관東京体育館(1954), 마쿠하리 멧세幕張メッセ(1989) 등이 있다.

12 1911-1996. 일본의 조각가이자 화가이자 사진가. 제2차
 세계대전 이후 일본에서 회화나 입체 작품을 제작하면서
 20세기 일본을 대표하는 예술가로 불린다. 대표작으로
 내일의 신화明日の神化(1969) 등이 있다.

13 1920-2010. 문화인류학자. 교토대학 명예교수로 민족학과
 비교문명학을 연구했다. 국립민족학박물관 초대 관장을

역임했다.

14 1854-1891. 19세기 프랑스를 대표하는 시인. 시의 전통을 크게
 바꾼 반역의 시인으로 평가받는다. 대표작으로『지옥에서 보낸
 한철Une Saison en Enfer』『일뤼미나시옹Les Illuminations』등이 있다.

15 1932-2011. 일본의 음악평론가이자 편집자. 폭넓은 장르에
 정통하여 다수의 음악을 소개했다.

16 1926-1991. 미국의 트럼펫 연주자이자 작곡가. 다양한 형식의
 재즈를 선보이며 재즈의 장르를 확장시켰다는 평가를 받는다.

17 수학, 물리학에 중점을 둔 커리큘럼을 짜고 공학부에 진학하는
 학생이 많다. 참고로 이류二類에서는 생물학, 물리학에 중점을
 둔 커리큘럼을 짜고 농학부, 약학부, 공학부에 진학하는 학생이
 많다. 그리고 삼류三類에서는 생물학, 물리학에 중점을 둔
 커리큘럼을 짜고 의학부에 진학하는 학생이 대부분이다.

18 1935-. 도쿄대학 명예교수로 막스 베버 연구자.

19 1864-1920. 독일의 사회과학자로 가치중립적 사회과학 방법론을
 제시하여 후대에 큰 영향을 끼쳤다.

20 1945-. 프랑스 출신의 건축가. 유리 건축을 특기로 한다.
 대표작으로 파리의 아랍세계연구소Institut du Monde Arabe(1980),
 루브르 아부다비Louver Abu Dhabi(2017) 등이 있다.

21 1945-2014. 일본의 건축사가. 도쿄대학 명예교수를 지냈다.

3 꿈꾸던 아프리카 여행이 가르쳐준 것

1 1925-2021. 건축학자이자 건축가, 도쿄대학 명예교수.
 대표작으로 사가 현립박물관佐賀県立博物館(1980) 등이 있다.

2 1885-1972. 일본의 건축가로 1972년 문화훈장을 받았다.
 대표작으로 도쿄대학 강당(1925) 등이 있다.

3 1945-2014. 도쿄대학 명예교수. 전공은 영국 건축사.

4 OAPEC(아랍석유수출국기구)와 OPEC(석유수출국기구)의 원유
 가격 인상과 원유 생산 제한으로 세계 각국에서 벌어진
 경제적 혼란. 석유파동이라고도 한다.

5 1854-1919. 메이지 시대의 대표적 건축가. 일본의 근대 건축

여명기에 큰 영향을 끼쳤다. 대표작으로 일본은행
교토 지점日本銀行京都支店(1906), 일본은행
오타루 지점日本銀行旧小樽支店金融資料館(1912) 등이 있다.

6 조악한 대량생산을 비판하고 장인의 수작업으로 돌아갈 것을
 주장한 디자인 운동으로 19세기 말 영국에서 일어났다.

7 1834-1896. 영국의 공예가이자 시인. 산업혁명으로 인한
 예술 기계화에 반발하여 손작업의 중요성을 강조했다.

8 1936-. 현대 일본을 대표하는 건축가 가운데 한 사람.
 독자적인 건축·공간 이론을 전개한다. 대표작으로
 다사키 미술관田崎美術館(1986), 교토역京都駅(1997) 등이 있다.

9 1876-1928. 일본의 세균학자이자 의학 박사. 독사, 광견병,
 소아마비 등의 연구에 크게 공헌했다.

4 미국 유학에서 깨달은 일본의 매력

1 공기 또는 공기를 매체로 하여 열, 수분, 가스 및 먼지 등을
 운반하는 경로로 이용되는 시설.

2 1886-1969. 독일 출신의 건축가. 르코르뷔지에, 프랭크 로이드
 라이트와 함께 근대 건축의 3대 거장으로 여겨진다. 대표작으로
 바르셀로나 파빌리온(1929), 빌라 투겐하트Villa Tugendhat(1930),
 베를린 신국립 미술관Neue Nationalgalerie(1968) 등이 있다.

3 1939-. 미국 출신의 건축가. 포스트모더니즘 건축으로 알려져
 있다. 대표작으로 컴캐스트 센터Comcast Center(2008), 조지 부시
 대통령 기념관George W. Bush Presidential Center(2013) 등이 있다.

4 별도로 배치되거나 본관에 부속된 건물.

5 1926-2019. 아르헨티나 출신의 미국 건축가. 일본에도 많은
 작품을 남겼다. 대표작으로 페트로나스 트윈 타워Petronas Twin
 Tower(1997), 세일즈포스 타워Salesforce Tower(2018) 등이 있다.

6 1522-1591. 일본 다도계의 완성자. 참선을 접목한
 다도법을 확립시켰다.

7 1863-1913. 일본의 미술과 문화를 세계에 소개하는 등
 일본 근대 미술의 발전에 크게 기여한 미술운동가.

8 1955-. 일본의 시각예술가이자 로봇 공학 디자이너. 회화, 조각, 조경 디자인 및 건축을 포함한 여러 분야에서 활동하고 있다.

9 1867-1959. 미국의 건축가. 자연과의 융화를 목표로 한 '유기적 건축'을 제창했다. 일본에도 여러 개의 건축물을 설계했다. 대표작으로 카우프만 저택Kaufmanns, Fallingwater(1939), 구겐하임 미술관Guggenheim Museum(1959) 등이 있다.

10 서민 계층에서 유행했던 풍경화로 세속적이고 대중적인 내용을 담았다. 주로 목판화 형태로 제작되어 대량 생산이 가능했다.

11 1853-1890. 네덜란드 출신의 후기 인상파 화가. 20세기 미술에 큰 영향을 끼쳤다. 대표작으로 별이 빛나는 밤The Starry night(1889), 밤의 카페 테라스Café Terrace at Night(1888) 등이 있다.

12 1797-1858. 풍경을 묘사한 우키요에로 매우 인기 있었던 화가. 반 고흐와 클로드 모네Claude Monet 같은 서양화가들에게 큰 영향을 미쳤다.

13 1918-1997. 미국 출신의 조명 디자이너로, 빛을 주역으로 한 조명 디자인의 아버지로도 불린다.

14 1901-1974. 20세기 최고의 건축가 가운데 한 명으로 절제된 형태 속에 영감과 사색의 공간을 창출했다. 대표작으로 소크 생물학 연구소Salk Institute for Biological Studies(1965), 킴벨 미술관Kimbell Art Museum(1972) 등이 있다.

5 첫 건축, '탈의실' 같은 이즈의 집

1 1879-1955. 독일의 물리학자. 1916년 일반 상대성 이론을 발표했고, 1921년 노벨물리학상을 받았다.

2 프랑스어로 '말뚝'이라는 뜻으로, 건물의 입구 형성에 중요한 역할을 한다. 오늘날에는 주택, 아파트, 빌딩 등과 같은 건축물에서 기둥과 천장이 있고 벽이 없는 공간을 말한다.

3 1925-2006. 1970년대 이후의 주택 건축 디자인에 큰 영향을 끼친 건축가. 일본 우키요에 미술관日本浮世絵博物館(1982), 도쿄공업대학 100주년 기념관東京工業大学百年記念館(1987) 등이 대표작이다.

4 다도나 일본 정형시 하이쿠俳句의 근본 정신인
간소하고도 차분한 정취.

5 중세의 '유겐幽玄에서 발전하여 마쓰오 바쇼松尾芭蕉의
하이쿠에서 완성된 일본 문학의 기본 이념의 하나로
한적하고 인정미 넘치는 정취.

6 에산 제로의 건축, 돌 미술관

1 1644-1694. 에도 막부 전기의 시인. 하이쿠의 명인으로 손꼽힌다.

2 1907-1990. 일본의 건축 구조학자이자 구조 설계자.
도쿄대학 명예교수.

3 1940-. 일본의 구조 설계자. 나카타 연구소를 운영하고 있다.

4 길쭉하고 폭이 좁은 얇은 판 모양의 소재를 여러 개 늘어놓은 것.

7 일본의 시골에서 세계의 시골로, 중국의 대나무 집

1 1956-. 세계에서 주목받고 있는 중국 출신의 신세대 건축가
가운데 한 사람. 대표작으로 베이징 시슈 북하우스Beijing Xishu
Book House 등이 있다.

2 강철로 기둥을 세우고 유리로 벽을 세운 현대적인 건축 양식.
바람, 비, 눈 등의 침투를 막고, 지진과 바람으로 인한 흔들림을
흡수하고, 자체 하중을 지지하기 위해 고안된 기법이다.

3 1749-1832. 독일의 시인이자 극작가. 독일의 가장 위대한
문인으로 평가받는다.

4 1853-1908. 미국의 일본 미술사가이자 도쿄대학 철학 및
정치경제학 교수.

5 베이징의 전통적인 건축 양식으로 담장과 건물이 가운데에 있는
마당을 사각형으로 둘러싼 형태.

6 위나라 말기 사마司馬 씨 일족들이 국정을 장악하고 전횡을
일삼자, 이에 등을 돌리고 노장의 무위자연 사상에 심취하여 당시
사회를 풍자하고 방관자적인 입장을 취했던 지식인들을 말한다.

7 3세기 중엽 무렵 야마타이국邪馬台国의 여왕.

8 건축 공사 때 높은 곳에서 일할 수 있도록 설치하는 임시 가설물.

9 1950-. 중국을 대표하는 영화감독. 대표작으로 〈붉은
수수밭紅高粱〉〈집으로 가는 길我的父親母親〉 등이 있다.

8 상자형 이후의 건축을 찾아서

1 1950-2016. 이라크 출신의 영국 건축가. 컴퓨터를 이용한 독특한
형태의 건축물을 짓는 것으로 유명하다. 2004년 프리츠커상을
받았다. 대표작으로 동대문디자인플라자DDP(2014), 베이징 다싱
국제공항北京大兴国际机场(2019) 등이 있다.

2 1941-. 현대 일본을 대표하는 건축가 가운데 하나. 유리를
많이 이용한 투명한 건축으로 유명하다. 2013년 프리츠커상을
받았다. 대표작으로 바람의 탑風の塔(1986), 센다이
미디어테크せんだいメディアテーク(2001) 등이 있다.

3 1956-. 일본을 대표하는 건축가 가운데 하나. 2010년에
프리츠커상을 수상했다. 대표작으로 뉴 뮤지엄New Museum(1977),
EPFL 롤렉스 러닝 센터EPFL Rolex Learning Center(2010) 등이 있다.

4 1895-1983. 미국 출신의 사상가이자 건축가. 그가 발명한
콘셉트의 대부분은 환경 시대를 예언한 것이다. 대표작으로
다이맥시온 하우스Dymaxion House(1927) 등이 있다.

도판 출처

사진 1: Creative Commons; Yoyogi National Gymnasium/Suicasmo

사진 3: 東京大學 原広司研究室 (当時) 所蔵

사진 4: 隈研吾建築都市設計事務所

사진 5: 隈研吾建築都市設計事務所 (ⓒ Mitsumasa Fujitsuka)

사진 6: 隈研吾建築都市設計事務所 (ⓒ Satoshi Asakawa)

사진 7: https://ko.wikipedia.org/wiki/도쿄_국립경기장#/media/
파일:IBA-OlympicStadium2020Tokyo-2.jpg (ⓒ Ibamoto)

사진 8: 隈研吾建築都市設計事務所 (ⓒ Ross Fraser McLean)

사진 12: https://www.flickr.com/photos/atelier_flir/1110609780 (ⓒ
Timothy Brown)

사진 13: Creative Commons; Toshiba-IHl Pavilion/takato marui

사진 14: Creative Commons; Takara Group Pavilion, Osaka Expo'70/m-
louis ®

사진 15: https://ko.wikipedia.org/wiki/나카긴_캅셀타워빌#/media/
파일:Nakagin.jpg (ⓒ Jordy Meow)

사진 17: フォトライブラリー ⓒ彩玲

사진 18: 隈研吾建築都市設計事務所

사진 19, 사진 20: アトリエ・ファイ建築研究所 (ⓒ山田修二)

사진 21: https://en.wikipedia.org/wiki/Barcelona_Pavilion#/media/Fi
le:The_Barcelona_Pavilion,_Barcelona,_2010.jpg (ⓒ Ashley
Pomeroy)

사진 22: https://ko.wikipedia.org/wiki/시그램_빌딩#/media/
파일:NewYorkSeagram_04.30.2008.jpg (ⓒ Noroton)

사진 23: https://en.wikipedia.org/wiki/Empire_State_Building#/media/
File:Empire_State_Building_(aerial_view).jpg (ⓒ Sam Valadi)

사진 25: https://ko.wikipedia.org/wiki/550_매디슨_애비뉴#/media/
파일:Sony_Building_by_David_Shankbone_crop.jpg (ⓒ
David Shankbone)

사진 26: Creative Commons; Glasshouse-philip-johnson/Staib

사진 27: https://flickr.com/photos/79586279@N00/511144090 (ⓒ Shadowgate)

사진 29: ja.wikipedia.org/wiki/帝国ホテル#/media/ファイル:Imperial_Hotel_Wright_House.jpg

사진 30: Creative Commons;Kimbell Art Museum interior/ jmabel

사진 31: フォトライブラリー ⓒプレミアムフォトスタジオ Takashi Images

사진 32: Creative Commons;Farnsworth House(Illinois)/marco 2000

사진 34: 隈研吾建築都市設計事務所 (ⓒ Takumi Ota)

사진 35, 사진 36, 사진 39: 隈研吾建築都市設計事務所

사진 41: ko.wikipedia.org/wiki/야쿠시지#/media/파일:Yakushiji_Nara11s5bs4200.jpg (ⓒ 663highland)

사진 42: フォトライブラリー ⓒ tera ken

사진 43, 그림 3: 隈研吾建築都市設計事務所

사진 44: Creative Commons;Brisbane(6868660143)/Steve Collis